Aimez-vous Brahms?

佘江涛　总策划

你喜欢勃拉姆斯吗

英国《留声机》GRAMOPHONE　编

译　王锐

GRAMOPHONE
CELEBRATING A CENTURY OF
RECORDED CLASSICAL MUSIC
100
古典音乐，一个世纪的经典记录

PHOENIX 凤凰·留声机
GRAMOPHONE
THE WORLD'S BEST CLASSICAL MUSIC REVIEWS

江苏凤凰文艺出版社
JIANGSU PHOENIX LITERATURE AND
ART PUBLISHING

Johannes Brahms.

主编的话：写在《留声机》创刊 100 周年之际

 这些企划精心、装帧别致的书册在几重意义上已经是在纪念《留声机》杂志的百年历史，因为书中集录的文章都出自我们百年积蓄的文档库。多数文章的来源固然偏重近年发行的期刊，原因在于它们更好地反映了百年积累的录音传统所能带给听众的全方位感受。这就好比每一款今天制作的新录音都考虑到了前人已有的成果，无论是因为演奏家有意为之，还是因为他们在不断学习与聆听中早已对音乐的传承融会贯通，这些文章，无论写成如何新近，每一篇都是在发扬我们走过的历史。

 其实，我们今天纪念《留声机》的百年诞辰远不限于自我勉励，而更在于庆贺我们的写作对象，也就是古典音乐的录音。我们杂志的创刊是为了满足一种需求：刚刚诞

生的古典音乐录音事业立即开始迅速成长，人们对日渐充实的录音目录要能发表评论、提供深入见解。很多事情我们乐于说道，例如一百年来我们经历了格式上的不断推陈出新，当年78转唱盘的刺啦噪音与今天的数字流媒体是何等的天壤之别；还有演奏风格的不断演进，因为音乐对每一代人都在讲述新鲜的故事。然而有一项根本变化却容易被人们遗忘。大约一个世纪之前，距今并不遥远，要想听到一首音乐作品，只能是由你本地的或者前来巡演的音乐家现场演奏，唯一再有可能就是你自己演奏了。现在不是了，几乎所有作曲家写下的音符，只需轻触一个按键就可以听到，还不说有多种不同演绎供你选择。因为有了录音，我们得以熟知当代著名演奏家的音响与处理，而历史上像李斯特等人的传奇技巧却再也不可能重新听到。对于我们生活在录音时代的所有人来说，想象没有录音的音乐，无异于想象与这种艺术形式的截然不同的关系。音乐就绝不是今天意义上的音乐了。

　　在重大变化当中也有一件事恒定不变，那就是最伟大的艺术家们永远将他们的毕生精力奉献给这一非凡的艺术形式，同时只要听众带着兼容的听觉与敞开的心灵不断参与探索，这一艺术形式就会不断充实甚至改变人们的生活。我在《留声机》杂志供职已有21个年头，担任主编也将近

12年。能够与最好的演奏家对话、与世界上最好的音乐评论家共事，是我享有的最大荣幸，而今天能够通过"凤凰·留声机"丛书与你们分享一部分文章毫无疑问是我的极大荣幸。谨祝大家阅读酣畅、聆听尽兴！

马丁·卡林福德（Martin Cullingford）

英国《留声机》（Gramophone）杂志主编、出版人

（郭建英　译）

《留声机》致中国读者

致中国读者：

　　《留声机》杂志创刊于 1923 年，在这一个世纪的时间里，我们致力于探索和颂扬有史以来最伟大的古典音乐。我们通过评介新唱片，把读者的注意力吸引到最佳专辑上并激励他们去聆听；我们也通过采访伟大的艺术家，拉近读者与音乐创作的距离。与此同时，探索著名作曲家的生活和作品，可以帮助读者更好地了解他们经久不衰的音乐。在整个过程中，我们的目标自始至终是鼓励相关主题的作者奉献最有知识性和最具吸引力的文章。

　　本书汇集了来自《留声机》杂志有关勃拉姆斯的最佳的文章，我们希望通过与演绎勃拉姆斯音乐的一些最杰出

的演奏家的讨论，让你对勃拉姆斯许多重要的作品有更加深入的了解。

在音乐厅或歌剧院听古典音乐当然是一种美妙而非凡的体验，这是不可替代的。但录音不仅使我们能够随时随地聆听任何作品，深入地探索作品，而且极易比较不同演奏者对同一部音乐作品的演绎方法，从而进一步丰富我们对作品的理解。这也意味着，我们还是可以聆听那些离我们远去的伟大音乐家的音乐演绎。作为《留声机》的编辑，能让自己沉浸在古典音乐中，仍然是一种荣幸和灵感的源泉，像所有热爱艺术的人一样，我对音乐的欣赏也在不断加深，我听得越多，发现得也越多——我希望接下来的内容也能启发你，开启你一生聆听世界上最伟大的古典音乐的旅程。

马丁·卡林福德（Martin Cullingford）

英国《留声机》（Gramophone）杂志主编，出版人

（王锐　译）

你喜欢勃拉姆斯吗

音乐是所有艺术形式中最抽象的，最自由的，但音乐的产生、传播、接受过程不是抽象的。它发自作曲家的内心世界和技法，通过指挥家、乐队、演奏家和歌唱家的内心世界和技法，合二为一地，进入听众的感官世界和内心世界。

技法是基础性的，不是自由的，从历史演进的角度来看也是重要的，但内心世界对音乐的力量来说更为重要。肖斯塔科维奇的弦乐四重奏和鲍罗丁四重奏组的演绎，贝多芬晚期的四重奏和意大利四重奏组的演绎，是可能达成作曲家、演奏家和听众在深远思想和纯粹乐思、创作艺术和演奏技艺方面共鸣的典范。音乐史上这样的典范不胜枚举，几十页纸都列数不尽。

在录音时代之前，这些典范或消失了，或留存在历史

的记载中，虽然我们可以通过文献记载和想象力部分地复原，但不论怎样复原都无法成为真切的感受。

和其他艺术种类一样，我们可以从非常多的角度去理解音乐，但感受音乐会面对四个特殊的问题。

第一是音乐的历史，即音乐一般是噪音—熟悉—接受—顺耳不断演进的历史，过往的对位、和声、配器、节奏、旋律、强弱方式被创新所替代，一开始耳朵不能接受，但不久成为习以为常的事情，后来又成为被替代的东西。

海顿的《"惊愕"交响曲》第二乐章那个强音现在不会再令人惊愕，莫扎特的音符也不会像当时感觉那么多，马勒庞大的九部交响乐已需要在指挥上不断发挥才能显得不同寻常，斯特拉文斯基再也不像当年那样让人疯狂。

但也可能出现悦耳—接受—熟悉—噪音反向的运动，甚至是周而复始的循环往复。海顿、莫扎特、柴可夫斯基、拉赫玛尼诺夫都曾一度成为陈词滥调，贝多芬的交响曲也不像过去那样激动人心；古乐的复兴、巴赫的再生都是这种循环往复的典范。音乐的经典历史总是变动不居的。死去的会再生，兴盛的会消亡；刺耳的会被人接受，顺耳的会让人生厌。

当我们把所有音乐从历时的状态压缩到共时的状态时，音乐只是一个演化而非进化的丰富世界。由于音乐是抽象

的，有历史纵深感的听众可以在一个巨大的平面更自由地选择契合自己内心世界的音乐。

一个人对音乐的历时感越深远，呈现出的共时感越丰满，音乐就成了永远和当代共生融合、充满活力、不可分割的东西。当你把格里高利圣咏到巴赫到马勒到梅西安都体验了，音乐的世界里一定随处有安置性情、气质、灵魂的地方。音乐的历史似乎已经消失，人可以在共时的状态上自由选择，发生共鸣，形成属于自己的经典音乐谱系。

第二，音乐文化的历史除了噪音和顺耳互动演变关系，还有中心和边缘的关系。这个关系是主流文化和亚文化之间的碰撞、冲击、对抗，或交流、互鉴、交融。由于众多的原因，欧洲大陆的意大利、法国、奥地利、德国的音乐一直处在现代史中音乐文化的中心。从19世纪开始，来自北欧、东欧、伊比利亚半岛、俄罗斯的音乐开始和这个中心发生碰撞、冲击，由于没有发生对抗，最终融为一体，形成了一个更大的中心。二战以后，全球化的深入使这个中心又受到世界各地音乐传统的碰撞、冲击、对抗。这个中心现在依然存在，但已经逐渐朦胧不清了。我们面对的音乐世界现在是多中心的，每个中心和其边缘都是含糊不清的。因此音乐和其他艺术形态一样，中心和边缘的关系远比20世纪之前想象的复杂。尽管全球的文化融合远比

19 世纪的欧洲困难，但选择交流和互鉴，远比碰撞、冲击、对抗明智。

由于音乐是抽象的，音乐是文化的中心和边缘之间，以及各中心之间交流和互鉴的最好工具。

第三，音乐的空间展示是复杂的。独奏曲、奏鸣曲、室内乐、交响乐、合唱曲、歌剧本身空间的大小就不一样，同一种体裁在不同的作曲家那里拉伸的空间大小也不一样。听众会在不同空间里安置自己的感官和灵魂。

适应不同空间感的音乐可以扩大和深化一个人的内心世界。当你滞留过从马勒、布鲁克纳、拉赫玛尼诺夫的交响乐到贝多芬的晚期弦乐四重奏、钢琴奏鸣曲，到肖邦的前奏曲和萨蒂的钢琴曲的空间，内心的广度和深度就会变得十分有弹性，可以容纳不同体量的音乐。

第四，感受、理解、接受音乐最独特的地方在于：我们不能直接去接触音乐作品，必须通过重要的媒介人，包括指挥家、乐队、演奏家、歌唱家的诠释。因此人们听见的任何音乐作品，都是一个作曲家和媒介人混合的双重客体，除去技巧问题，这使得一部作品，尤其是复杂的作品呈现出不同的形态。这就是感受、谈论音乐作品总是莫衷一是、各有千秋的原因，也构成了音乐的永恒魅力。

我们首先可以听取不同的媒介人表达他们对音乐作品

的观点和理解。媒介人讨论作曲家和作品特别有意义，他们超越一般人的理解。

其次最重要的是去聆听他们对音乐作品的诠释，从而加深和丰富对音乐作品的理解。我们无法脱离具体作品来感受、理解和爱上音乐。同样的作品在不同媒介人手中的呈现不同，同一媒介人由于时空和心境的不同也会对作品进行不同的诠释。

最后，听取对媒介人诠释的评论也是有趣的，会加深对不同媒介人差异和风格的理解。

和《留声机》杂志的合作，就是获取媒介人对音乐家作品的专业理解，获取对媒介人音乐诠释的专业评判。这些理解和评判都是从具体的经验和体验出发的，把时空复杂的音乐生动地呈现出来，有助于更广泛地传播音乐，更深度地理解音乐，真正有水准地热爱音乐。

音乐是抽象的，时空是复杂的，诠释是多元的，这是音乐的魅力所在。《留声机》杂志只是打开一扇一扇看得见春夏秋冬变幻莫测的门窗，使你更能感受到和音乐在一起生活真是奇异的体验和经历。

佘江涛

"凤凰·留声机"总策划

目录

勃拉姆斯小传

文 / 杰里米·尼古拉斯 Jeremy Nicholas

勃拉姆斯的父亲是一名穷困潦倒的低音提琴手，最终勉强供职于汉堡爱乐乐团。六岁时，勃拉姆斯被发现拥有绝对音感和钢琴天赋。他十岁首次登台，演奏的是室内乐。一位途经汉堡的美国经纪人听过他的演奏后，提出带这位神童去美国巡演，但他的老师奥托·柯赛尔阻止了这次美国之行。后来他又师从爱德华·马克森。

为了赚钱，勃拉姆斯十几岁时曾经在酒馆里弹琴，有人说，他甚至在妓院里弹琴。这段时期是否给勃拉姆斯留下了心理创伤，仍是一个有争议的话题。他的父母关系不好，他小时候经常目睹他们激烈的争吵；有人认为他可能一直阳痿。不管是什么原因，勃拉姆斯从未结过婚，似乎只在需要的时候去找妓女。有这样一个传言——在 19 世纪 80 年代，勃拉姆斯进了一个有点说不清道不明的场所，一个名妓过来和他搭讪："教授，为我们演奏一些舞曲吧。"于是这位伟大的作曲家在钢琴前坐下来，款待聚会的客人们。勃拉姆斯在音乐中升华了他对女人的爱情和欲望。"至少，"有一次他在意识到自己与女人相处的尴尬时说，"这把我从歌剧和婚姻中拯救出来了。"

他也开始作曲。但当遇到匈牙利小提琴家爱德华·雷蒙伊

时，勃拉姆斯立刻抓住机会，成为他的伴奏，开始了他们的巡演。事实证明这是一个权宜之举。在汉诺威，他被介绍给了雷蒙伊的老同学、小提琴家约瑟夫·约阿希姆——年仅二十二岁，却已经是国王的首席小提琴师。勃拉姆斯与约阿希姆结下了深厚的友谊，作为李斯特圈子的一员，约阿希姆带勃拉姆斯到魏玛去见这位伟人。更重要的是，约阿希姆还将勃拉姆斯介绍给了罗伯特·舒曼和克拉拉·舒曼，接着他在杜塞尔多夫住了下来。舒曼在日记中简明扼要地记录了这件事，他写道："勃拉姆斯来看我（一个天才）。"舒曼在为《新音乐杂志》（Neue Zeitschrift für Musik）撰写的最后一篇文章中，把勃拉姆斯描述成一只年轻的雄鹰，并预言了他的伟大成就。事实上，舒曼一家是如此喜爱这位年轻人，以至于邀请他搬到家里去住。舒曼将勃拉姆斯介绍给出版过他早期作品的出版商布莱特科普夫（Breitkopf）和哈特尔（Härtel）。当舒曼试图自杀时，勃拉姆斯在克拉拉身边帮助并安慰她; 1856 年舒曼去世时，他也陪在她的身边。

毫无疑问，勃拉姆斯爱上了克拉拉，但很难确定这段关系是否发展成了柏拉图式的友谊。罗伯特死后，他们决定分道扬镳，但勃拉姆斯与她的通信在精神和艺术上表现出一

种深刻的亲密关系——这可能是勃拉姆斯经历过的最深远的人际关系了。只在几年后，他因为辜负了一位名叫阿加莎·冯·西博尔德（Agathe von Siebold）的年轻女歌手而受到朋友们的严厉批评。她给了他许多创作艺术歌曲的灵感，对他很有吸引力，但勃拉姆斯在和她订婚后，又给她写信道："我爱你。我一定要再见到你。但我不能戴脚镣……"阿加莎自然解除了婚约。

与此同时，他写出了宏伟的《第一钢琴协奏曲》。这部作品在 1859 年的首演上遭遇嘘声。一年后，他竞争汉堡爱乐乐团指挥遭拒，再次受挫。后来，他接到了去维也纳担任指挥的邀请。1865 年，他的母亲去世，父亲再婚，这些均使得他渐渐远离汉堡。最终在 1872 年，他决定把奥地利首都作为他的根据地。他在 19 世纪 60 年代末创作的《德语安魂曲》和《女低音狂想曲》使他声名鹊起，也正是在接下来的二十年里，他的才华得以充分发挥。1872年，他应邀担任著名的音乐之友协会（Gesellschaft der Musikfreunde）的指挥，但由于作曲需要极大的专注，他于 1875 年辞职。在三年的时间里，除了创作《学院节庆序曲》和《悲剧序曲》，他还完成了《第一交响曲》和《第二交响曲》，以及《小提琴协奏曲》。由于在全欧洲指挥并演

奏自己的音乐非常辛苦，勃拉姆斯每年夏天都要逃到乡下去，要么住在巴登 - 巴登，克拉拉·舒曼在那里有一所房子；要么住在伊斯克尔，小约翰·施特劳斯在那里有一座别墅（两人是好朋友）。

1878 年，他的一位外科医生朋友带他去了意大利，这是他第一次访问自己热爱的国家。19 世纪 80 年代，他的杰作接连不断——《降 B 大调钢琴协奏曲》《第三交响曲》《第四交响曲》《二重协奏曲》。在 19 世纪 90 年代，他放弃了鸿篇巨制的作品，专注于室内乐和更亲密、更个人化的钢琴作品，这些作品都带有怀旧和秋日浪漫主义温暖而宁静的光辉。也许它们反映的是，他越来越意识到生命的短暂——似乎他生命中重要的人都先后死去。1896 年，克拉拉·舒曼去世，这对他产生了巨大的影响。他的外表开始衰竭，精力锐减，人们说服他去看医生。克拉拉去世仅几个月后，他也像他的父亲一样死于肝癌。

勃拉姆斯与贝多芬有许多共同之处。他们身材矮小，无法也不愿与女性建立长久的关系，脾气暴躁，热爱乡村，甚至以同样的方式行走在维也纳街头——昂首挺胸，双手背在背后。与贝多芬一样，勃拉姆斯也有过不快乐的童年，

是个脾气暴躁、不肯妥协的人。尽管常常情绪失控，但他是个慷慨善良的好人——当年轻作曲家德沃夏克和格里格需要提携时，他毫不吝啬地给予帮助与鼓励。他喜欢交际，身边吸引了许多朋友，但有时会相当不得体，直言不讳到粗暴无礼的地步，到了晚年更是脾气暴躁，爱挖苦人，这使得他很难跟人相处。据说在维也纳的一次聚会上，勃拉姆斯离开时说："如果这里有人没有受到我的侮辱，我道歉。"

新德意志学派的年轻成员、李斯特派和瓦格纳的追随者都嘲笑他对古典思想和架构的愚忠。如瓦格纳的追随者雨果·沃尔夫，就对勃拉姆斯进行过猛烈抨击。柴可夫斯基根本没有时间抨击他，但在日记中吐槽过："我弹过那个恶棍勃拉姆斯的作品，真是个没有天赋的笨蛋！"他认为，在勃拉姆斯的音乐中缺少一种元素，那就是智慧。勃拉姆斯的朋友、小提琴家海尔姆斯伯格打趣道："勃拉姆斯情绪特别好时，就会演唱'入土是我的欢乐（The grave is my joy）'。"他所创作的键盘作品都是严肃的，没有华而不实，鲜少空洞技巧——是一位一丝不苟的、追求完美的工艺大师按逻辑写出来的。有人认为他是一个晦涩难懂的日耳曼人。当然，他的很多音乐，尤其是早期的作品，听起来织体都厚实沉重。但是，勃拉姆斯的许多杰作都具

备一种自信和激情，一种不可抗拒的抒情性和旋律魅力；所有这些，在他死后的一个世纪里，仍然具有吸引力和丰厚的回报。

勃拉姆斯的画像（by Willy von Beckerath）

一个脆弱、
温暖而又难以言说的灵魂

——管弦乐篇

勃拉姆斯常常被演奏得相当"肥胖"，这成了一种风尚。人们忘记在这个大腹便便的人内心，住着一个非常脆弱的灵魂。勃拉姆斯太常被人们看作是一座居高临下的纪念碑，俯视着浪漫世界；他被认为是一名经天纬地的学者，一位重量级的作曲冠军。

文 / 罗伯·考恩 Rob Cowan

对谈者

吉顿·克莱默（Gidon Kremer，1947— ），拉脱维亚小提琴家

里卡多·夏伊（Riccardo Chailly，1953— ），意大利指挥家

克里斯托夫·埃森巴赫（Christoph Eschenbach，1940— ），德国指挥家、钢琴家

弗兰克·彼得·齐默尔曼（Frank Peter Zimmermann，1965— ），德国小提琴家

伯纳德·海丁克（Bernard Haitink，1929—2021），荷兰指挥家

查尔斯·马克拉斯爵士（Sir Charles Mackerras，1925—2010），澳大利亚指挥家

斯蒂芬·科瓦切维奇（Stephen Kovacevich，1940— ），美国钢琴家

马尔科姆·麦克唐纳（Malcolm MacDonald，1948—2014），英国勃拉姆斯研究学者

你喜欢勃拉姆斯吗？

一谈到约翰内斯·勃拉姆斯，我们就会进入一个由幻想、忧郁，乃至混杂着虚张声势与深邃如渊的矛盾体作为重要先决条件的世界。小提琴家吉顿·克莱默打了一个生动的比喻。"几乎任何一张勃拉姆斯的照片，都会看到一个胖子，"他说，"当然，我并不是说这会影响你对他的音乐的理解，但勃拉姆斯常常被演奏得相当'肥胖'，这成了一种风尚。人们忘记在这个大腹便便的人内心，住着一个非常脆弱的灵魂；然而，我们很难一下子将对他的印象从简简单单的体型肥胖转向那个脆弱、温暖而又难以言说的灵魂。勃拉姆斯太常被人们看作是一座居高临下的纪念碑，俯视着浪漫世界；他被认为是一名经天纬地的学者，一位重量级的作曲冠军。"

勃拉姆斯以扎实厚重的音乐结构而闻名，这在很大程度上是基于他的管弦乐作品而言——四部交响曲，两部小夜曲，两部钢琴协奏曲，两部序曲（《悲剧序曲》和《学院节庆序曲》），《小提琴协奏曲》和《二重协奏曲》，《海顿主题变奏曲》以及他自己编排配器的一组《匈牙利舞曲》。这是一组宏伟的作品集，尽管仍有一些人对它的庞大规模

持保留看法。小提琴演奏家弗兰克·彼得·齐默尔曼说：
"这是一个非常沉重的世界。尽管我很喜欢进入这个世界——几乎每个音符都很有价值——但我还是更偏爱细线条的风格，而不是如大卫·奥伊斯特拉赫[1]等演奏家们所喜欢的那种华丽风格。"对于指挥家克里斯托夫·埃森巴赫来说，这与其说是作品所蕴含的能量问题，不如说是作品演绎的平衡问题。"我认为勃拉姆斯是一位出色的管弦乐作曲家，"他说，"指责他的人也正是那些可能会指责舒曼的人。你可以很轻易地为同样的事情批评贝多芬以及几乎所有的交响乐作曲家。然而，马勒却洞悉可能存在的对概念的错误解释，所以他把每一个小小的细节都写进了他的乐谱中——比如，让长笛以小提琴相同的声音演奏极强音（fortissimo）。"一般来说，一个好指挥家会优先考虑音乐的织体（texture）和平衡，从而预先解决作曲家原本存在的焦虑。"毫无疑问，你必须始终在描绘音乐，"埃森巴赫肯定地说，"始终确定什么是最重要的织体。当然，每件事都很重要，但就像勋伯格一样[2]，你应该从'主音'

1 David Oistrakh（1908—1974），苏联小提琴家，20 世纪最伟大的小提琴家之一。

2 Arnold Schoenberg（1874—1951），奥地利作曲家、音乐教育家、音乐理论家，20 世纪最有影响力的作曲家之一。

1833 年，勃拉姆斯出生在德国汉堡贫民窟的楼房里。

和'副音'两个方面来考虑。如果总谱很差，观众听起来会觉得音乐很笨重，但是勃拉姆斯……绝对不会。"

里卡多·夏伊认为，勃拉姆斯—勋伯格存在着某种关联（在其指挥的勃拉姆斯作品合集中，他也选择了少许勋伯格作品作为整套曲目起承转合的搭配曲目，这种搭配选择也强化了这一点）。"这位伟大的保守派人物，"在谈到勃拉姆斯时，他说，"他能够以如此强大的能力处理奏鸣曲式，我们在勋伯格身上找到了他的'镜像'。这确实是一个悖论：伟大的'旧的破坏者'和'新的创造者'，后者如此强烈地感知到了他的勃拉姆斯之根，却从来没有想过要切断它们；他一次又一次地感到有必要用它们来构建自己新的语言。"根据夏伊的说法，勃拉姆斯和勋伯格都是"穿梭于过去和未来之间的交通工具"。因此，两位作曲家都崇敬巴赫的作品，并受到巴赫作品的影响，这是非常重要的。

斯蒂芬·科瓦切维奇和埃森巴赫一样，既从键盘上后来又从指挥台上体验过勃拉姆斯。在4月我们谈话的时候，他正在准备《第四交响曲》的演出。"我崇拜勃拉姆斯，"

他大声说，"但在伟大的'三B'[1]作曲家中，他似乎是音乐家们最不喜欢的一位。他对音乐中固有的痛苦漠不关心。他的作品演出时对我而言就像是那种规模巨大但毫无特色的建筑物，平淡无奇，缺乏勇气，甚至没有激情；你能说得最多的是，它们有一种普遍的温暖。事实上，我对近年来的勃拉姆斯作品演出的感受是，演奏者们都在描绘一位生活舒适、身体超重的银行经理，在勉强地拒绝透支——这是他们能承受的最大痛苦了。""对勃拉姆斯，条条大路通罗马，"科瓦切维奇补充道，"你可以选择疲惫、顺从、'一般认知意义上的聪明'的路线，或者你可以在音乐中辨认出一种绝望，那是勃拉姆斯真正的激情，但有时被忽略了。"

1 西方音乐史上的"三B"作曲家，指的是巴赫（Johann Sebastian Bach，1685—1750）、贝多芬（Ludwig van Beethoven，1770—1827）和勃拉姆斯（Johannes Brahms，1833—1897）。

强力的对抗

勃拉姆斯的两部钢琴协奏曲有天壤之别，可谓粉笔与奶酪。第一部D小调，气势磅礴，犹如一部躁动的未完成交响曲的凤凰涅槃，却有着一种难以名状的静寂作为核心；第二部降B大调——勃拉姆斯自己将其"定位"成"一部很小很小的钢琴协奏曲，带有很小很小的一段谐谑曲"——却遒劲结实，是一部崎岖但温暖的杰作。"如果我状态良好，我会演奏《第二钢琴协奏曲》的乐章，"科瓦切维奇说，"我发现不少指挥告诉我，他们听不见乐队的声音——这当然让我兴奋，哪怕只是为了把乐团'惹恼'，这么做也值了！"有时候恰恰相反，你的声音就是像勃拉姆斯希望的那样无法被听到。这是一首比《第一钢琴协奏曲》更加模棱两可的作品，前三个乐章是最伟大的，而最后一个乐章就像一首来之不易的安可曲。第二乐章的谐谑曲令人激动，在这个乐章和第一乐章中都有愤怒，但也有谦和、性感和极致的温柔。科瓦切维奇谈道，其中"在很宽的音域中使用弹性速度，而你在肖邦的作品中几乎找不到这种精密的弹性速度"。同时，还有一些令人汗毛倒竖的钢琴技术挑战。"任何学过勃拉姆斯《第二钢琴协奏曲》的人都害怕演奏谐谑曲的中间部分（第215小节），这是一个出名的段落，

有些人不能令人信服地弹奏出来，有些人则根本就弹不了。这部作品我大约已经弹了五十遍了，只弹砸过一次。我不知道是否有人期待这样的段落，因为它不仅很难，而且必须弹出圆滑奏（legato），还要非常非常地轻（实际的标记是'sotto voce pp legato'）。"科瓦切维奇也提到了最后一个乐章中变化莫测的三度音程。"但据我所知，"他又挖苦地说，"没有人真正尝试过完全弹出来，所以这不是问题。我认识一位钢琴家，他把所有这些三度音程都弹出来了——他现在已经去世——但是他为此放慢了速度，相当慢，而且声音听起来太糟糕了！"

说到《第一钢琴协奏曲》，科瓦切维奇引用了大卫·凯恩斯[1]曾经说过的话："《d小调钢琴协奏曲》之后，勃拉姆斯就金盆洗手了。"的确，这句话很能说明问题，"因为这首曲子有一些赤裸裸的和对抗性的东西，勃拉姆斯在作品中把他所有的牌都摊到了台面上"。科瓦切维奇认为，声势浩大的开场合奏（或者至少前八小节）受益于有选择性的重新配器。"当我按照勃拉姆斯写的方式演奏曲子时，总是很失望，"他说，"因为当有些部分被成倍扩大时——

[1] David Cairn（1926—），英国非虚构作家、乐评人，他撰写的两卷本柏辽兹传记是柏辽兹研究中的权威性著作。

比如让中提琴手来演奏一些主题——音乐的效果确实会有所不同。"科瓦切维奇对开场应该如何指挥也持强烈的个人观点，无论是"两拍"还是"六拍"。他强调："六拍绝对是糟糕的，两拍则几乎无法控制灵活性。我年幼时在阿德里安·鲍尔特爵士[1]的指挥下演奏过该曲。他的一个朋友曾在勃拉姆斯的指挥下演奏过这部作品，尽管他已经不记得节奏，但他还能回想起勃拉姆斯打了第一、第三、第四和第六拍。对我来说，这似乎是一个合乎逻辑的解决方案，但每当我向指挥提出这个建议时，迎接我的总是一种居高临下的微笑。"在科瓦切维奇不在场的时候，我向查尔斯·马克拉斯爵士和勃拉姆斯研究专家马尔科姆·麦克唐纳提出了这个新颖的解决方案。他们都同意这一方案可能会很好地发挥作用，麦克唐纳还说，"特别是如果你想强调音乐类似华尔兹的特质的话"。

《第一钢琴协奏曲》和《小提琴协奏曲》有着相似的结构比例，尽管后者在抒情理念上更加丰富。弗兰克·彼得·齐默尔曼谈到了一个"健康的 D 大调世界，没有阴影——

1 Adrian Boult（1889—1983），被视为 20 世纪英国最重要的指挥家之一。1930 年创立 BBC 交响乐团并任首席指挥直至 1950 年，二十年间带领乐团获得了国际性的声望。1950—1957 年担任伦敦爱乐乐团指挥。

这对于一个必须与大型管弦乐队抗衡的弦乐器来说是完美的"。他赞美第一乐章华彩乐段（第 527 小节）刚刚结束后主题的回归。"我想，即使是最伟大的钢琴家也会嫉妒那一刻！"他说，"真的是'此曲只应天上有'。每当我在第二乐章开头听到双簧管独奏时，尽管这并不关小提琴什么事，我的后颈仍感到激动的战栗。"齐默尔曼认为，《小提琴协奏曲》和后来的《二重协奏曲》更多的是"交响性"占主导地位，"它不是作曲家想要为某位特定的演奏家谱写的独奏协奏曲作品——就像柴可夫斯基或拉罗那样"。他回忆起与已故的内森·米尔斯坦[1]讨论这部作品时的情形，"米尔斯坦承认自己一直要与这首作品缠斗，因为它并非天生为小提琴而写"。小提琴演奏家休·比恩[2]也有类似的看法。不过，这首曲子的独奏部分是由当时最杰出的小提琴演奏家约瑟夫·约阿希姆[3]与勃拉姆斯合作写成的。齐默尔曼选择了约阿希姆的华彩乐段，因为，"无论如何，约阿希姆写了这么多乐段，它似乎就是协奏曲的一部分"。

1 Nathan Milstein（1904—1992），俄国小提琴家。

2 Hugh Bean（1929—2003），英国小提琴家。

3 Joseph Joachim（1831—1907），匈牙利小提琴家、作曲家、指挥家和音乐教育家，19 世纪后半叶德国小提琴学派的领袖人物。

尽管吉顿·克莱默尊重约阿希姆在音乐史上的地位，但他也禁不住怀疑："约阿希姆本人作为小提琴演奏家，或许会出于私欲，在这儿或那儿尝试影响作曲家——说白了吧，为炫技，或者为了乐器演奏顺手，而并不总是与作曲家的初衷步调一致。因此，我不能确定约阿希姆的影响是否完全是正面积极的，不过在许多方面，他理解勃拉姆斯，我们也可以从这种关系中了解到，演奏家与作曲家保持接触或进行对话是多么重要。"克莱默承认，在他最新的《小提琴协奏曲》录音中，无论何时何地，只要他怀疑约阿希姆的影响（尤其是关于分句），他都会与指挥家尼古劳斯·哈农库特[1]讨论有疑虑的乐段，并试图了解"勃拉姆斯的第一意图——我更信任这一点"。如果萨拉萨蒂取代约阿希姆的位置，《小提琴协奏曲》可能会以何种面貌面世呢？齐默尔曼推测："它可能听起来很像拉罗，我可以告诉你，很多小提琴演奏家都会喜欢这样的风格！事实上，这部《小提琴协奏曲》是一部非常'北方'的作品，需要一种沉郁顿挫的演奏风格。"

当谈到《二重协奏曲》——如一篇充满诗情画意、冲淡柔

1 Nikolaus Harnoncourt（1929—2016），奥地利指挥家，古乐运动的先锋。

和的散文——克莱默指出："当哈农库特给我看乐谱手稿时，他指出一些与已经出版的版本有显著不同的音乐素材。例如，协奏曲的整个尾声与通常演奏的不同。终曲的中间部分也有一些改动。"这些不同的版本都被收录到克莱默和卢卡斯·哈根[1]在哈农库特指导下完成的录音中，该唱片将于 10 月份由 Teldec 公司推出。

1 Lukas Hagen（1962—），奥地利小提琴家。

1853 年，二十岁的勃拉姆斯启程前往杜塞尔多夫，准备拜访
罗伯特·舒曼。

修订与重演

在勃拉姆斯四部交响曲的谱页中，隐藏着类似平行文本的启发。在查尔斯·马克拉斯爵士即将推出的与苏格兰室内乐团合作的 Telarc 录音系列中，他对《第一交响曲》的慢乐章进行了一次重构，作为唱片的补充内容。"这是很不寻常的，"他声称，"音乐素材是一样的，但顺序不同，就像你熟悉而又陌生的一个音乐梦。"查尔斯爵士参考了弗里茨·斯泰因巴赫[1] 的回忆，他继汉斯·冯·彪罗[2] 之后担任麦宁根管弦乐队的指挥，托维[3] 记下了他对勃拉姆斯管弦乐作品的著名分析。斯泰因巴赫留下了对勃拉姆斯交响曲应该如何演奏的详细意见。"其中涉及大量的速度变化，演绎的灵活性，以及在起拍时如何故作犹疑的技巧，"查尔斯爵士告诉我，"在你真正进入旋律之前，先拉长弱拍（他哼出《第一交响曲》终乐章开头的一大段主要弦乐旋律，

1 Fritz Steinbach（1855—1916），德国指挥家、作曲家，尤以演奏勃拉姆斯的作品闻名。

2 Hans von Bülow（1830—1894），浪漫主义时期的德国指挥家、作曲家，19 世纪最杰出的指挥家之一。

3 Donald Tovey（1875—1940），英国音乐学家、作曲家、钢琴家，以音乐评论著作《交响音乐分析》（*Essays in Musical Analysis*）最为人所知。

拉长了第一小节）。斯泰因巴赫建议你以这种方式开始勃拉姆斯的某些旋律，稍作迟疑，稍作停留，然后慢慢加速，直到四五小节后跟上主导速度。这当然是一个瓦格纳音乐的处理原则，我很惊讶地发现，它应该也适用于勃拉姆斯。"

斯泰因巴赫建议不要演奏交响曲第一乐章呈示部的反复部分。显然，勃拉姆斯自己从来没有演奏过这些部分，而马克拉斯把"从头再奏"（da capo）的标记看作是某个时期的演出惯例，尽管他确实在 Telarc 公司的录音中收入了反复段部分。他发现《第二交响曲》呈示部的重复最契合克里斯托夫·埃森巴赫所持的观点。他说："许多人都回避《第二交响曲》的反复段，因为这会让乐章变得很长。但事实是，只有这样乐章才会呈现出适当的体量和深度。但愿你注意到了发展部发生了什么——高度戏剧化，一点也不'田园'，勃拉姆斯的开头回溯是极其精妙的。"那《第一交响曲》呢？他也经常在那里演奏反复段吗？"不，我真的不相信会在那里反复，"他坦率地说，"事实上，我会告诉你关于那里的真相。在音乐会中我没有反复，在录制过程中为了完整性才进行反复。我没有对突然从降 E 小调转到降 C 小调做特别的处理；那里没有合适的过渡，在音乐上也说不通。无论如何，乐章的结构是如此地庞大，

要继续向前推进，勃拉姆斯知道这一点。我想他之所以在其中加上了反复记号，是因为在他之前贝多芬就是这么做的，他只是感到了传统在他肩头上的压力。"

大约五年前，我与伯纳德·海丁克交流时，他说《第一交响曲》的反复段"很无聊"，尽管他承诺之后在波士顿即将进行的录音期间他会重新考虑这个问题，事实上，他并没有改变主意。但另一方面，里卡多·夏伊认为，C 小调作品的第一乐章反复段是至关重要的。他对这种"奇怪的转调反应尤为强烈"。"我觉得反复段充实了乐章的体量，"他告诉我，"这个反复断使得第一乐章与终乐章保持平衡，在比例上是很明智的安排，我做梦也不会把它省略掉。"夏伊把勃拉姆斯的反复段更多地看作是一种"提前的发展部"，而不是仅仅是照本宣科地重复。"如果省略了反复段，你就会过早地进入正常的发展部；但是如果用一种稍微不同的曲调重复——不要落入机械重复的陷阱——那么你的音乐表达便无懈可击。像重复一句口头短语，只要你改变一下语音语调——每次听到几乎都像第一次听那样新鲜。"夏伊认为，老一辈指挥家对勃拉姆斯第一乐章的呈示部"漠不关心"，他们中的大多数人都没有重复这个乐段，"这有点不可原谅"。

至于速度选择，斯蒂芬·科瓦切维奇以为，因为当时勃拉姆斯的管弦乐队规模比我们今天所知道的要小，所以他的速度会更快。"曼海姆和维也纳很可能见证了不同的节奏，即使是在同一位指挥的执棒下。"

勃拉姆斯《c小调第一交响曲》创作手稿

交响曲伟大性的支柱

与我交谈过的所有音乐家，都非常重视勃拉姆斯的管弦乐作品。伯纳德·海丁克将两首亲切、多乐章的小夜曲视为"连接勃拉姆斯室内乐与交响乐音乐个性的桥梁"。他曾经告诉我："我经常认为要把它们当作交响曲来研究。这两部作品都很难演奏，很难让观众与这样的音乐产生交流，但它们又都是如此可爱的作品。它们是真正的音乐家作品，尤其是第一部，有着漫长而缓慢的乐章——我认为，比起在音乐厅里，它们是更适于在家中聆听和冥思的完美典范。尽管如此，我始终无法理解为什么很多同行都不愿演奏它们。巧的是，查尔斯·马克拉斯爵士也很喜欢它们，但他目前的勃拉姆斯唱片录音计划里并没有包含这些作品。"

《悲剧序曲》通常因其严谨的结构和强烈的叙事感而受到重视，《学院节庆序曲》有马尔科姆·麦克唐纳所称的"难以抑制的趣味性"，而《海顿主题变奏曲》（我再次引用麦克唐纳的话）则是"对主题转换的本能性控制"。然而，整套交响曲才是欣赏勃拉姆斯管弦乐作品的重心。尽管《第一交响曲》创作了大约二十年，却极受欢迎。埃森巴赫特别提到了慢乐章的那个瞬间（第38—45小节）："其中，升C小调双簧

管独奏让位于单簧管独奏，引领进入降 A 大调——这对我来说是个迷人的片刻，有点像两个人在彼此谈及相互独立的诗歌主题，但又以某种方式交织在一起。"马克拉斯强调了将小提琴演奏位分配到指挥台左右的重要性。他举例说明了在《第四交响曲》第一乐章中小提琴旋律线的相互作用（比如从第 18 小节起），以及在《第一交响曲》中小提琴演奏位先于大号曲调发声，像常春藤一样缠绕在一起（第 22 小节）。

《第二交响曲》的问题更大，因为过去许多评论家都把它误读成一部"阳光灿烂"的作品，是勃拉姆斯的"田园曲"，介于第一和第三部交响曲史诗叙述之间一段加长的、平淡的插曲。马尔科姆·麦克唐纳引用了勃拉姆斯给伊丽莎白·冯·赫尔佐根伯格[1]信上的建议："你只需要坐在钢琴前，把你的小脚依次放在两个踏板上，然后连续几次敲击 F 小调和弦，首先是高音，然后是低音（ff 和 pp），你会逐渐对我的'最新作品'有一个生动的印象。"埃森巴赫回忆起第一乐章的"尾声"："这是灵魂之乐，即小号独奏之

1 Elisabeth von Herzogenberg（1847—1892），后来嫁给了奥地利作曲家海因里希·冯·赫尔佐根伯格（Heinrich von Herzogenberg，1843—1900）。伊丽莎白与勃拉姆斯关系密切，二人的通信是研究勃拉姆斯的重要史料。

后（比如从第491小节起），尾声直接反映出勃拉姆斯带你去了哪里，以及你去得有多深。"

说到力度变化问题，伯纳德·海丁克建议要谨慎。"第一乐章的第二个主题标记为'轻柔地'（piano dolce），有时被演奏成如歌的强音（forte cantabile），就好像指挥家想用音乐来炫耀自己音乐的表现力。然后是第二乐章的开头，标记为'稍强'（poco forte），人们不应该演奏得像柴可夫斯基那样——我热爱柴可夫斯基，才出此言。这是一种完全不同的音乐，然而有些指挥家把它演奏得像《悲怆交响曲》的终乐章。"另一方面，里卡多·夏伊认为《第二交响曲》"弥漫着黑暗和阴影，甚至从一开始就如此，虽然它有一种'明显的'宁静，但它被设置在一个较低的音域，在渐强（crescendo）和渐弱（diminmuendo）之间摇摆。再想想终乐章的开头，开场的主题是以低声（sotto voce）演绎，非常邪恶——然后突然之间，毫无预兆地，给你来了这样一场爆发"。

在《第三交响曲》中，伯纳德·海丁克强调了要按勃拉姆斯的指示去做的重要性。"最开始，是两根巨大的柱子，"他张开双臂说，"大调与小调和弦，是整部作品的座右铭，

也是我们通向未来的大门。有些指挥家将'渐强'强加给它们，但勃拉姆斯清楚地知道他什么时候想要渐强，什么时候不要——他在这里写了一个简单的强音（forte），这意味着他想要两种大胆的陈述。"马克拉斯将伤感的第三乐章"稍快的小快板"（poco allegretto）描述为"有点悲伤的谐谑曲"，然而夏伊提到，第二乐章的行板"都是关于长强音，尤其是大提琴的旋律，二分音符上的渐强渐弱（在第 4 小节），你究竟应该怎样以及在何处找到渐强内所谓的小高潮，是应该在新的强拍前——这是非常常见的做法，还是应该在二分音符上"？

夏伊已经对这个乐段进行了全面排练和重新评定，但即使是勃拉姆斯"忧郁调式"下那些模糊不明的世事沧桑，与他最后一部也是最伟大的交响曲《第四交响曲》所带来的巨大的作品诠释挑战相比，不过是小儿科。海丁克认为这是一部"不可思议的作品"，他防止一些指挥家把他所说的"一种肮脏的灰色调"扣到勃拉姆斯头上。他援引了交响曲第一乐章的开头："如果不仔细，听起来会很平淡无奇。然而，这是一个真正戏剧性的乐章，从开场白开始就朝着一个确定的方向，我只能把它描述为一个完整的生命过程。我永远无法摆脱这首音乐的金棕色般的辉煌特质。"然而，

正是这部终曲，这部史诗般的帕萨卡利亚舞曲[1]，不出所料地引起了演绎者间最激烈的争论（更不用说评论家了）。海丁克坚持节奏的统一性，他还说："这与千篇一律完全是两回事。"夏伊则感叹，勃拉姆斯疏于做标记，尤其是第97小节的长笛独奏。"我试着不改变太多的节奏，"他解释道，"但重要的是要为3/2拍的乐段做准备，放松一点，这样长笛独奏部分来到时，你已经积累了适当的情绪。速度不能保持得太过稳定，因为当我们回到'速度 I'，弦乐部分那些令人绝望的垂直和弦（第132小节）大喊大叫时，'震撼'效果就会消失。"

埃森巴赫建议不要将终乐章演奏得太快，"如果你这样做了，那么当你进入长笛独奏的时候，你就会不知不觉地滑进柔板或者别的乐章速度中了，这非常糟糕"。相反，斯蒂芬·科瓦切维奇认为，许多指挥家把终乐章演奏得太慢，而长笛独奏通常演奏得太快。在思考整体的诠释问题时，他回忆起在皮埃尔·蒙都[2]的指挥下演奏此曲的情景——在

1 Passagalia，一种慢速庄严的古代意大利和西班牙舞曲。
2 Pierre Monteux（1875—1964），法国指挥家，20世纪重要的指挥大师之一。早年是热洛索四重奏（Quatuor Geloso）的成员之一，曾为格里格、勃拉姆斯等演奏。

那个特定的场合，蒙都记起了他作为中提琴手的演奏时光。这位伟大的指挥家竟然当着勃拉姆斯的面演奏过一首他的四重奏。"蒙都回忆，演出结束后，勃拉姆斯仅仅说了句'非常好'，不过他又意味深长补充了一句。'我必须告诉你，上周也来了一个四重奏乐团，'勃拉姆斯说，'他们以非常不同的方式演奏了同一部作品，但也非常好！'"

（本文刊登于 1997 年 7 月《留声机》杂志）

一头精致的野兽

——《第二交响曲》

"你为什么要把定音鼓的隆隆声，长号和大号低沉、凄凉的声音，扔到第一乐章开头田园诗般的气氛中去呢？"拉克纳向勃拉姆斯要说法。作曲家的回答也堪称一绝："我不得不承认，我是一个非常忧郁的人。"

文 / 安德鲁·梅奥尔 Andrew Mellor

对谈者 ————————————————————————————————

托马斯·道斯加德（Thomas Dausgaard，1963—），丹麦指挥家

你喜欢勃拉姆斯吗

1877 年，勃拉姆斯在他位于佩沙赫（Pörtschach）的别墅里开始创作《第二交响曲》，他寄情于潺潺的溪流、碧蓝的天空和明媚的阳光之间。第一位准备首演此作品的指挥文赞兹·拉克纳（Vinzenz Lachner）因其能力明显不足，显然无法让乐谱中的乐思得以尽情展现。"你为什么要把定音鼓的隆隆声，长号和大号低沉、凄凉的声音，扔到第一乐章开头田园诗般的气氛中去呢？"拉克纳向勃拉姆斯要说法。作曲家的回答也堪称一绝："我不得不承认，我是一个非常忧郁的人。"

这部交响曲所具有的狮子与羔羊的双重属性，也是这部作品最能引起共鸣的特点之一。但从诠释风格的角度来看，近年来演绎这部作品的天平是否在渐渐向它的阴暗面倾斜呢？当我向托马斯·道斯加德提出这个问题时，他说："思考这种问题对我来说毫无益处。这会干扰我的正常思路，同时也违背了勃拉姆斯作品的原意。"

不管勃拉姆斯在作品里写了什么，现在我们都知道他对麦宁根宫廷管弦乐队（Meiningen Court Orchestra）的演奏非常欣赏。道斯加德与瑞典室内乐团合作的 BIS 版新唱片与 2013 年 4 月录制的《第一交响曲》一样，采用了

相同规模的乐队，即单编制的管乐和八个第一小提琴、七个第二小提琴、五个中提琴、五个大提琴和三个低音提琴（8.7.5.5.3）的弦乐配置。"每个乐手都有不同的职责，"道斯加德说，"一个大乐团的状态在不同时期可以有起有伏，乐手的能力决定了乐团是否能够发展壮大，但小乐团必须时时刻刻都处于最佳状态，对于每个乐手来说，每时每刻都生死攸关。"

这种职业生态也开启了一些新的工作模式。在合作二十多年后，道斯加德与乐队的关系有了长足发展，用他的话来说，形成了"某种不同形式的对话"。在勃拉姆斯的作品中，这种亲密无间的对话让道斯加德"能够更加自由地驾驭音乐"。从倾听的角度来说，这版演绎最明显的特征就是通透和清晰。但道斯加德坚持认为，这些都只是小型乐团的副产品："用小型乐团的真正奥义在于让我们欣赏到音乐的全部，让音乐在每个角落都彰显生机，而不仅仅是声音的简单连接。"

对于道斯加德来说，这部交响曲变化莫测的情绪正是源自其在通往欢饮的道路过程中的那种错综复杂。他说："这是一头非常精致的野兽，到处都是最精细的对比。刚开始

圆号出现的时候很欢乐，但当第二支圆号进入时，立马乌云密布。小提琴齐奏时出现了一线希望，但随后弦乐在第32小节就消失了，只留下滚滚定音鼓声——这甚至不是一个恰当的音符。我们很快就从希望走向了黑暗。"

这部交响曲的节奏运动中有一种平行的二重性。"我把第一乐章的大部分内容都看作是华尔兹幻想曲。但就在排练记号 B 之前——"道斯加德指着勃拉姆斯写在乐谱上的相关记号说，"勃拉姆斯将拍子转为 6/8，与三拍子节奏相反，在这段不可思议的错拍对话中，勃拉姆斯继续推进着音乐的发展。在第 71 小节他努力回到华尔兹节拍，这产生了巨大的赫米奥拉（Hemiola）节奏，几乎没人知道其中的奥义。这是勃拉姆斯在探索贝多芬时所使用过的技巧。"

此外这部作品中还有很多华尔兹元素，尤其是在排练乐段 C（以疑问结尾的充满激情的挽歌式的华尔兹）。但是道斯加德强调了乐章中长线条乐句的重要性。他说，当你把这些乐句塑造完成时，这些乐句应该采取怎样的节奏速度就不言自明了。但在分句问题上仍有很多功夫要下。"找准分句能够给指挥家一些方向感。注意排练乐段 F，它和排练乐段 C 的主题一样，只是换了一种表达形式；我们必须

以不同的方式划分乐句，因为音乐语境已经发生了变化。"

一般人们认为，勃拉姆斯对于对位法的要求非常严格，小型管弦乐队的清晰性在此能得到体现。道斯加德反驳道："这看法确实有道理，但清晰性本身不会无缘无故地出现。从第 204 小节开始，指挥家很难演绎得别有特色。此处有一条宽广的加强线，与之相对的是低音弦乐部上愤怒的砰砰声，还有木管和铜管的赫米奥拉节奏，以不同的性格再次出现。作为一个小型管弦乐团，我们心里更清楚要如何创造一种三维体验。这种创造需要下很大功夫，但创造的乐趣也正在于此，即形成一种戏剧性的分歧。"

在道斯加德使用的乐谱上，柔板的开篇有一大片潦草的字迹："我的想法已经改变了许多次。"谈及此事时，道斯加德也笑了。但他始终认为这个乐章是"精神或宗教的大熔炉"。在第 101 小节乐章快结束时，他写下了一个词"发光"（glow）。他解释说："音乐到这里进入了一个角落，低音部的拨奏需要承载整个乐章的重量，并以某种方式将这种能量释放到最后的和弦中。所以它需要一种发光的质感，但这不是通过颤音来实现的。我们想将观众带入乐器之间所形成的空间，去饱览织体的底部，整个过程就像透过静

止的水面去看水底；太多的颤音会模糊这一效果。我们找到了一种方法来实现这种效果，即用缓慢而扎实的运弓。"

道斯加德参看了沃尔特·布鲁姆（Walter Blume）对弗里茨·斯泰因巴赫麦宁根演奏的评价，他认为其分句和轻盈的处理风格颇具启发性，他特别推崇第三乐章柔美小快板的推拉处理（push and pull）和末乐章海顿游戏风格的轻快处理方式。

相比于分句，作品的乐章开头处（有精神的快板）的乐思，其精心设计的音乐脉络更不易察觉。正如上文所说，勃拉姆斯的作品在细节处见精致。"第5小节，低音弦乐突然蹑手蹑脚地运行；在第8小节突然出现了一些不和谐音；第13小节又来了一个突然的陡降，而那儿可能是另一个音区了。"道斯加德将它与莫扎特《巴黎交响曲》的最后一个乐章相提并论："我们希望这里的整体感觉是巨大的张力，所以在乐队爆发之前，你几乎无法呼吸。你只有通过那些作品的暗处和内在的运动来掌握它。整部交响曲都是如此。"

在道斯加德看来，错位节奏构成了一个"眼神炯炯"的勃拉姆斯。但从他的谱面上来看，在再现部之前，音乐开始

变得严肃；在第 234 小节上他用铅笔写下了"面对死亡"几个字。"这种宁静有一种超凡脱俗的感觉，"他说，"这里的宁静可以有两种方式来实现：一种就是单纯的结束，另一种则是充满希望的宁静。这是一个难以抉择的瞬间，但，是的，我们最终战胜了死亡。"

在充满戏剧性的再现部之后，我们来到了作品的结尾部分。道斯加德说："长号和大号是变得激烈的匈牙利舞曲的载体，伴随而来的是这些三连音符——就像舒伯特《魔王》(Erlkö)里的狂野奔行。如我们之前所说的，这首作品可以变得非常糟糕，也可以在最后一刻得到拯救——交响性的论点造成了这种危险。我们必须小心地构建这一朝向最辉煌的尾声迈进的时刻，号角仿佛是从世界的各个角落齐鸣。我觉得勃拉姆斯写作这部分的那一天，他一定是想让长号的延长音符从第 5 小节的弦乐和弦一直持续到最后一小节——那是多么快乐的一天啊。"拉克纳指挥棒下阴郁、悲伤的野兽发生了变形，抑或他们本来就是如此？

　　　　　　　　　　　　你喜欢勃拉姆斯吗

历史评论

勃拉姆斯——

写给爱德华·汉斯利克的信，1877年夏；马克斯·卡尔贝克（Max Kalbeck）引用，第2版（1912）

"如果在这个即将到来的冬天，我为你写作了一部交响曲，而且它听起来甜畅淋漓、悦耳动听，你会以为这是我特地为你写的，甚至是为你年轻的妻子写的！这也是一种感谢你的方式。"

爱德华·汉斯利克（Edward Hanslick）——

1846—1899《音乐评论的乐趣》（企鹅出版社，1963），H·普莱曾茨于1878年译载于《音乐评论》（*Music Criticisms*）

"我无法充分表达我的愉悦……在他的《第一交响曲》中，勃拉姆斯如此有力地表达了浮士德式的情感挣扎……而在《第二交响曲》中，他又转向了一片春意盎然的大地景象。"

彼得·科夫马切（Peter Korfmacber）——

Decca唱片（编号4785344）解说册（莱比锡格万特豪斯管弦乐团/夏伊）

"由于开篇是如此毫无矫饰，甚至有点平淡无奇，近几十年来指挥家们设计出了前所未有的新手法以使其充满能量。它被激越，被扭曲，被挑动，被夸张。"

勃拉姆斯 1877 年写给音乐评论家汉斯利克的明信片。这年夏天，
勃拉姆斯在他位于佩沙赫的别墅开始创作《第二交响曲》，寄情
于潺潺的溪流、碧蓝的天空和明媚的阳光之间。

难以置信的透明度和光芒

——加德纳谈勃拉姆斯

> "勃拉姆斯的作品唯一需要补救的，就是演出中经常会出现的刻板印象——听众总是带着勃拉姆斯过分严肃的感觉离开。我认为勃拉姆斯的音乐充满了难以置信的透明度和光芒，但是它们很容易被掩盖。"

文 / 彼得·昆特里尔 Peter Quantrill

对谈者 ————————————————————————————

约翰·埃利奥特·加德纳（Sir John Eliot Gardiner，1943—），英国指挥家、管风琴演奏家、音乐学家

你喜欢勃拉姆斯吗

"两只癞蛤蟆累坏了，它们要跑到蒂斯伯里去。"童谣唱道。我希望没有把它们压扁，但这很难说，因为从车站到庄园开车速度很快——后面的狗舔着我的耳朵——一直穿过多塞特郡腹地。开车时，伊莎贝拉·德·萨巴塔（Isabella de Sabata）一一指出当地的路标。显然，麦当娜的别墅隐藏在茂树掩映的悬崖上。突然，眼前出现一片黄灿灿的芥菜花田。在拐角处的农舍厨房里，伊莎贝拉的丈夫约翰·埃利奥特·加德纳爵士热情地解释着为何要种芥菜花田的原因。他说，犁地时要把芥菜花埋进土里。这样释放出的芥子气可以杀死杂草的根，为明年的小麦收成做好准备。

对广告商来说，用音乐来做类比实在太棒了，他们不会放过可以施展此类类比的机会。加德纳兴致勃勃地指出，《农民周刊》（Farmers' Weekly）上的一则广告用蹩脚但还算合适的音乐术语来为产品贴金：各种时髦的现代谷物和油菜品种，包括快板（Allegro）、狂想曲（Rhapsody）、活板（Vivace）、热情（Appassionata）和英雄（Eroica）。他的勃拉姆斯作品新项目是否会将寄生物消灭殆尽，从而凸显交响曲本身的伟岸？加德纳的自有厂牌"荣誉只属于上帝"（SDG，即 Soli Deo Gloria）所发行的第一系列套装的荣誉，并不属于 2000 年的"巴赫康塔塔朝圣"系列。

在 2007 年到 2009 年间，他指挥了二十八场音乐会，演绎勃拉姆斯的四部交响曲和《德语安魂曲》，它们都有着共同的创作语境——勃拉姆斯的早期合唱作品，可以追溯到门德尔松、贝多芬，甚至更远的巴赫和许茨[1]。不过首先，加德纳有一个勃拉姆斯的所谓对手要面对。

我们都可以拿自己憎恶的东西开玩笑，而加德纳对瓦格纳的评价也是如此。"我真的很讨厌瓦格纳——以及他所代表的一切——我甚至不太喜欢他的音乐。"如果追问他这是为什么，以及为什么不会演奏瓦格纳，加德纳如是说："就像你多年来培养了一种味觉，可以区分最好的勃艮第酒和科茨多罗纳酒，然后你突然间喝到了这可怕的晚摘酒，事实上这种酒里面还含有相当剂量的石蜡，而且是被硬灌下去的——于是乎你的味觉被彻底毁了。这就是我恐惧瓦格纳的地方。"

我们的话题并未停留在拜罗伊特（Bayreuth）的这头怪物身上，但是不可避免地，拜罗伊特仍会时不时从我们的对谈中冒出来，尤其是加德纳为了阐明为什么"绝对热爱"

1 Heinrich Schütz（1585—1672），德国作曲家、管风琴家，被认为是巴赫之前德国最重要的作曲家，也是 17 世纪最重要的作曲家之一。

勃拉姆斯。"我对瓦格纳的关注，从技术层面来说，是他的唱词设置以及歌手和管弦乐队之间缺乏平衡。但除此之外，他对乐团演变带来的冲击更大。织体的密度在我看来是无法挽回的。而勃拉姆斯则完全可以补救。勃拉姆斯的作品唯一需要补救的，就是演出中经常会出现的刻板印象——听众总是带着勃拉姆斯过分严肃的感觉离开。我认为勃拉姆斯的音乐充满了难以置信的透明度和光芒，但是它们很容易被掩盖。"

说到《海顿主题变奏曲》时，他礼貌地听我为作为资产阶级新教徒的勃拉姆斯辩护，在我看来，作曲家显然不愧是他那不擅交际的圆号手父亲的儿子，尤其他在开头的赞美诗中大胆克制的配器。"这不是我理解这部作品的方式。我把它理解为一首节奏不规则的舞曲。其中有着无限的优雅和谦恭——与'罗姆 蓬蓬蓬蓬 蓬蓬'小鼓声不同。接下来，它变得比较壮丽。全曲非常朴素，却有一种舞蹈的冲动，这就是勃拉姆斯。当你想到'上帝啊，他变得多么沉重而严肃'时，他会通过改变乐句结构来满足你的耳朵——想想《第一交响曲》第三乐章中的五乐句、四乐句和七乐句。"

当然，我们同样能在最意想不到的地方从勃拉姆斯的作品

中享受到乐趣，比如那种种顽皮的优雅——如《德语安魂曲》第三乐章里许茨风格的宏大赋格曲。"对，是不是很棒？这就像一个趾高气扬的人在扭屁股。"即便如此，如果追根溯源的话，《第一交响曲》里很多原始的想法也被写进了这部作品的性格之中，就像勃拉姆斯在精雕细琢出Op.51的No.1前烧掉了数十首弦乐四重奏一样——在这两种体裁中，勃拉姆斯总是在第一部觉醒后，在第二部中再次运用。"是屎都被拉过了！"确实。"然而，它一点也不像布鲁克纳那样的大块东西——在这个意义上，布鲁克纳先生的消化系统受到了严重挑战——他感到一种巨大的压力，想要绕开《第一交响曲》。"

这一点不仅清晰地见诸勃拉姆斯《第一交响曲》第一乐章那种阴魂不散的纠缠中，而且也可以从末乐章的形式复杂性中看出来。正如加德纳所言："这非常贝多芬。"勃拉姆斯在这里与其说借用了贝多芬《第六交响曲》被山间的圆号所征服的暴风雨，不如说是化用了《第九交响曲》的片段，甚至直接借用了贝多芬那好斗的乐章结构。然而，勃拉姆斯本可以借鉴贝多芬其他的与他的《第一交响曲》更能融贯一处的例子，并以他们为范例来谱写自己的交响乐终曲。"不，他不能，因为他对自己在音乐史谱系中的

地位比任何一位作曲家都有更精准的认识。很明显，他从文艺复兴后期的复调音乐吸取养分，之后经过意大利学派，并从许多德国民歌和民歌手法中学到了精髓，所有这些精华都是从他收藏和指挥过的音乐中裁汰得来的。"有一个故事是关于年轻的泽姆林斯基[1]如何给勃拉姆斯上课的："泽姆林斯基'砰'的一声把一部弦乐五重奏的谱子放在谱架上，要求勃拉姆斯进行评价。勃拉姆斯把它取下来，换上莫扎特的弦乐五重奏，并说'从他到我，这就是我的评论'。从其他任何人口中说出这句话，听起来都不可思议地狂妄与傲慢，但于勃拉姆斯而言，这算得上是自谦。"

不过在我看来，这其实是一句极具自知之明的话。"好吧，如果你和瓦格纳是同时代人，你会不会有这种自知之明？瓦格纳吹着他那可怕而又傲慢的小号——号称他才是那个新的贝多芬。"加德纳在他的新专辑里向我们展示了勃拉姆斯如何以歌德《命运之歌》为背景，既回答了贝多芬的问题，同时又以此奠定了《第一交响曲》的基础。"管弦乐队的用法非常相似。这是一个 ABAB 结构（就像勃拉姆斯《第一交响曲》的末乐章一样）。你听到了哀怨的歌声，

1 Alexander Zemlinsky（1871—1942），奥地利作曲家、指挥家、音乐教师。

然后是天堂般的爆发。这种情况发生了两次，当它回到神那里时，他们选择了它年轻时的灵魂——然后勃拉姆斯让合唱团停下来，进行了一段纯管弦乐演奏的结语，是如此精雕细琢，难以言喻。这是一场关于抽象音乐力量的辩论，正如在那个充满张力的早期至中期浪漫主义时代中，在那个后贝多芬时代的世界里，柏辽兹在他的书信和交响乐里热烈地激辩着属于管弦乐的音乐疆域，尤以他的《罗密欧与朱丽叶》为最。"

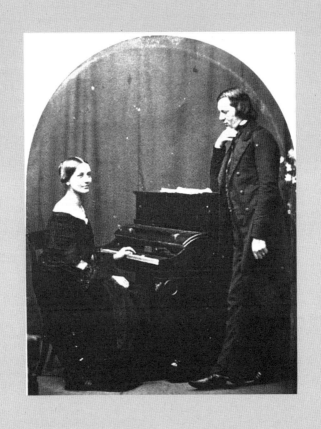

罗伯特·舒曼与克拉拉·舒曼。1853 年 9 月，舒曼夫妇在家里接待了年轻的勃拉姆斯。

听取柏辽兹和勃拉姆斯的建议

我们在午餐时讨论了柏辽兹[1]，并热议了《金匠切利尼》（*Benvenuto Cellini*）[2]。加德纳曾于 2002 年在苏黎世指挥过该剧，并推荐给考文特花园剧院——他们拒绝了他——他想起自己在巴黎排练《特洛伊人》（*Les Troyens*）[3] 时泪洒当场，那是他第一次听到萨克斯号发出密集而刺耳的鸣响。为了这种乐器他寻遍欧洲，最后是在一个巴黎铁路员工与铜管爱好者聚集的阁楼上发现的。为此，他带着明显的自豪，向我展示了他多年来在拍卖会上收集的七封柏辽兹书信原稿。当然，这里面对于如何指挥他的作品充满了建议，同时也掺杂着不屑。

勃拉姆斯在类似的问题上也同样直率，他对他同时代那些大名鼎鼎的人物经常批评有加——莱维[4]、里希特[5]、冯·彪罗——他们不是把交响曲拉得太长，就是把它们处理得过

1 Hector Berlioz（1803—1869），法国作曲家，法国浪漫乐派的主要代表人物。

2 柏辽兹于 1838 年创作的三幕歌剧。

3 柏辽兹于 1858 年创作的三幕歌剧。

4 Hermann Levi（1839—1900），德国犹太指挥家。

5 Hans Richter（1843—1916），奥匈帝国指挥家。

于生硬。加德纳在与麦宁根宫廷管弦乐队演奏交响曲时，以当时另一位指挥家弗里茨·斯泰因巴赫的标记系统为参考，后者采用了勃拉姆斯的分句方式。几年前，查尔斯·马克拉斯爵士也如法炮制，加德纳对于老年人的智慧和他们"惊人的影响力"非常信服，他在勃拉姆斯的音乐标记中找到了某种自由，这种自由为乐句结构带来了"一种内在的声音"。"不但是他的旋律，而且对位旋律和对位内在织体都难以置信地能被唱出来，这只有巴赫才能做到。你可能会说，过去三百年最优秀的作曲家都写过很好的中提琴部分——这对作曲家来说是真正的试金石——从蒙特威尔第[1]开始，再到普赛尔[2]、拉莫[3]，然后是莫扎特。贝多芬为之增添了不同的变化，舒曼也是一样。而勃拉姆斯是超一流的。"

加德纳翻出他在纳迪亚·布朗热[4]指导下做过的对位练习本——如今已经泛黄，修正条漏在外面——向我展示："她

1 Claudio Monteverdi（1567—1643），意大利作曲家、弦乐演奏家。

2 Henry Purcell（1659—1695），巴洛克时期的英国作曲家。

3 Jean-Philippe Rameau（1683—1764），法国18世纪最重要的作曲家和音乐理论家之一。

4 Nadia Boulanger（1887—1979），法国作曲家、指挥家、音乐教育家。

是如何让我们在四张不同的五线谱上做和声练习的。她感兴趣的不是你是否掌握了正确的和声，而是每一乐句都有自己的歌唱性旋律——这恰恰是巴赫所传授的。勃拉姆斯在这一点上做得非常好，而我做得非常差。所以这两件事——古典意义上旋律的轮廓和乐句的结构，以及音乐内在的声音——是对密度、厚度或者饱满度的一种美妙的净化。不管怎样，这就是我所追求的目标。"令人耳目一新的是，他坚持不懈地用一种具有阐释性的"白板说"[1]来抹掉 20世纪的大部分时间，但对赫尔曼·阿本德罗特[2]的战时录音表达了深深的敬意。罗伯·考恩[3]《重演》（*Replay*）的读者应该对阿本德罗特很熟悉，他是约瑟夫·海尔姆斯伯格[4]的"大弟子"（通过菲利克斯·莫特尔[5]），勃拉姆斯坚定的室内乐合作伙伴兼小提琴顾问。

1 主张认识来源于经验的一种哲学思想。西方哲学家用它来比喻人类心灵的本来状态像白纸一样没有任何印迹。

2 Hermann Abendroth（1883—1956），德国指挥家、音乐教育家。

3 Rob Cowan（1948—），英国音乐节目主持人、作家。

4 Joseph Hellmesberger Jr.（1855—1907），奥地利作曲家、小提琴家、指挥家。

5 Felix Mottl（1856—1911），奥地利指挥家、作曲家。

加德纳后来坚持说："在演出的那一刻，你得抛开斯泰因巴赫和各种论述，以及排练中所有对细节一丝不苟和细致入微的关注。每个人都必须全身心地投入其中，投入深厚的感情。"即便如此，在我看来，排练时对这些细节的极度关注也会带来某种来自权威许可的极度有限的自由。

为了拍到满意的照片，他把我留在他屋顶的书房里。两个书架上堆满了用打字机打出的文稿，这是酝酿了六年之久的巴赫研究文集，写完的话估计还需要两年。在打印出来的文稿段落之间，密密麻麻地挤满了一而再再而三的编辑、修改痕迹，包括无数后添加的限制性描述，或者对内容的增补与扩充，非常夺人眼球，它们先是用铅笔然后用墨水重写。书中充满了柏辽兹或勃拉姆斯那种充满活力的辩论的风格，与他在谈话中所表现出的那种粗线条如出一辙，这种粗线条来自他对交流本身的一种热切渴望。在我看来，他不能容忍傻瓜。今年 7 月，他与法国国家交响乐团在圣丹尼斯大教堂（Basilique de Saint-Denis）全身心投入进行了一场演出，指挥了杜吕弗雷[1]的《安魂曲》；但后来当他把它带到伦敦时，他不得不在圣詹姆斯西班牙广场（St

1 Maurice Duruflé（1902—1986），法国作曲家、管风琴家。

James's, Spanish Place）演奏这部作品的管风琴版。
我是管风琴版的粉丝——"你当然是。大多数英国人都是，
这是他们所知道的唯一版本。但我告诉你，当你和管弦乐
队一起来演绎这部作品时，色彩真是太美了。"他说。

与此同时，他的巴赫研究达到了一种非常英国式的平衡。
他对莱比锡学者马丁·佩佐德（Martin Petzold）进行了严
厉的批评。佩佐德把巴赫完全置于路德教的背景下，并对
其他将巴赫的音乐与信仰分离的人持怀疑态度。

著名的巴赫研究学者劳伦斯·德雷弗斯（Laurence Dreyfus）
在最近发表的一篇文章中指出，《约翰受难曲》"啊，我
的灵魂"（Ach mein Sinn）一段有一些唱词安排很无情。
加德纳想要证明的是，乐器的爆发和起伏的声线是在表达
彼得背叛耶稣时内在的痛苦（德雷弗斯论据的要点是，巴
赫无论在这里还是在别的地方，最先考虑的总是音乐的动
机而非意义）。他跳起来给我看 BWV 81 中另一首相当棘
手的男高音咏叹调的乐谱，然后又给我听了他保存的"保
罗·阿格纽[1]是如何处理这一段落"的录音——很容易让人

1 Paul Agnew（1964—），苏格兰男高音歌唱家、指挥家。

相信他所说的，他的清唱剧《朝圣之旅》的录音企划完全改变了他对音乐的处理方式，并且改变了许多别的方面。作为 SDG 的制作人，伊莎贝拉·德·萨巴塔正处于制作《朝圣之旅》最新一卷录音的痛苦中，其中包括 No.101《天主，拿走我们的一切》(Nimm von uns)。当加德纳走入镜头时，我们都为这场演出多调性的开场合唱和十一声部复调惊呼不已。"啊，这太不寻常了。但是在这里，听听低音咏叹调，它就像马勒。"从 G 小调到 E 大调，这是一个令人不安的前所未有的转调，绝对前所未有。

1856 年，坐在钢琴旁边的勃拉姆斯。这一年 7 月，舒曼逝世。

当然，还是回到巴赫

在加德纳的日程表上，巴赫的演出只多不少，他与英国巴洛克独奏家合奏团[1]、革命与浪漫管弦乐团[2]组成的联合团队一起工作——他将勃拉姆斯全集的最后两场音乐会，以及明年春天与安娜·卡特琳娜·安托娜琪[3]合作的《卡门》形容为"连轴转"的演出计划。多年来，他一直在磨砺自己的乐队，当他试图把这些音响原则带给其他乐团时，又会如何？"这要困难得多。简直可以说完全不同。和伦敦交响乐团（LSO）合作，你是在和一个高度协调、高度熟练、技艺精湛的管弦乐团打交道，如果你能给他们明确的方向，他们就会朝着这个方向走，并以他们自己的方式把那个方向变成一场精彩的演出。""我和他们合作的是 19 世纪末和 20 世纪的浪漫曲目。我们演奏了《浪子的历程》（*The Rake's Progress*）、《诗篇交响曲》（*The Symphony*

1 英国巴洛克独奏家合奏团（English Baroque Soloists），约翰·埃利奥特·加德纳于 1978 年成立的一支室内乐团。

2 革命与浪漫管弦乐团（Orchestre Révolutionnaire et Romantique），由约翰·埃利奥特·加德纳创建于 1989 年，乐团专注于以作品的原貌来进行演奏。

3 Anna Caterina Antonacci（1961—），意大利女高音歌唱家。

of Psalms）以及莉莉·布朗热[1]的音乐等各种各样的作品。他们说，我们对贝多芬有点迷失，你能来给我们一个有着完全不同评价和不同诠释方法的贝多芬吗？"

在我看来，一位历史乐器[2]指挥家与音乐医师的形象不谋而合——用天然有机节奏的猛药来治疗管弦乐的"便秘"。加德纳很快就改变了我的这种印象。对于让他世界闻名的Archiv 录音，他承认是"我生命中期的重要组成部分"，但也仅此而已。至于历史演绎指挥家？"我讨厌这种说法。这完全是一派胡言，因为我并非古乐出身，很多时候我做的也不是古乐。我在 BBC 北方乐团（现在的 BBC 爱乐乐团）接受了见习指挥的培训，那里的作风倒不是赶尽杀绝。你面对的是一个功成名就、不易对付的管弦乐队，视奏能力极强。我会在所有的节目中演奏序曲，所以我有大量的序曲曲目，但乐团从来不给我排练的时间。如果我指挥十一分钟长的《学院节庆序曲》，我会有八分钟到九分钟的排练时间。你甚至不能做到集中一半的精神。"

1 Lili Boulanger（1893—1918），法国女作曲家。
2 "历史乐器"是一类乐器的名称，它们的制作方法与数百年前相同，所以演奏古老的音乐听起来就像最初创作时一样。

当然，事情总会变得越来越容易。"随着年龄的增长，人们对你的态度也会略有不同。但你仍然只能做到像最后一次排练或音乐会现场那么好。你必须确保不会搞砸，你必须按照演出当时的内心感知，用指挥棒尽可能地展示自己——如此，整支乐团才对你放心。"历史演奏并不是万用灵药。"不。我从来都不算是擅长历史演奏的指挥家。"

（本文刊登于 2008 年 10 月《留声机》杂志）

夏伊演绎的勃拉姆斯
交响乐作品

"迷人，但绝没有以牺牲那种让织体中的每一种乐器的线条都清晰可辨的特点为代价。"

莱比锡格万特豪斯交响乐团

指挥：里卡多·夏伊（Riccardo Chailly）

四部《交响曲》

《海顿主题变奏曲》（Op.56a）

《悲剧序曲》（Op.81）

《学院节庆序曲》（Op.80）

《情歌圆舞曲》（选曲）

《间奏曲》（Klengel 编排；Op.116，No.4；Op.117，No.1）

《匈牙利舞曲》（No.1，No 3，No.10）

《第一交响曲》行板（首演版本）

莱比锡从来没有特别善待过勃拉姆斯。1859年，他的《第一钢琴协奏曲》在那里遭遇冷嘲热讽。之后几年，情况有所好转，勃拉姆斯第一次在莱比锡指挥了他自己的《第二交响曲》。但奇怪的是，在上个世纪，格万特豪斯交响乐团几乎没有杰出的勃拉姆斯交响曲录音。就连库尔特·马苏尔[1]在20世纪70年代末的Philips录音版勃拉姆斯交响乐全集专辑也遭遇了惨败。

里卡多·夏伊改变了这一切。在他执掌莱比锡的八年里，格万特豪斯乐团已经成为德奥乐团里善于演绎勃拉姆斯作品的团体中的翘楚。当然，这也得益于夏伊自己就是一位忠实的勃拉姆斯迷。正如1988年11月夏伊发布阿姆斯特丹皇家音乐厅专辑时，阿兰·桑德斯（Alan Sanders）在一些专栏文章中所指出的，他的勃拉姆斯"强力、严肃、别具一格，其表达直截了当"。

能全面指挥勃拉姆斯四部交响曲的指挥家并不多，其水平也都在伯仲之间，夏伊无疑是其中之一。这些指挥家——

1 Kurt Masur（1927—2015），德国著名指挥家，曾担任莱比锡格万特豪斯管弦乐团首席指挥近二十八年。

魏因加特纳[1]、克伦佩勒[2]、布尔特[3]、旺德[4]和录过不错的哈雷（Hallé）专辑的拉夫兰[5]——都倾向于声音比较节制、以古典主义为导向的勃拉姆斯诠释学派，夏伊也是其中一分子。

尽管音色并未受到任何制约，但相比在柏林或维也纳听到的勃拉姆斯，夏伊所演绎的勃拉姆斯色彩显然不会那么丰富。莱比锡的弦乐可以是寒冷的，也可以是温暖的。当中提琴和大提琴在《第四交响曲》慢乐章的表现让人陶醉不已时，绝没有以牺牲那种让织体中的每一种乐器的线条都清晰可辨的特点为代价，你甚至能听到到低音巴松所演奏的最轻的音符。乐团杰出的木管部所发出的干净而开放的声音，也有助于通透的音质。第一双簧管非常出色，几支

1 Paul Felix von Weingartner（1863—1942），奥地利指挥家、作曲家，当时最出色的指挥家之一。他留下了史上第一套贝多芬交响曲全集的录音。

2 Otto Klemperer（1885—1973），出生于德国，有犹太血统，20世纪最伟大的指挥家之一，被认为是指挥贝多芬、勃拉姆斯和布鲁克纳作品最顶尖的诠释者之一。

3 Adrian Boult（1889—1983），20世纪上半叶的英国指挥大师。

4 Gunter Wand（1912—2002），德奥传统指挥家，以指挥贝多芬、勃拉姆斯、布鲁克纳等德奥作曲家的作品而享有盛誉。

5 James Loughran（1931—），英国指挥家。

你喜欢勃拉姆斯吗

圆号也同样动听，但与此同时，令人愉悦的是，乐团并没有完全失去他们特有的东欧风韵。

在19世纪80年代的维也纳，勃拉姆斯交响曲属于"新音乐"，以音乐的相对内敛而闻名。莱比锡的这些演出向我们展示了那种内敛。录音中干净而活泼的声场充满现场感，我们所感受到的是一种音乐创作的过程，它所激发的远远多于它所抚慰的。音乐家应该警惕那种像卡通片《一拳超人》里的男生那样的听众，他们认为加一勺糖有助于让红葡萄酒变得更加好喝。

早在1988年，夏伊棒下的勃拉姆斯就被认为不是特别地意大利化。如果当时不是的话，那么现在就更不是了。夏伊对《海顿主题变奏曲》的演绎，在主题的紧凑性以及对于变奏段落内部和之间的节奏关系的微调，都与托斯卡尼尼[1]的演绎颇为相似。然而在交响曲中，这种相似性就不那么强烈了。托斯卡尼尼晚年常常折磨音乐，使音乐过分屈从于他的意志；而夏伊的处理方式则更接近于克伦佩勒，快速的节奏、轻快的乐句和顺其自然的呼吸与强力的声线

1 Arturo Toscanini（1867—1957），意大利指挥家。

完美地结合在一起，使音乐准确无误地朝着既定的目标前进。

这种处理方式贯穿全套交响曲。魏因加特纳描述《第一交响曲》"像狮子的爪子一样紧抓不松"，夏伊的演绎就是如此。但是，夏伊对《第二交响曲》的第一乐章采用了类似克伦佩勒的处理方式。结果是产生了一定程度的紧迫感，那些更中意田园色彩的勃拉姆斯信徒们可能会认为，这样的紧迫感或许更适合《第四交响曲》里那种悲剧性的宣言，而非《第二交响曲》中"狮子和羔羊"的情绪。然而，整部作品是一个整体。第一乐章即将结束的那一刻，我很少如此焦虑地意识到，森林号角将影响到交响曲开始时萌生的"D—升C—D"动机在之后极度巧妙的解决。该交响曲的两个结尾乐章不会引起这样的争议。很难想象他们能完成得更好。至于《第四交响曲》，夏伊的新诠释专注于乐章的动态感和紧迫性，而这些是他早期在阿姆斯特丹音乐厅指挥时相当缺乏的。开场听起来仍然那么克制，但他的演绎一直稳步发展，直到尾声臻至白热化。

威廉·富特文格勒[1]喜欢说，过渡的瞬间隐藏着更深层次的真理。或许确实如此，但这也需要对指挥勃拉姆斯的作品有更多的认识，正如我们听到库尔特·桑德林[2]于1971—1972年留下的那套史诗般的德累斯顿版勃拉姆斯全集专辑时所意识到的那样。宽广的节拍和突然的留滞不是夏伊的演绎方式。然而，他对《第三交响曲》的诠释——就像史上任何一场整齐规范且充满戏剧性的演出一样——几乎没有漏掉作品中任何幽暗的潜流。这两个内涵丰富的乐章中夜曲般的神秘被完美地实现了。

大多数勃拉姆斯交响曲全集都需要三张光盘。这套专辑用两张光盘制作了交响曲全集，第三张光盘则是一个有趣而精心准备的选集，收录了诸多受欢迎程度不同的勃氏管弦乐作品。专辑的第一首是《悲剧序曲》。在其中你可以总地领略到莱比锡乐团在演奏中对时机和情绪把控的老到，此外还能感受到乐手们对力度变化的严谨态度，以及夏伊以熟练的手法处理那些几乎难以察觉的节奏变化，带领听众穿越了作品所展现的灵异梦境。接着，我们掉入了一个意想不到的静谧池塘，这就是勃拉姆斯晚年两首管弦乐改

1 Wilhelm Furtwangler（1886—1954），德国指挥家。
2 Kurt Sanderling（1912—2011），德国指挥家。

编曲中的第一首。《海顿主题变奏曲》紧随其后，之后是别的一些令人愉悦的珍品：为小型管弦乐团而作的九乐章组曲，这是勃拉姆斯应指挥家恩斯特·鲁多夫[1]的要求，将他的《情歌圆舞曲》改编而成。这张专辑最后以三首以上《匈牙利舞曲》作为压轴。格万特豪斯乐团的演奏家们给我们一种精明的感觉，他们把体面挣钱的机会让给了在维也纳和布达佩斯的对手。

在这张专辑的最后，是《第一交响曲》行板，用的是1876—1877年在卡尔斯鲁厄（Karlsruhe）、慕尼黑和剑桥的首演版本。勃拉姆斯是一个初稿破坏狂，所以这份首演版乐谱是通过作为公共领域重要标志的舞台才流传下来的罕见遗存。剑桥演出的指挥不是勃拉姆斯本人。他一直不愿穿越北海亲自去接受剑桥大学提名的荣誉学位，而这一学位现在已被剑桥大学无礼地收回了。

这套新专辑还有个让人意想不到的欣喜，剑桥人于1877年所听到的《第一交响曲》行板与夏伊和他的莱比锡演奏家们热情洋溢地演绎的《学院节庆序曲》一起出现在专辑

1 Ernst Rudorff（1840—1916），德国作曲家、指挥家，曾任科隆音乐学院、柏林音乐学院的钢琴教师。

之中。后者是勃拉姆斯四年后为布雷斯劳（Breslau）大学创作的。究竟是巧合，还是精心安排？应该是后者，至少我这样认为。

（本文刊登于 2013 年 10 月《留声机》杂志）

◎ 聆赏要点

唱片回味指南

《悲剧序曲》（碟3，音轨1）——
没有哪部作品能像这部充满戏剧性的悲怆有力的乐章那样，在如此短的篇幅里，如此严格地检验一位指挥家的勃拉姆斯信徒身份。夏伊和他的演奏家们出色地通过了考试。

《第三交响曲》（碟1，音轨7），第三乐章——
夏伊将这些交响间奏曲演绎得堪称完美。此中黑暗的夜曲情绪展现得美轮美奂。

《第二交响曲》（碟2，音轨4），第四乐章——
这是史上对勃拉姆斯最欢乐终曲的最兴奋和最精准的表达。

《情歌圆舞曲》（碟3，音轨17），Op.52，No.6——
"多漂亮的鸟儿啊"——这是本套管弦乐作品专辑中一首精心演绎的袖珍作品。

《第一交响曲》（碟3，音轨23），行板（初始版本）——
这是个难得的《第一交响曲》行板的首演版本。

年轻的绝望

——《第一钢琴协奏曲》

"现在有一种演奏趋势，认为必须越来越追求极致才能传达出内容。但在这样的作品中，你只要相信音乐本身的力量就行了。"

文 / 哈里特·史密斯 Harriet Smith

对谈者 ————————————————————————

保罗·刘易斯（Paul Lewis，1972—），英国钢琴家

我们站在勃拉姆斯的《第一钢琴协奏曲》乐谱前，保罗·刘易斯承认了一件令人意外的事情：他有勃拉姆斯恐惧症。"我几年前才开始演奏这部作品，尽管我在学校里学过，并且还时不时重温它。但由于这种恐惧症——一种可以意识到作品的作曲技巧，却无法了然作品所传达的音乐信息的感觉——我从来都不确定自己是否想要投身其中。话虽如此，我从未怀疑过这部作品。"我能理解这种感受，因为我也是慢慢才开始可以欣赏和理解勃拉姆斯的——我曾因在学生时代被强制灌输《第四交响曲》而对其产生过厌恶情绪。可喜的是，刘易斯现在不仅全身心致力于这部作品的演奏，而且还将它录制成了唱片。该唱片是他与丹尼尔·哈丁[1]以及瑞典广播交响乐团合作的两场音乐会的现场录音，由Harmonia Mundi 唱片公司出版发行。

二十五岁的勃拉姆斯向一个茫然的世界展示了一个年轻人的终极作品，对于这样的作品，是否存在一种危险——要么故作沧桑，要么容易用事后诸葛亮的视角来予以解读？"是的。对我来说，最主要的事情之一是作品中的绝望感，这是这部作品的驱动力。这可还是一个年轻人的勃拉姆斯

1 Daniel Harding（1975—），英国指挥家。

啊——只要想想协奏曲的第一个音符——你不妨想想看，单这一个音就能产生多么大的张力？"

然而，这一庞然大物另一个引人注目的地方就在于，在其五十分钟的时长内，实际上并没有那么多的强音——大多数不是极弱就是弱音。"这是真的，但是当有高潮来临的时候，你不能有所保留。我们做到了一个室内乐编制所能想象的最大的规模了，因为乐团绝非只是钢琴的伴奏，而钢琴也只是一台过分专注于炫技的乐器。"

在我看来，钢琴家演奏前那三分半钟的管弦乐团合奏，似乎是一种无止境的等待；之后，勃拉姆斯所想要的音响效果实现起来更为困难——以弱音进入并且要充满感情。"这部作品包含了太多的情感因素，而勃拉姆斯清楚地表明，你不可能有太多的自由，因为乐团不会停歇。"现在我想，我更喜欢在之前先放慢速度，待钢琴加入之后再继续原本的速度。但是，要在第一个和弦中发出正确的声音，那可是另一个巨大的挑战。

"现在有一种演奏趋势，认为必须越来越追求极致才能传达出内容。但在这样的作品中，你只要相信音乐本身的力量

就行了；关键是要找到正确声响的比例，这样当要表达极致时，效果才会非常明显。"

你进入了发展部，但是再现部开头又迅速闯进了 E 大调，这同样非常有效果，不是吗？"是的，但如果你做得太过火，最终听起来会有点华而不实和臃肿，必须有一种驾车贯穿整个第一乐章的感觉，对任何路标你都必须小心对待。"

"钢琴家们用很多不同的方法来演奏，另一个臭名昭著的表现手法是颤音。如今我们拥有表现力很强的钢琴，人们当然可以通过钢琴化的处理来达到他们想要的效果，但我认为没有必要重新设计这些段落，当它们被演奏得极具攻击性时，真的让人恼火。"他在键盘上诙谐、讽刺地强调了这一点。

鉴于有评论称，刘易斯在演绎极端段落时一点都不过火，他在慢乐章中避开某些钢琴家所采用的阴郁基调也就不足为奇了，而这一乐章，勃拉姆斯也只标注为柔板。"对我来说，它必须是流动的，要有方向，但同时也要具备极大的耐心——暗示一些永恒而无法回避的问题。第一个和弦非常难，因为它直来直往地道出了一切。勃拉姆斯写信给

克拉拉，说这个乐章描绘的正是她的肖像。尽管该乐章是温柔而真诚的，但对我来说，它也有一些无法触及的东西——某种程度上十分虔诚。"

然后，他又指出一些我从未注意到的地方："拿开头部分来说，只看小提琴和中提琴的长音符，忽略所有的四分音符。"你会发现剩下的部分就是第一乐章的最初主题，几乎三分之一都是。"因为是勃拉姆斯，你可以相信这是故意的。这个乐章里的那种绝望，那种无法释怀的特质，就存在于那下意识中。"

当然，这部气势恢弘的作品也隐藏着许多陷阱，尤其体现在现场录音中，但刘易斯对瑞典广播乐团的演奏家们赞不绝口。例如慢乐章的最后一个和弦："这一刻很可能一片混乱，但他们每次都保证了准确。"此外，瑞典广播乐团在这次演奏中还有一出大师手笔——柔板乐章的倒数第二小节中定音鼓的进入方式（这一乐章中只听到一次）："是的，它们是一种'现场的阴影'，我认为它们听起来就应该是这样的。"

我们谈到这部作品的回旋曲与贝多芬《第三钢琴协奏曲》

之间的相似之处。"二者在结构上很相似，甚至包括赋格曲出现的地方，但它们的性格完全不同。例如，赋格在勃拉姆斯那里就像是一种阴谋……"那就不好玩了？"随着木管的吹奏，就变得如此，但我认为它一开始就是很严肃的。贝多芬的《第三钢琴协奏曲》则更有挑衅性。"

刘易斯也认为这个乐章里有舞蹈元素吗？"是的，这很重要，但这是一种踩踏式匈牙利舞蹈——并没有什么轻快的感觉。不过在整个乐章中，有一种与第一乐章一样的绝望，只是这里有一种更强烈的想要逃离的感觉——在第一和第二主题中，有许多上行的乐句。这在第 359 小节（钢琴家在华彩段前的八度乐段中断了）开头的乐段中达到了高潮，在那里你不断地回到低音 A，但每次都努力地要离它更远一点。华彩乐段就是从那个点开始产生了最不寻常的变调。当你终于找到 D 大调时，圆号响起了——好吧，那是一种可怕的陈词滥调——这才真正是暴风雨过后的平静。"

至于最后的结尾，刘易斯承认，对于"节奏 1"的标记（第518 小节）是指回到乐章开始，还是仅仅回到大幅度渐快（molto accelerando）之前的速度，他感受到一种令人愉快的犹豫不决。"这两种方法都很有效：对于丹尼尔，我

们采用后者，所以速度很快；但是对于马克·埃尔德[1]，我们回到最后乐章开始的节奏，也很管用。这就是伟大的音乐所带给你的——总是让你有机会重新思考。"

（本文刊登于 2016 年 4 月《留声机》杂志）

1 Mark Elder（1947—），英国指挥家。

　你喜欢勃拉姆斯吗

历史评论

约翰·朗西曼（John F.Runciman）——

《星期六评论》，伦敦，1898年12月3日

"在这两首协奏曲中，D小调明显不像另一首那么糟。两首音乐都不真诚。音乐会场合的用处就在于，钢琴家获得允许来展示他将成为一名多么优秀的足球运动员。"

康普顿·麦肯齐（Compton Mackenzie）——

《留声机》，1935年7月

"在优美的慢板中很难不被察觉……一个人因悲剧而受到惩罚，因战胜了血肉之躯而变得刚毅，他的音乐表达的就是这个……钢琴声像一艘小船在平静的弦乐大海中轻轻地摇摆。"

唐纳德·弗朗西斯·托维（Donald Francis Tovey）——

《音乐分析论文集》第三卷——协奏曲，1936

"因为这部作品，勃拉姆斯的天赋从形式主义和模棱两可中被解放了出来……其结果必然是一部经典的协奏曲，但蕴藏着前所未有的悲剧力量。"

◎ **专辑赏析**

年度录音：弗莱雷演奏钢琴协奏曲评介

每一代人中似乎都能产生一对勃拉姆斯钢琴协奏曲的黄金搭档。现在，新世纪的录音，也许当属尼尔森·弗莱雷与里卡多·夏伊了。

你喜欢勃拉姆斯吗

尼尔森·弗莱雷为我们这个时代带来了新的勃拉姆斯组合

"这是我们期待已久的勃拉姆斯钢琴协奏曲集。"去年9月，杰德·迪斯勒（Jed Distler）这样评价道。几个月来，从莱比锡不断传出关于格万特豪斯管弦乐团重新振兴的消息，随后伦敦观众现场享受到了里卡多·夏伊指挥演奏的马勒《第七交响曲》，传闻得到证实……接着，就是勃拉姆斯钢琴协奏曲专辑这一伟大的成就。

每一代人中似乎都能产生一对勃拉姆斯钢琴协奏曲的黄金搭档——鲁道夫·塞尔金[1]与乔治·赛尔[2]，莱昂·弗莱舍[3]也是与赛尔，埃米尔·吉列尔斯[4]与尤金·约胡姆[5]，斯蒂

1 Rudolf Serkin（1903—1991），美籍奥地利钢琴家。他是演奏巴赫作品的典范，也是演奏莫扎特、贝多芬、舒伯特及勃拉姆斯作品的卓越代表。

2 George Szell（1897—1970），美籍匈牙利指挥家、作曲家，被广泛认为是20世纪最伟大的指挥家之一。

3 Leon Fleisher（1928—2020），美国钢琴家、指挥家。

4 Emil Gilels（1916—1985），苏联钢琴家，被公认为有史以来最伟大的钢琴家之一。

5 Eugen Jochum（1902—1987），德国指挥家，以诠释布鲁克纳、奥尔夫、勃拉姆斯等音乐家的作品而闻名。

芬·科瓦切维奇与沃尔夫冈·萨瓦里施[1]。现在，新世纪的录音，也许当属尼尔森·弗莱雷[2]与里卡多·夏伊了。

弗莱雷的职业生涯一直发展缓慢，尽管他也获得过很多令人印象深刻的奖项（包括 1964 年的迪努·利帕蒂[3] 大赛冠军），可从未博得大名。他不是音乐厅巡回演出的常客，但他会谨慎而明智地选择邀约。他对这些鸿篇巨制的把控能力是非凡的，不仅体现在高超的技术需求上，还有对诗意的瞬间的表达——在这一方面，往往是勃拉姆斯室内乐的演奏家们更胜一筹。聆听弗莱雷演奏的《第二钢琴协奏曲》第三乐章，随着精美的大提琴独奏，那美丽的行板悠长地舒展开来，弗莱雷温柔地捕捉、维系和品味着这种精确的情绪，处理得让人心驰神往。他在《第一钢琴协奏曲》开头段落的气势磅礴，与在《第二钢琴协奏曲》结尾时的轻快优美一样令人信服。

但凡听过这两场精彩的演奏，都会对里卡多·夏伊非凡的协奏技巧十分难忘：很显然，他完全理解他的搭档对作品

1 Wolfgang Sawallisch（1923—2013），德国指挥家、钢琴家。

2 Nelson Freire（1944—2021），巴西钢琴家。

3 Dinu Lipatti（1917—1950），罗马尼亚钢琴家。

　　　　　　　　　　　　　你喜欢勃拉姆斯吗

的构想，能够迅速为那些充满诗意的乐句提供可以支撑的协奏；而在另一段可能会轰然崩溃的华丽合奏中，他又用一种精心构建和深思熟虑的新情绪来引导钢琴家的演奏。再次用杰德·迪斯勒的话说，"在夏伊的手中，一种真正的室内乐美学始终支配着勃拉姆斯那些被低估的管弦乐配器中所蕴含着的富有光泽的温暖，更不用说这位指挥家已经为这支格万特豪斯乐团注入了新的活力，使他们达到的新的高度"。

由于现场录音是在音响条件很好的"乐团之家"进行，加上工程师菲利普·西尼（Philip Siney）完美的平衡感，使得每次聆听这些精彩的演奏，都会有新的惊艳之感。在夏伊及其出色的德国管弦乐团身上，弗莱雷发现他的合作伙伴完全可以适应他对这些作品的处理方式，而他们也为这部作品带来了如此多的个体性和独特性，以及一种直接可以追溯到 18 世纪的集体"记忆"和智慧。

尼尔森·弗莱雷谈勃拉姆斯钢琴协奏曲

"这是一次美妙的音乐合作。此前我和里卡多·夏伊并不十分熟悉，但我们有着很好的关系。我们对待音乐的方式非常简单和自然。格万特豪斯交响乐团演奏这些协奏曲有着特别之处——他们拥有中欧的声音，这正是我想象中的勃拉姆斯。

"所以这一切都很自然。该录音录制于周期长达三个月的现场音乐会中，事先几乎没有做任何企划。每场音乐会都感觉有很强的自发性。

"格万特豪斯乐团本身就有一些非凡之处。后台的气氛令人惊叹，所有到场演出的成员都给人一种很好的感觉。你可以坐在这间小小的艺术家房间里想象，那些伟大的艺术家——从李斯特到克拉拉·舒曼——似乎都坐在你面前。这和其他地方完全不同。观众是特殊的，你感觉他们之所以在那里，是因为音乐是他们文化之根的一部分，融进了他们的血液和灵魂里。所以在那里，我能感觉到乐团对音乐更多的投入，我能感受到这种氛围。"

（本文刊登于 2007 年《留声机》获奖专刊）

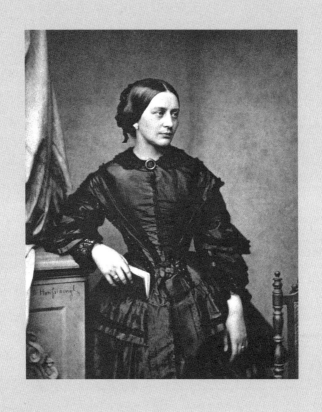

1857 年，克拉拉。此时，罗伯特·舒曼已于前一年去世。

毫无疑问，勃拉姆斯爱上了克拉拉，但很难确定这段关系是否发展成了柏拉图式的友谊。罗伯特·舒曼死后，他们决定分道扬镳，但勃拉姆斯与克拉拉的通信在精神和艺术上表现出一种深刻的亲密关系——这可能是勃拉姆斯经历过的最深远的人际关系了。

勃拉姆斯的作品中
没有任何守旧的东西

——海丁克与阿尔索普谈勃拉姆斯

"当你聆听勃拉姆斯的音乐时，你会
邂逅他的想象力，他的管弦乐，他
令人难以置信的结构力量。对我来
说，勃拉姆斯的作品中没有任何守
旧的东西。"

文 / 詹姆斯·乔利 James Jolly

对谈者 ————————————————————————————————

伯纳德·海丁克（Bernard Haitink，1929—2021），荷兰指挥家

马林·阿尔索普（Marin Alsop，1956—），美国女指挥家、小提琴家

你喜欢勃拉姆斯吗

"勃拉姆斯"这个名字在你的脑海里代表着什么？对于大多数人来说，脑海中自动浮现的形象是一位中年作曲家，肥胖圆润，胡子花白茂盛，外表慈祥，让人安心。这要归咎于照片，因为他属于第一代被摄进胶卷的作曲家（勃拉姆斯"闲暇时"的照片比大多数作曲家都多得多）。这一形象也与他的音乐息息相关——无论是他一生中的任何时期。对于他的批评者来说，这恰恰印证了他古板北德人的印象：坚定可靠，但保守滞后。对于他的崇拜者而言，这是一个自相矛盾的形象，他的音乐是如此充满激情，如此强烈，以至于他的形象和拥趸们对他的想象从来就没有完全吻合过。

但有一段时间，他身材修长，一头金发而且——据许多报道——外表几乎像一个少女。这就是 1853 年初夏离开家乡汉堡年仅二十岁的勃拉姆斯，那一年晚些时候他返回家乡时，已然是一位受人宠爱的作曲家，被李斯特、瓦格纳、柏辽兹，当然还有克拉拉和罗伯特·舒曼所熟知，舒曼更是称赞他为天才。勃拉姆斯出名甚早，早先的几部作品显示出他今后成名成家的潜质。在他的人生道路上，很少有人不为他的才华横溢所动。

他于 1897 年 4 月去世，享年六十三岁，那时他已经是德语世界最著名的作曲家，甚至可能是全世界最著名的作曲家。由于他的追随者们在"新世界"的音乐之都担任要职，他的音乐得以在美国各地演奏。他积累了一笔可观的财富，几乎全部来自他的音乐版税，偶尔还加上演奏收入。他是一位不依赖财政资助，真正地依靠自己的才华生活，不欠任何人情的作曲家。

如今，勃拉姆斯的音乐——尤其是他的管弦乐——牢牢占据着音乐厅的保留曲目库，这一成就至今罕有人能及，除了他的"上帝"贝多芬。没有别的作曲家能提供如此平衡、如此集中、如此高水平的交响乐遗产：四部作品就像一个正方形的四条边，组成了一个强大而完整的单元。不足为奇的是，几乎每一个星期（甚至每一天），世界上总有一个地方在演奏他的一部交响曲；据美国交响乐团联盟（American Symphony Orchestra League）介绍，在2004—2005 音乐季中，勃拉姆斯是演奏场次排位第四的作曲家。在唱片方面，即使唱片公司对贝多芬的作品犹豫不决，但勃拉姆斯的交响曲专辑仍然会继续录制。本月，伯纳德·海丁克便指挥伦敦交响乐团完成了这样一场录音，马林·阿尔索普则指挥伦敦爱乐乐团（LPO）开始了另一场。

就在圣诞节前夕，我有幸与两位指挥家谈了谈勃拉姆斯，他们对这一话题都充满了热情。马林·阿尔索普途经伦敦前往丹佛，头天晚上她在海牙与当地的市立管弦乐团（Residentie Orchestra）举行了一场音乐会，演奏了勃拉姆斯的《第一交响曲》，回到丹佛后她将与科罗拉多交响乐团（Colorado Symphony）合作，开始进行 2005 年勃拉姆斯专场演出。伯纳德·海丁克刚刚结束了与伦敦交响乐团合作的三场系列音乐会。尽管节目单上没有勃拉姆斯，但他在七十五岁生日那年，与欧洲几个最好的乐团合作，为伦敦的音乐会观众奉献了大量的勃拉姆斯精品，给音乐季带来了完美的谢幕。

我们这些勃拉姆斯迷们对其音乐的热爱总是饱含激情，这种激情贯穿于他的全部作品中，然后被某部特定的作品点燃，比如合唱作品。马林·阿尔索普还记得她第一次接触勃拉姆斯的音乐："我十一岁的时候听到了《降 B 大调弦乐六重奏》——那是我第一次被音乐感动。之前我对音乐也曾产生情感反馈——当然，我的荷尔蒙可能也在与日俱增——但我记得当时自己被一种从未有过的方式抓住了，我不知道音乐竟能有如斯魅力。当然，我跑去买了这张唱片，

那是阿玛迪斯四重奏[1]录制的黑胶唱片；到我十六岁的时候，这张黑胶已经变得很薄，因为我放过很多遍了！勃拉姆斯的音乐有一种'联结彼此'的东西。"

"然后，我当然更投入了。这就像喜欢一个作家一样——你会读他写的所有文字，直到全部读完为止。我对待勃拉姆斯的作品也是这样——分析他处理自己作品的方式，尤其是他到晚年才开始创作的交响曲，以及究竟是什么心理因素触发了这些作品的产生，贝多芬的影响又是如何在这些作品中发挥作用的，等等。将他的作品加以诠释和融会贯通的过程，宛如一次夏洛克·福尔摩斯的探案之旅，我很享受这一过程。"

对于阿尔索普来说，2004—2005音乐季某种意义上已经变成了勃拉姆斯的音乐节。"当时并没有特别意识到，但我知道我们是在录音。这很有趣，因为后来很多管弦乐团都邀请我指挥勃拉姆斯，所以似乎很不错。很棒的是，因为那些经常演奏勃拉姆斯的乐队往往不会频繁演奏《第三交响曲》，所以你可以与他们一道磨合，迎接这部作品所

1 阿玛迪斯四重奏（Amadeus Quartet），曾是世界著名的弦乐四重奏乐团，成立于1947年，于1987年解散。

带来的挑战。"

对于刚刚结束第三套勃拉姆斯交响曲全集录制的海丁克来说，这位作曲家从一开始就和他"不可分割"："但我是通过反复试验和挫折才学会如何与他相处的。我发现，音乐会组织者，尤其在欧洲，会把勃拉姆斯的交响曲交给年轻的指挥家——'让他演奏勃拉姆斯交响曲吧！'但这并不容易。你需要——也许现在我年纪大了，我可以这么说——更多的经验才能把勃拉姆斯演绎好，很难说为什么。我认为，当我们想到勃拉姆斯时，脑海中浮现的是一种巨大的、膨胀的声音，这是完全错误的，因为勃拉姆斯写了那么多美妙的室内乐，这是他追求织体的精细体现。如果你注意看这些交响曲的乐谱，你会惊奇地发现他标识'弱而柔美地'（piano dolce）或'极弱而柔美地'（pianissimo dolce）的频率有多高。'柔美地'（dolce）如此频繁地出现，甚至比在贝多芬作品中出现的次数还要多，而贝多芬经常使用这类表情来表达一种'警告'。以勃拉姆斯《第四交响曲》的开头为例：它经常被演奏得太大声，但之后你就再也无法更大声了。当他使用弱音时，他会创造出美妙的声音，在这个音响水平之上，你之后可以做到充分的加强，否则这个特别的乐章就会变得有点乏味。这就是演绎勃拉

姆斯的秘诀之一——你必须非常敏锐地把握力度变化。"

勃拉姆斯最吸引人的地方之一就在于：他的行踪隐藏得很好，无论是个人生活还是音乐表达。他几乎没有留下任何草稿，也很少谈及作曲的初衷，甚至没有留下初稿。我们仅有的是已经出版的作品。在阿尔索普看来，问题的关键在于，勃拉姆斯亲眼目睹了罗伯特·舒曼在精神上的衰退，以及公众对此的兴趣。"我认为勃拉姆斯很难驾驭这种局面。无论是因为成为公众焦点的舒曼，还是目睹了当时的街头巷议，他都非常清楚自己不能留下太多的痕迹。所以他很少存档，也很少做笔记和打草稿，所以我们所知道的大部分都是轶闻或猜测。我认为这一切都是勃拉姆斯有意为之。"

这种情况有利有弊，他的每一部作品几乎都是成熟的文本。"在我开始从事交响曲工作之前，我和勃拉姆斯研究专家罗伯特·帕斯卡尔（Robert Pascall）进行了交流。我们研究了这些乐谱，发现大部分都是强弱变化问题，而当你的目光从手稿转移到印刷版上时，你会发现一些细微的变化——出版商或编辑经常会无意中做些改动。但是和马勒的作品相比，它们真的微乎其微。也许这是一个美好的误会，我们不须为之烦恼。不过如果我们以不同的方式感到烦恼，

那或许也失为一妙。你可以在他的音乐中注入许多自己的联想。"

对海丁克来说，勃拉姆斯其人和他的音乐——事实上任何作曲家和他的音乐——都是一个终极难题。"一个艺术家的性格对他的实际创作过程究竟有多大的影响，谁也不知道，我总是尝试着读传记，阅读作曲家的相关资料。这样做总是好的，但作为一个演绎者来说，你并不能从中了解到任何堪称奇特的东西，但当你读完之后再次面对这个人时，这就变得很重要了。这对我来说是一个巨大的谜。作曲家的个人生活如何影响着他的音乐？我们来看看莫扎特：在他极其痛苦的最后几年里，他写了一些非常悲伤的曲子，但又总是被那一点点幽默或那一点点乐观所抵消。或许《g小调交响曲》（No.40）还算不上，这只是一部非常晦暗忧郁的作品，但K 543（No.39）和《朱庇特交响曲》是出自一个身无分文的人之手，人们对他不理不睬，他已经把所有的钱和信誉都赌光了。他可能非常孤独，于是他写了这部美妙的C大调音乐。简直太棒了！"

海丁克承认，这些年来，他对音乐的态度已经发生了变化。"我更容易被它打动，也对它更感兴趣。勃拉姆斯不是一

三十多岁的勃拉姆斯，此时他正在创作《德语安魂曲》。

1868 年，《德语安魂曲》在德国不来梅首演。

个容易相处的人，我想你可以从他的音乐中听到这一点。有一次他离开晚宴时，说了一句著名的话："如果我没有冒犯到谁的话，我道歉！"他很难相处。人们总认为他是一个蓄着胡子、怡然自得地抽着雪茄的人，但他还有更多的特点。不久前我去了一趟维也纳音乐之友协会大楼——他把他的藏书留在那里了——那里的东西令人惊奇。他是一个非常博学的人，受过良好的教育。但我想他也是一个非常孤独的人。"

读一读勃拉姆斯任何一首交响曲的小册子或节目单，你会发现，这位作曲家直到中年才第一次推出这类体裁的作品——正好是在他蓄起了漂亮的胡须，继承德国音乐守护者的衣钵之后。他经常提到贝多芬卓越的九部交响曲，但是这些作品的规模本身并没有威慑到他——勃拉姆斯最早的一部作品是《f小调钢琴奏鸣曲》（Op.5），一部规模与长度足够庞大的五乐章作品。或许是勃拉姆斯需要发展自己的交响语言，从而延误了他的第一次交响曲尝试，但到19世纪60年代中期，当他开始创作他的《第一交响曲》时，他已经写了两部《小夜曲》（诚然是为小型合奏团写的）和一部大型（在各个方面）钢琴协奏曲。在他与交响曲极力缠斗时，他在相对较短的时间内（1877年和1878年）

相继出版了两部作品，然后在不到十年内，又出版了另外两部，几乎也是相继出版的（1884年和1886年）。因此，当我们面对勃拉姆斯的《第一交响曲》时，我们看到的并不是一位新晋作曲家的作品——这是他对一种让他恐惧的音乐体裁的成熟拥抱。"你不知道这是怎样一种感觉，"他有一次对指挥赫尔曼·莱维[1]说，"我总是听到那个巨人在我身后的脚步。"

有多少作曲家能以如此笃定、自信的方式谱写他们的第一部交响曲？勃拉姆斯的脚步稳健而沉重，仿佛在向那位一路跟随的巨人致敬，但又勇敢地拒绝被他吓倒。对阿尔索普来说，诠释《第一交响曲》的关键是拒绝陶醉。"你不能沉溺。每部交响曲都有一个有机的节奏。对我来说，我感觉到有一个非常特别的速度，但我确实也听到了一些戏剧性的极端表达。我想这取决于一开始人们对速度的反应。如果是心跳，那么对我来说，它必须是可控的——我不必以六分钟一英里那样的速度奔跑。但如果它不是，只是一种普通的生命律动，那么我可以理解给它加速。一个人必须非常投入。"

1 Hermann Levi（1839—1900），德国犹太指挥家。

"他的音乐是这样地强烈。对我来说，定音鼓对勃拉姆斯作品的形塑比对其他任何作曲家都大。想要理解勃拉姆斯的作品，不仅要能理解它的速度和时值，而且要能够理解声音的颜色和重量，这才是至关重要的。我崇拜勃拉姆斯的一点是，他能牢牢地扎根于音乐的传统。他热爱贝多芬是出了名的，同时也热爱巴赫——他美丽的低音部结构正是来源于此，但他也完全清楚音乐要走向何方。能够成功地跨越这两个世界，是他真正的天赋所在。以他的配器为例：在《第一交响曲》中，他把长号保留到最后一个乐章，这样一来，它们仍能传递出与众不同的感觉；又或者只在一部交响曲中使用过大号——为了使这些配器方法达到效果，即使不是必须的，他也费尽心思地采用类传统古乐时代自然圆号的方式处理圆号声部。他真的可以一边致敬过去，一边坚定地展望未来。"

海丁克也同意这样的看法："《第一交响曲》开头标着'稍微有些绵延不断的'（poco sostenuto），这里不应该太慢。他在诱使你沉醉。指挥这么说听起来有点奇怪，但作为指挥，我们就是不能沉溺于其间。演绎这首作品的方法多种多样，但你绝对要注意到它的音色、速度和力度——这其实已经是很多要求了！但如果他没写'渐缓地'（ritardandi），

就别瞎折腾。当他写'稍许渐慢地'（poco ritenuto）时，不要处理得'非常'（molto）慢。这是一种习惯，当人们想要给别人留下深刻印象的时候，他们会认为粗暴一点就能达到目的，但事实并非如此。回到《第一交响曲》的开头，它充满激情，却也有一种危险，即当他写强音（forte）的时候，演奏者就会想做最强音（fortissimo），但后面他们会有机会在乐章末尾最终解决时演奏最强音。在开始处就塑造美妙的音色非常重要——要充满激情，但不要演出最强音。"

勃拉姆斯第一和第二交响曲的创作只间隔了几年，这是否会诱导人们把它们看成姊妹篇？阿尔索普说："指挥这些交响乐的一大好处是，它们都是不同的行星，但属于同一个太阳系。勃拉姆斯的每一部作品都拥有一个完全独特的世界：它是一个属于自己的生命，一个与众不同的且有凝聚力的生命。这就是其中的乐趣。但我确实把这些交响曲看作是互补的，所以第一和第二交响曲在感觉上相关联。我强烈地感受到贝多芬对它们的影响。对我来说，《第二交响曲》深受《英雄交响曲》的影响，所以我认为经常用来指代它的称谓——'田园交响乐'——是相当不准确的，因为它有一种内在的力量。"

你喜欢勃拉姆斯吗

"如果你观察第一和第二交响曲的开头，你会发现它们截然相反。《第一交响曲》全是强拍，而《第二交响曲》都是弱拍。"听上去这很伯恩斯坦[1]？"我记得伯恩斯坦曾对我谈论过有关勃拉姆斯的作品——没错，他喜欢发表宏论——那是在他排练《第四交响曲》的时候，他向乐队解释说：'在勃拉姆斯之中，总有那么一个时刻，有惊人的寂静。'实际上有很多时刻，但伯恩斯坦会努力并优先考虑勃拉姆斯交响曲中最寂静的时刻是什么。那些伟大的东西、伟大的想法值得我们思考。"

海丁克也认为，用"田园交响曲"来指代《第二交响曲》不合适："我认为这有点简单化，因为它可能会导致一种非常放松的态度。当然第一个乐章可以是放松的，但速度不应该太慢；它应该是非常透明的，有一些美妙的织体。一个人不可能总是无所事事地在那儿享受乡村生活！第二乐章对我来说一点田园气息都没有。这是一个非常奇怪的乐章，我很喜欢，但它是如此晦暗和忧郁。第三乐章如此可爱，在情绪上是一首谐谑曲，而末乐章则充满着节庆色彩。我们几乎可以在这些地方感受到海顿的存在。但是如

1 Leonard Bernstein（1918—1990），美国指挥家、作曲家。

果使用这些标签未免太过危险了。与其他几部交响曲相比，它确实有些许田园的感觉，但是……"

勃拉姆斯的第三和第四交响曲于19世纪80年代中期出版，并且以非常特殊的方式呈现出比前两部交响曲更加有趣的搭配:《第三交响曲》简洁而凝炼——并且极难圆满完成——可能在作品序列的意义上相当于贝多芬的《第八交响曲》，后者是那部史诗般辉煌的《合唱交响曲》之前一部强有力的小作品。《第三交响曲》历来是四部交响曲中最被忽视的一部。马林·阿尔索普笑着承认，指挥行业往往会回避那些没有生气的作品，因为这些作品的结尾非常温和，指挥们认为这很难让其在荣耀的掌声中离开舞台。"我认为对指挥来说，《第三交响曲》可能最具挑战性，但我不认为它有任何晦涩之处。它的开头至关重要。我认为这里的处理确实是一个技术上的难题，好坏与否全看指挥家如何诠释，要找到一个合适的速度来推动作品，却又不能过分推动，这相当棘手。但这是至关重要的，也是诠释勃拉姆斯的关键——给予其空间，又不能让它听起来很缓慢。我认为好的乐队可以做到这一点。他们可以填满时间，这样你就可以在无须真正延长时间的情况下，挑战时间的极限，就像在它改变形状之前尽可能将其填满一样。我认为演绎

《第三交响曲》的重点所在，是一开头就要让听众感到所有的和弦都注满了水。"

海丁克表示同意。"人们总是说，指挥不想让它结束，因为结束得太安静。《第三交响曲》是一首非常复杂的曲子，它不像其他交响曲那样经常上演，这并不是没有原因的。但我总是把它放在最后。今年晚些时候我在柏林演出时，曲目顺序的设计是：海顿的交响曲——巴托克《舞曲组曲》——中场休息——勃拉姆斯《第三交响曲》。这部作品的第一乐章有着令人难以置信的交响性，对于一个指挥家来说，要在 6/4 拍中保持一致在技术上是相当困难的。6/4 拍在开头启动时就很难：在铜管部分有着大调和小调两种古老传统的和弦，指挥家们在进入第三小节时开始做渐强。对我来说，它们是两根不应该乱动的柱子：这儿是一根，那儿是另一根。第一乐章充满了激情，但是在结尾，随着弱音的结束，激情就消失了。接下来的第二乐章很美妙，是纯粹的室内乐。第三乐章很内敛，但是非常感人。最后一个乐章开始时雾蒙蒙的，有点像德国北部的雾，但随后太阳穿透，出现了汹涌的、英雄性的爆发，然而结尾时它再次消失，再次以可能无奈的方式结束。"

伟大的《第四交响曲》也是如此。每次听到它，我都有一种感觉，在音乐开始之前就已经发生了一些事情。马林·阿尔索普指出，在这部作品的最初形态中——这是少数几个早期构思留存下来的例子——有一个缓慢的全是和声的开篇。"我能理解为什么他放弃了《第四交响曲》最初的开始部分，那是持续四小节的和弦，由于《第三交响曲》是用那些和弦开场的，我认为再次使用这些和弦作为支柱的想法缺乏吸引力。可以说，当你打开《第四交响曲》的门时，对话就已经开始了。这真是无比美妙。"对于海丁克来说，"音乐开始之前就已经发生了些什么，然后大幕拉开。就是如此"……

同样，《第四交响曲》经常被贴上"悲剧"的标签。海丁克说："它总是让我想起秋天，就像那个季节一样，总会有那么点生命的无奈。夏天已经过去了……但我们又在上面贴了标签纸，这太危险了！"阿尔索普也认为《第四交响曲》中并没有那么强烈的悲剧性："我觉得有一种渴望的成分，也许是一种失落感，但不是'大声说出来'的失落，更像是'我希望我对那个人说了我想说的话，但没有说'，诸如此类。对我来说，《第四交响曲》的慢乐章真的是音乐中最非凡绝妙的乐章之一。我觉得它很壮观。它以这个

重复的形象开场——就像你独自一人在山里，你在唱着什么，并不停地有回声往复。观众感受不到真正的速度，勃拉姆斯经常让我们偏离中心。他通过改变或置换重（强）拍的位置来让小节线消失，这是一种无与伦比的作曲技巧。不懂音乐的人不明白为什么，但他们会感到有点不舒服——这太棒了。但那个慢乐章，我尤其感觉凄美动人。"

众所周知，勃拉姆斯被舒曼指定为贝多芬天然的接班人，他早期的音乐被视为"蒙着面纱的交响乐"。他被视为伟大德意志传统的火炬手，从巴赫到贝多芬再到勃拉姆斯，可以说从一座高峰跳到另一座高峰。与他相对立的阵营是李斯特、瓦格纳——勃拉姆斯讨厌前者，但又相当欣赏后者，尤其是《纽伦堡的名歌手》。但勃拉姆斯究竟是更热衷于继承传统的忠诚的传统主义者，还是高瞻远瞩面向未来的开拓者呢？作为一位独一无二的改变了音乐发展进程的音乐家，同时也是一位伟大的勃拉姆斯门徒，阿诺德·勋伯格在 1933 年 2 月举办的勃拉姆斯诞辰一百周年纪念活动中，发表了题为"进步主义者勃拉姆斯"的演讲。

马林·阿尔索普丝毫不怀疑勃拉姆斯所指向的音乐方向。"我确实认为他是一位真正的进步主义者。我还认为，伟大的

进步主义者往往是那些在展望未来的同时还能对过去表示敬意的人。我最喜欢演奏的一部作品就是勋伯格改编配器的管弦乐版《第一钢琴四重奏》。我很乐意将它收入我的录音专辑。它非常有趣，实际上非常勃拉姆斯。"

让我们把结束语留给伯纳德·海丁克吧。"我有一些朋友，他们中的许多人确实了解音乐，也热爱音乐，但对他们而言，勃拉姆斯太日耳曼化了。我怎么回答呢？我认为这可能是一种不好的阐释所导致的误解，当声音被阻塞时，就会出问题。这种情况非常容易出现——埃尔加[1]的音乐也是如此，他使用了一个类似的音响世界。当人们说他是传统主义者和保守派时，我总是很生气。勋伯格不是个傻瓜，他意识到了这一点！当你听勃拉姆斯的音乐时，你会遭遇他的想象力，他的配器，他那令人难以置信的结构力量。对我来说，勃拉姆斯绝不是一个开历史倒车的人。"

1 Edward Elgar（1857—1934），英国作曲家。

约 1875 年，此时勃拉姆斯正在创作《c 小调第一交响曲》。这一年，他遇见了年轻作曲家德沃夏克。正是由于勃拉姆斯的热情与支持，德沃夏克开始在国际上声名鹊起。后来德沃夏克在谈到勃拉姆斯时，曾绝望地说道："这样一个人，这样一个美好的灵魂，却什么都不相信，他怀疑一切。"

钢琴向管弦乐队进击

——《第一钢琴奏鸣曲》

"勃拉姆斯以一种安静的方式开启了变革，他扩展了钢琴的音域和表现力。在勃拉姆斯手中，钢琴逐渐开始听起来像一支管弦乐队。这部奏鸣曲堪称一部交响曲。"

文 / 杰里米·尼古拉斯 Jeremy Nicholas

对谈者 ————————————————————————————————

巴里·道格拉斯（Barry Douglas，1960— ），生于北爱尔兰，钢琴家、
指挥家

你喜欢勃拉姆斯吗

勃拉姆斯的《第一钢琴奏鸣曲》（Op.1）是音乐史上最伟大的奏鸣曲作品之一。其实它不是一部真正的"Op.1"。这部《C 大调钢琴奏鸣曲》是在《升 f 小调钢琴奏鸣曲》（Op.2）和《谐谑曲》（Op.4）之后创作的。勃拉姆斯运用了一些巧妙的营销手段，将"Op.1"的标签赋予了他认为名副其实的作品。在两部钢琴奏鸣曲中，这部奏鸣曲更有力地展示了他的才华。

Op.1 和 Op.2 的出现频率远远低于《f 小调第三钢琴奏鸣曲》（Op.5）。令人惊讶的是，许多伟大的钢琴家都曾录制并演奏过 Op.5，却从未接触勃拉姆斯更早期的奏鸣曲。巴里·道格拉斯觉得这很难理解。他正在为 Chandos 唱片录制勃拉姆斯的全部键盘作品——结果受到了热烈的欢迎，他对《第一钢琴奏鸣曲》喜爱有加，并决定将它放入自己的下一张专辑。

这是一部给人留下深刻印象的作品。"与其他两部作品相比，《第一钢琴奏鸣曲》在技术上极具挑战性。这可能就是其鲜被演奏的原因之一。我能理解为什么《第二钢琴奏鸣曲》不能取悦大众——原因在于这部作品的结尾。《第三钢琴奏鸣曲》是一部美妙的作品，当然也是三部钢琴奏鸣曲中

最成熟的一部，尽管有五个乐章，却没有前两部那么具有挑战性。也许这能部分解释为何《第一钢琴奏鸣曲》会被人们莫名遗忘。"

许多评论家注意到，勃拉姆斯《第一钢琴奏鸣曲》第一乐章的开篇小节与贝多芬《槌子钢琴奏鸣曲》（Hammerklavier）的开篇小节有相似之处，事实上，在第九小节中，他以更低的调性重复了相同的音型，很像《华尔斯坦钢琴奏鸣曲》。"勃拉姆斯对贝多芬的崇敬有确切的文献记载，所以这很可能是他表达敬意的一种表现，"道格拉斯说，"当然，他为左手声部所创作的丰富的音乐结构和方式，确实让我觉得他在努力模仿贝多芬。有人说勃拉姆斯是旧音乐范式的大师。然后就是勋伯格，他说勃拉姆斯是改革的先驱。所以在旧范式中，勃拉姆斯的大胆革新吸引了舒曼。在第一乐章的呈示部中，我们能看到卡农和赋格元素。瓦格纳想把一切音乐传统都搁置一边，然后重起炉灶；勃拉姆斯却以一种安静的方式开启了变革，他扩展了钢琴的音域和表现力。在勃拉姆斯手中，钢琴逐渐开始听起来像一支管弦乐队。这部奏鸣曲堪称一部交响曲。"

从三个降音到两个升音的音调变化后，道格拉斯改变了第

二小节的调性。"我想这里应该还有一个小节。左手声部写得非常有效果，但我不明白右手声部，以及他为什么选择了升 G——这是一个巨大的音调变化。他尝试想尽快返回原初的结构，但是这种变化看起来并不自然。这一段感觉位置安排得不对。我想谱子上肯定漏掉了点什么。而且此处的发音是不同的：升 G 上没有音调的变化（不像前两个小节中的相似音型）。也许他知道这里有点尴尬。这是我的理解。作为表演者和诠释者，我们必须帮助公众理解这种感觉。此外，如果这段的演奏太过油滑的话，声音听起来会乱糟糟的。所以这里你必须要紧紧抓住观众。"

在这之后，他就转到了经过句。"对我来说，这几乎像是来自《飞翔的荷兰人》（The Flying Dutchman）。非常戏剧化，非常歌剧化，也非常视觉化。"他翻到乐谱的最后一页，"这里就像《齐格弗里德》（Siegfried）。我想勃拉姆斯和瓦格纳是有联系的——不管他们是否承认！"

慢乐章是一组古老的德国民歌的变奏。"这是一个在阿尔卑斯牧场传唱的非常忧郁的主题，一种孤独的音乐——有一种冰冷的感觉在里面，"道格拉斯说，"你可以碰巧在阿尔卑斯的一个小教堂里听到人们在唱这首歌。其中有一

个令人难以置信的原创时刻（他指出八个小节，其中的节拍从 2/4 变成 4/16 和 3/16，然后又返回），他在这里为谐谑曲埋下了伏笔。对我来说，这是这部作品的高亮时刻。当然，在谱面上看起来有些不协调。每次我在公共场合演奏这一小段的时候，都想停下来，看看周遭人们脸上的表情。但是我不能！我必须集中精力。在这一乐章中有许多停顿——对演绎者来说是件困难的事情，因为你必须保持作品的势头。"

我们转到谐谑曲的第 29 小节，贝多芬的印记更多了，"这里圆号齐鸣，就像带有三只圆号和定音鼓的《英雄交响曲》中谐谑曲的三重奏"。这个乐章有很多八度音。"从白键到黑键或从黑键到白键都是可以的，"道格拉斯肯定地说，"但对于勃拉姆斯——这种情况经常出现在勃拉姆斯的音乐作品中，尤其是《第一钢琴协奏曲》——你会听到很多颇有难度的白键八度音。这是一个绝技。这一乐章技术上的挑战，尤其在于三重奏之前的乐段，这是他自己《悲剧序曲》和《第一钢琴协奏曲》的铺垫，在此你可以听到一个伴随和声变化的长时踏板音（在这种情形下是自然 E 音）。这是一个很好的勃拉姆斯 / 巴洛克风格的设计。对于三重奏来说，他们面临的一个挑战是每小节的六个八分音符经

常会被演得单调乏味。我发现自己在说：'达—达—达—达—达—达——我能用它做什么呢？'所以你必须用力度来让它们有些许变化。勃拉姆斯很早就在自己三重奏的尾声中使用了著名的勃拉姆斯手法，既在乐谱中标出了'渐慢和渐弱'（ritenuto and diminuendo）的记谱符号，同时又在音乐表情的文字术语中加入了'渐慢与渐弱'（rit e dim）。我不知道他为什么要如此费心。"

20世纪90年代，巴里·道格拉斯曾多次演奏《第一钢琴奏鸣曲》，但直到十八个月前，他才重新弹奏它。"我很快就把这首曲子在手上找回来了。以前激怒我的很多事情已经不会激怒我了，现在倒是其他一些事情激怒了我。不是音乐——不是勃拉姆斯的天赋，而是我如何将勃氏的天赋展现出来。我对最后一个乐章唯一的批评是结尾部分，他一定是累了，生气了，需要喝杯啤酒。我听起来像个作曲老师——我很谦虚地说：这部分变得有点像罗西尼[1]（无意冒犯罗西尼），有点过多的主音／属音。我认为向结尾的过渡很有趣。在他进入最后激动的急板前，低音升F的

1 Gioachino Rossini（1792—1868），意大利作曲家，生前创作了三十九部歌剧以及宗教音乐、室内乐等。

八小节是极具天赋的音乐。创作中你感觉到恐惧。有休止，有力度：这是真正的戏剧性的音乐。"

（本文刊登于 2015 年 5 月《留声机》杂志）

1876 年 11 月，勃拉姆斯《第一交响曲》在德国卡尔斯鲁厄首演。对于这部作品，柴可夫斯基曾如此评价："我看不出来他（勃拉姆斯）有什么吸引人的地方。我觉得这首交响乐黑暗、冷漠，自命不凡，标榜深刻，却缺乏真正的深刻。"

历史评论

罗伯特·舒曼——

日记，1853 年 10 月 1 日

"来自勃拉姆斯（一位天才）的拜访。"听过勃拉姆斯演奏的《第一钢琴奏鸣曲》后，舒曼写下简短的日记。六天后，他写信给约阿希姆说："约翰内斯才是真正的使徒，他会带来上帝的启示。"

詹姆斯·胡耐克（James Huneker）——

《现代音乐中的铜版画》，1899 年

"只要将舒曼的《阿贝格变奏曲》（Op.1）与这部奏鸣曲的慢乐章做个比较，你就会意识到勃拉姆斯高人一等的教育背景。"

约瑟夫·约阿希姆（《第一钢琴奏鸣曲》被题献者）——

第一次听勃拉姆斯的演奏，援引沃尔特·尼曼的话：勃拉姆斯，1937 年

"他的钢琴演奏，那么温柔，那么富有想象力，那么自由，那么充满激情，使我完全迷住了。"

强烈的安静

——《叙事曲》

"我接触这几首叙事曲时，它们所带给我最强烈的感觉是安静。"

文 / 杰里米·尼古拉斯 Jeremy Nicholas

对谈者 ——

乔纳森·普劳莱特（Jonathan Plowright，1959— ），英国钢琴家

你喜欢勃拉姆斯吗

乔纳森·普劳莱特谈起了那套他喜欢弹奏的勃拉姆斯乐谱实体版。"我使用亨勒版（Henle），因为它的连贯性、排版以及纸张颜色等其他因素。"他说，"每一个细节都会产生一定的差异。例如，维也纳原作版（Wiener Urtext）纸张更轻、更白，我觉得读谱非常困难。你懂的，并不是说亨勒版能让你对音乐有更深刻的了解，只是看起来更舒服一些。"

我们聚在一起讨论《叙事曲》（Op.10），普劳莱特为 BIS 录制了受到广泛赞誉的勃拉姆斯全部钢琴独奏作品，这一组特点突出的钢琴小品为该系列的倒数第二卷。这四首短小的抒情小品作于 1854 年，勃拉姆斯将其献给自己的朋友、作曲家兼指挥家朱利叶斯·奥托·格林（Julius Otto Grimm）。这一年，是勃拉姆斯认识格林的第二年，同时也标志着他对克拉拉·舒曼终身之爱的开始。

"我接触这几首叙事曲时，它们所带给我最强烈的感觉是安静。"普劳莱特继续说道，"在勃拉姆斯的很多作品中，我都能在不同的声部找到歌唱性，这得益于他早年曾致力于合唱作品的创作。《d 小调第一叙事曲》的第一部分很像一个合唱，他喜欢用纯五度。这是呼吸性很长的乐句。

但让我印象最深的是装饰音之后的第一个完整小节，在两个八分音符上下都有附点。在我看来，每当勃拉姆斯这么做，就意味着他力图寻求一种通透的声音——不是那种飘浮的感觉，而是每个音符都在呼吸。他乐于使用这种方式，我总是感觉他的音乐有很多呼吸的气息。"

《d小调叙事曲》（副题为"赫尔德[1]诗集《各民族之声》中所收录的苏格兰叙事诗《爱德华》读后感"）与另外三首伴随乐曲一起，呈现出与十八年前由肖邦创立的叙事曲体裁完全不同的风格。同样明显的是，个别钢琴家对该作品提出了不同但同样令人信服的观点。例如，认识勃拉姆斯的威廉·巴克豪斯[2]在第二页上勃拉姆斯所做的"持续渐强"（sempre crescendo）记号一旁加上了未标记的"持续渐速"（sempre accelerando）。"他觉得有必要，"普劳莱特说，"但我不这么认为。我喜欢在这里做充分保持时值（ben tenuto，与第二十八小节的标记一样）。这使整个部分都得到了渲染。如果你开始时推进得太早，还

1 Johann Gottfried Herder（1744—1803），德国哲学家、神学家、诗人和文学评论家。

2 Wilhelm Backhaus（1884—1969），德国钢琴家、音乐教育家，以对莫扎特、贝多芬、舒曼、肖邦和勃拉姆斯的诠释而闻名。

是有很长的一段路要走——就会过快地放弃游戏。如果你已经加快了速度，你就很难把回归的主题演奏得沉重缓慢（pesante），你会失去一些力度。"

在《D大调第二叙事曲》中，巴克豪斯再次表现出与普劳莱特完全不同的观点：他的录音时长为4分49秒，而普劳莱特的录音时长为6分18秒。巴克豪斯演奏"轻快的断奏"（molto staccato e leggiero）部分时，速度是每小节两拍（B大调为6/4）。"是的，而我的节奏是比先前的部分——不太快的快板（Allegro non troppo）——快一倍（doppio movimento），"普劳莱特反其道而行之，"这与开场行板有关。"他继续把他的处理讲清楚："看看开头。你会发现左手基本上是一个摇摆的运动，起起落落。这个时候，如果你持续踩踏瓣，音乐一点都没有起升的感觉，它就停在最低处，因为你一直没有放开低音D，所以我在每一个四分音符上都踩踏瓣。这实际上很难做到。第二小节的最后一拍是被绑在左手八分音符A上的，然后是下一小节的第一拍，我同样用左手弹右手'A—升F—D'和弦中的低音A，因为我不想把它展开。为了应对这一切，我用右手弹八度双音音阶。"

我对他说的这一点表示质疑，因为我有一本由艾米尔·冯·绍尔[1]（李斯特的学生）编辑的彼得斯版（Peters）乐谱，其中第三小节第一和第二拍的和弦标记为展开。"不，"普劳莱特说，"维也纳原作版里也没有。同样，这里的细节值得我们惊叹。看一下《第二叙事曲》的第五和第六小节，你会发现有一个渐强标记进入第二和弦，然后是从第二拍到第四拍的渐弱标记。但是之后再看一下对比的段落，那两小节的渐强音进入第三拍，带有从第三拍到第四拍的渐弱音。"

《第二叙事曲》是《第一叙事曲》的平行大调；《第三叙事曲》则是《第二叙事曲》的关系小调；《第四叙事曲》是《第三叙事曲》的平行大调，尽管有 B 大调的抑扬顿挫，但《第二叙事曲》在两个升音中结束。一些评论家已将这样的相互关联性进行了拓展，他们将勃拉姆斯的 Op.10 比作四个奏鸣曲乐章，其中《第三叙事曲》为"间奏曲"，等同于谐谑曲乐章（事实上，原稿显示勃拉姆斯最初就将其命名为"小谐谑曲"）。普劳莱特相信"勃拉姆斯总是有魔性的一面"，他觉得《第三叙事曲》就是这样一个例证：

1 Emil von Sauer（1862—1942），德国作曲家、钢琴家，是他这一代最杰出的钢琴家之一。

"勃拉姆斯是个坏小孩。移动小节线是他的特点。你感觉开始小节一定是第一个节拍，因为它们是如此之强，但不是。它们是最后的节拍！这让人困惑。然后在第九小节，他又用另一种方式令你惊讶。他一点也不想让你觉得舒服。这种感觉是不可能有的：'我们拥有节奏——我们知道自己在哪里。'中间部分（升 F 大调）有我刚才所说的那种美妙的合唱品质。"

转到《第四叙事曲》，彼得斯版乐谱主题下插入了"每个节拍均用踏瓣"（Pedal mit jedem Takt）的标记。我告诉他，每拍都要用踏瓣。他的回答是："我的版本里没有。"与普劳莱特的概念不同，朱利叶斯·卡琴[1]几乎是按一小节一拍的维也纳华尔兹节奏演奏《第四叙事曲》的。"我知道，"他说，"但你看，每当我看到行板时，就把它看成一种四分音节拍（crotchet tempo），而不是附点二分音符或其他什么。"我问他，为什么认为勃拉姆斯没有提供速度标记？"我不知道，也许他觉得这些规定太严格了。噢，不——我们音乐家从小就被教导'总是要做点什么'。有时候，像这样，什么都不做反而更好。"

1 Julius Katchen（1926—1969），美国钢琴家，以演奏勃拉姆斯的钢琴独奏作品著称。

"我还想谈谈另外一件事。在《第四叙事曲》倒数第三页，有一段以弱音开头的五小节乐句，但感觉不像是五小节，非常自然。其中的每个乐句，勃拉姆斯都标上了渐强渐弱记号，增强到最大，然后消失。但是翻到下一页（第 115 小节后标注为'弱音'），就会看到一个完全没有踏瓣标记的乐段。在我看来，这个乐段表达的是纯粹的、绝望的忧伤——没有什么值得让人活下去。我觉得这很有意思，因为它出自一个年轻人之手。这仅仅只是 Op.10。然而，他有信心写出一段没有任何内容的 10 小节乐段。所有的一切，就是分句，就是呼吸。这么年轻就做到这一点，让人震惊。这些小节可以很容易地排进后期编号的作品中，没有人会注意到。勃拉姆斯的音乐在他不可思议的尚未成熟的年纪就已经完全成型。我看不出勃拉姆斯所谓的早期、中期和晚期之间有什么区别。"

（本文刊登于 2017 年 4 月《留声机》杂志）

历史评论

艾伯特·洛克伍德（Albert Lockwood）——

《钢琴文献笔记》，密歇根大学出版社，1940 年

"第一首《叙事曲》，又名'爱德华'，第二首没有名字，应该为所有钢琴家熟知。第三首没那么有趣，第四首就枯燥无味了。"

杰姆斯·帕拉基拉斯（James Parakilas）——

《无词的叙事曲：肖邦与器乐叙事曲的传统》，阿玛迪斯出版社，1992 年

"通常作为标题的'叙事曲'都是有意义的，因此，与其说是对每首曲子性质的描述，不如说是对每曲之间关系的描述。"

简·斯沃福德（Jan Swafford）——

《约翰内斯·勃拉姆斯》，麦克米伦出版社，1998 年

"四首《叙事曲》风格独特，篇幅短小，各具特色，为勃拉姆斯日后成为钢琴作曲家奠定了基础。但在 1854 年，他并不知道这一点。"

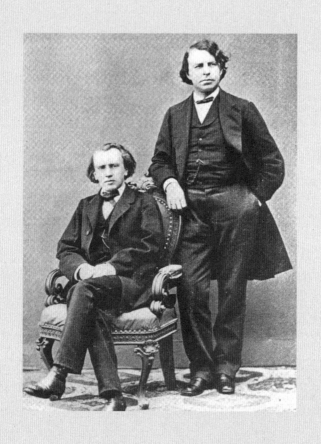

勃拉姆斯与当时最杰出的小提琴家约阿希姆结下了深厚的友谊。
约阿希姆曾带勃拉姆斯到魏玛去见李斯特，更重要的是，他将勃
拉姆斯介绍给了舒曼夫妇。而勃拉姆斯《小提琴协奏曲》中的独
奏部分，就是由约阿希姆与他合作写成的。

他就像海洋：
永远就在那里，永远滋养着我们

——室内乐篇

尽管勃拉姆斯无疑是除歌剧外所有音乐体裁的大师，但只有在室内乐和独奏曲目这样的私密领域，他才可以被称作是不世出的天才。虽然他毁掉的作品比他同意付梓出版的要多得多，但他留给后人的那些室内乐作品——总共只有二十多首——无一不被后世称为"大师杰作"。

文 / 迈克尔·奎恩 Michael Quinn

对谈者 ———————————————————————————

伊曼纽尔·艾克斯（Emanuel Ax，1949— ），美国钢琴家

伊蒂儿·比芮（Idil Biret，1941— ），土耳其钢琴家

凯文·鲍耶（Kevin Bowyer，1961— ），英国风琴演奏家

斯蒂文·伊瑟利斯（Steven Isserlis，1958— ），英国大提琴家

卡尔·莱斯特（Karl Leister，1937— ），德国单簧管演奏家

罗南·奥哈拉（Ronan O' Hora，1964— ），英国钢琴家

莱纳·施密特（Rainer Schmidt，1964— ），德国小提琴家

伊萨克·斯特恩（Isaac Stern，1920—2001），美国小提琴家

在罗纳德·泰勒（Ronald Taylor）所写的传记《罗伯特·舒曼传》（*Robert Schun: His Life and Work*，伦敦出版社，1982年）的结尾，作曲家的女儿尤金妮娅有这样一段回忆："就好像我在杜塞尔多夫一所房子的门厅里看到的一幕，一群孩子正吃惊地盯着楼梯平台上的栏杆。在那里，一位留着金色长发的男子正在表演令人毛骨悚然的体操动作，他双手悬吊，从一边摆荡到另一边。最后，他翻上去，倒立着用双手保持平衡，张开双腿，跳下门厅，落在崇拜他的孩子们中间。"最后她透露道："那个年轻人就是约翰内斯·勃拉姆斯，那一群孩子就是舒曼家的子女。"

这一幕令人吃惊，不是因为它所描绘的高超体育技能（尽管让人印象深刻），而是因为这与一直以来我们印象中的勃拉姆斯形象大相径庭——一个年长的、粗暴的、如一头灰熊般的男人。正如埃塞尔·施密斯爵士[1]所说："（他）通常都是沉默寡言，说话一板一眼，而且是出了名的不会聊天。"虽然如此，在讨论勃拉姆斯的室内乐和器乐作品之前，先看看作为运动健将的勃拉姆斯与作为时代偶像的勃拉姆斯在形象上的鲜明反差，希望这么做能让大家更好

1 Ethel Mary Smyth（1858—1944），英国女作曲家，受封英帝国女勋爵。

地了解勃拉姆斯这个人——事实证明，他的作品与他的运动神经一样强健，一样充满活力，他那惊人的音乐天赋使他成为天之骄子，至少在舒曼一家的眼中，他是上天派来的。尽管勃拉姆斯无疑是除歌剧外所有音乐体裁的大师，但只有在室内乐和独奏曲目这样的私密领域，他才可以被称作是不世出的天才。虽然他毁掉的作品比他同意付梓出版的要多得多，但他留给后人的那些室内乐作品——总共只有二十多首——无一不被后世称为"大师杰作"。

对勃拉姆斯来说，生在贝多芬之后，既是一种幸运，也是一种不幸。尽管他发现生活在巨人的阴影下是多么困难，但是想要避开"总是在我身后响起的（贝多芬的）脚步声"而出现在公众的瞩目中，同样是不可能的。在那个音乐发生剧变的年代，无论时代还是风尚都正在从古典主义转向浪漫主义，勃拉姆斯采取了一种即使在 20 世纪后半叶也不会不合时宜的态度：他决定只关心自己，只关心自己的音乐态度，以及他自身的雄心壮志。

勃拉姆斯得以流传下来的头两部带编号的作品都是钢琴奏鸣曲，这或许并非偶然。他在键盘上的高超技艺众所周知；他经历过许多磨炼，青少年时期曾在一些低俗的舞厅和妓

院里打工演奏，后来工作稍有起色，成为小提琴家爱德华·雷蒙伊[1]的伴奏。正是通过雷蒙伊，勃拉姆斯结识了另一位小提琴家约瑟夫·约阿希姆。勃拉姆斯将《C大调钢琴奏鸣曲》（Op.1）题献给了他，该作品于1853年完成并出版。尽管魏玛进步主义的主要倡导者李斯特在勃拉姆斯的许可下演奏过一些奏鸣曲（其中《降e小调谐谑曲》特别受欢迎），但其作曲的总体关照——一上来都是坚定的古典风格第一主题，而在第二主题中几乎都是舒伯特式的调性探索——可能还不够"现代"或具有前瞻性，不足以使勃拉姆斯在李斯特比较矫情的朋友圈中得到更广泛的认可。从一开始，一个贯穿勃拉姆斯所有作品的特有难题就显现了：对他来说，"现在"并没有多少意义，它不过是"过去"和"个体"的混合物。正如其他少数作曲家的未来一样，勃拉姆斯的未来需要自己去把握。然而矛盾的是，正是这种矛盾的态度使他能够展望未来，他以这种自由在音乐中探索新的可能性。勃拉姆斯绝不会自愿让自己受制于后人，就像他从不受时俗的书信文体所限一样。

伊蒂儿·比芮为Naxos唱片公司录制了勃拉姆斯全部三首

1 Eduard Reményi（1830—1898），匈牙利小提琴家、作曲家。

奏鸣曲和大部分独奏曲目，她认为这种不流于时俗的特质就是勃拉姆斯作品的力量所在。"如果你看一下《C大调奏鸣曲》第一乐章第一主题，就会发现它极具贝多芬风格，但又是百分之百的勃拉姆斯作品。这就是有趣的地方；它不是传统的回声，而是对传统的创造；不管经过怎样的稀释，勃拉姆斯的这种风格只此一家，别无分店。人们在谈论勃拉姆斯时经常会忽略这一方面。"

伊曼纽尔·艾克斯同样对勃拉姆斯作品中的暗示性很是敏感，勃拉姆斯的音乐在某种程度上被其参考借鉴的同时代乃至很久以前的音乐风格所削弱。"他不是那种故步自封于19世纪中期的人，只会盲目地模仿贝多芬或巴赫。他绝对不是！他当然对运用旧形式很感兴趣，但他的音乐总是充满生命的律动，永远非常大胆和鲜活。"正如他拒绝批评勃拉姆斯总是拘泥于过去一样，他也反对那些认为勃拉姆斯音乐前进的步伐比应有的要慢的指控。"谈到未来，勃拉姆斯并不是个懦夫。"他说，并援引《f小调钢琴奏鸣曲》"相当惊人的结尾"中那强劲的音响效果和清晰的对位技巧来证明这一点。

勃拉姆斯的开拓性表现在他无与伦比的感染力，即使是他

最私密的素材也具有给人留下深刻印象的规模感，但艾克斯不认同舒曼将这些钢琴奏鸣曲称为"蒙着面纱的交响曲"的说法。"我从来不知道那是什么意思。他不是在写非钢琴音乐，奏鸣曲更不应理解为伪装的交响曲。他只是以前人未曾用过的方式来使用钢琴。勃拉姆斯改变了钢琴技巧，他创立了钢琴音乐的新定义。"

他的音乐手法如此微妙，以至于很少引起人们对他的博学和创新的关注，这恰恰是衡量他成就的标准——正如伊蒂儿·比芮所描述的那样，"在音乐浪漫的扩张性与拒绝肆意和夸张的坚实、强悍的古典形式之间，达成了一种精妙的平衡"。

勃拉姆斯的钢琴独奏作品除了自我表达，还经常以小幅速写素描的方式探索其他作曲家的创作方法，即他的各种钢琴改编曲集，他正是用这样的方式向他的前辈和他特别钦佩的同时代人致敬——格鲁克、舒伯特、亨德尔、巴赫、帕格尼尼，当然还有舒曼。他也以类似的方式探索他自己的音乐——《d 小调主题和变奏曲》是他第一部《弦乐六重奏》慢乐章的改编版——他甚至走得更远，试图用钢琴小品（*Kleines Klavierstücke*）来作为他自己漫画式的音乐

签名。对比芮来说，这是"一部有趣的心理学音乐作品"，"非常急促，总共只有三十五个小节，但能表达他自己"。

勃拉姆斯曾决定完全放弃钢琴奏鸣曲的作曲，这可能是由于舒曼的影响，因为后者喜欢音诗或幻想曲胜过奏鸣曲。但即使没有舒曼的推动，勃拉姆斯很可能也会以类似的方式向更自由的形式发展，《f小调钢琴奏鸣曲》第四乐章的间奏曲无疑为这种可能性提供了佐证。

勃拉姆斯写有两组随想曲，分别是创作于1878年的Op.76和1892年的Op.116；他还写了四套间奏曲，它们是完成于1892年的Op.116和Op.117，以及1893年的Op.118和Op.119。如果把它们看作是有声的思维练习——对比芮而言，它们就像"勃拉姆斯日记里的小纸条"——令人惊讶的是，早期的间奏曲表达很节制，随想曲轻松愉悦的表面之下错综复杂。伊曼纽尔·艾克斯认为，勃拉姆斯的钢琴作品中有某种自传性倾向——"非常悲伤，非常感人，颇似克拉拉·舒曼的演奏生涯。随着她年龄的增长，这些作品变得越来越安静，越来越内敛，越来越顺其自然。Op.119是他最后一部钢琴独奏作品。因为她去世了，情况就是这样"。他直接告诫人们，在理解这些不受人们关注

的小品时，不要采取过于随意或过于肤浅的态度。"最安静、最柔和、最不引人注目的间奏曲具有不可思议的难度，因为所有的复杂性都隐藏在外表之下。"对于伊蒂儿·比芮来说，"Op.118 的结尾末尾简直让人难以置信。第六首作品中有一些非常黑暗的元素，你明知道勃拉姆斯的作品中绝没有病态的一面，却仍须直面那种巨大的病态。有人曾经对我说，这首作品也可能是拉赫玛尼诺夫写的。这说得太对了"！

同一部晚期作品集中还包含了《g 小调叙事曲》，该作品又回到了 1854 年——近四十年前勃拉姆斯曾在《四首叙事曲》中首次研究的形式，同年他还创作了《罗伯特·舒曼主题变奏曲》。这两部早期作品中极度的丰富性，强烈暗示了勃拉姆斯将要前进的新方向。他从肖邦那里继承了叙事曲形式，然后立即穷尽了它所有的可能性。

两首《狂想曲》（Op.79）可以追溯至他的早期叙事曲。他的最后一首钢琴独奏作品——Op.119 的第四首——也是狂想曲，这也许别有深意。比芮认为这首作品"非常不一样"："这是一首非常奇怪的以小调结尾的作品。它以大调开始，以小调结束。这首作品有种不同寻常的东西，在心理机制

上非常重要。"

正如《格罗夫音乐辞典》[1]提到那些叙事曲所特别指出的，也许这些小插曲促使勃拉姆斯产生了一种想法："听众并不重要"。这也立刻给勃拉姆斯的创作方法提出了问题：情感的还是理智的？对于小提琴家伊萨克·斯特恩来说，"答案是肯定的"。他坚持认为，到目前为止，更具启发性的方法是观察音乐如何传达它想要表达的内容，这也是音乐学必须直面的问题。"问题是一直要找到尽可能简单的操作方法，因为他为你做的已经够多了。当你进入一个乐章或一整部作品的尾声时，他会带给你一个最自然不过的结论，你不得不心悦诚服，因为它完全不需要你倾注过度的热情，而你也完全不会忽视作品里的热情。演奏勃拉姆斯的唯一方法是，每次演奏时都要被感动，自己要深深地感动。如果你不是每次都能发现作品的光晕，那么你就是没有正

1 一部音乐和音乐家百科全书。1879年，由英国音乐作家乔治·格罗夫爵士（Sir George Grove，1820—1900）创始编纂的《格罗夫音乐与音乐家辞典》（Grove's Dictionary of Music and Musicians）出版，共四卷。1980年，英国音乐评论家、作家、音乐编辑斯坦利·萨迪（Stanley Sadie，1930—2005）担任主编并重新编纂的《新格罗夫音乐与音乐家辞典》（The New Grove Dictionary of Music and Musicians）出版，共二十卷。

确地演奏音乐。这就是勃拉姆斯的力量。"

舒曼显然体验过斯特恩所说的"发现光晕"（radiant discovery），勃拉姆斯 1854 年创作的一系列小型变奏曲的主题就是来自舒曼《彩叶集》（Op.99）中的《片页集》，他称赞这些作品"那么温柔，那么新颖，每一首又是那么有创意"。但直到勃拉姆斯后来创作的《亨德尔主题变奏曲》和《帕格尼尼主题变奏曲》中，他的才华里那种全面而微妙的复杂性才得到了最充分的展现。伊曼纽尔·艾克斯认为，这两套作品一起"是勃拉姆斯钢琴才华集大成的体现"。"当你认真看一下《亨德尔主题变奏曲》——那一系列不可思议的炫技小品——你会看到他钢琴技法上所有新的可能性。这是属于他自己的宣言，就像《练习曲》之于肖邦，或是《超技练习曲》之于李斯特一样。"

勃拉姆斯似乎享受着变奏曲灵活多变的形式所赋予他的自由。他在自己的前两首钢琴奏鸣曲（尽管形式有些混杂）的慢乐章使用了这种技巧，并在《弦乐六重奏》（Op.18）中准备再次使用这种相对不受约束的形式。还有一部基于母题的作品（Op.21，No.1），既强调和声也重视旋律，变奏曲无疑也是勃拉姆斯拓展其从内容到形式上的音乐观

念的至关重要的舞台。

勃拉姆斯于 1865 年完成的《圆舞曲》（Op.39），最初是为钢琴四手联弹而作，后来又被改编为钢琴独奏曲，按勃拉姆斯自己的说法，这部作品是一首"舒伯特风格的天真圆舞曲"，他很高兴地背叛了自己对约翰·施特劳斯音乐毫不掩饰的喜爱。

此外，勃拉姆斯于 1860 年至 1880 年间创作的四册二十一首《匈牙利舞曲》，混合了钢琴二重奏和独奏作品。伊曼纽尔·艾克斯认为，它们呈现了"辉煌、激情、欢快、浪漫"的匈牙利马扎尔时刻，就像李斯特《匈牙利狂想曲》所表现的那样。尽管如此，他对这些作品仍持一点保留意见："独奏版实在太难了。我很喜欢这些作品，但我无法驾驭它们。我真希望它们没有那么难！"

伊萨克·斯特恩认为，勃拉姆斯也许是 19 世纪最后一位伟大的作曲家，他成功地将传统风格完全吸收到自己的音乐中。"在勃拉姆斯的作品中，有一种色欲（在此用作褒义词），同时这种色欲又达到了一个纯净的境界——《G 大调奏鸣曲》就是如此，《A 大调奏鸣曲》在灿烂、明媚、

约 1880 年，年近五十的勃拉姆斯。勃拉姆斯以扎实厚重的音乐结构而闻名，人们对他的印象往往是一丝不苟和过分严肃，而忽略了勃拉姆斯有趣的另一面。比如他的朋友、小提琴家海尔姆斯伯格，就曾打趣道："勃拉姆斯情绪特别好时，就会演唱'入土是我的欢乐（The grave is my joy）'。"

欢快的景色中拉开了序幕，《g 小调钢琴四重奏》则是在吉卜赛咖啡馆的音乐声中奏响了终曲。自那以后，在对形式的娴熟掌握和以民间音乐为基础（但使用的是另一种语言）来表达个人热情方面唯一能与勃拉姆斯相媲美的作曲家，也只有巴托克了。后者的《第二小提琴协奏曲》是一部最自然地延续了勃拉姆斯传统的作品。"

勃拉姆斯发表的第一部室内乐是《B 大调钢琴三重奏》。初稿写于 1853 年，并于次年 1 月完成，1889 年又进行了大幅修改。熟悉这两个版本的伊曼纽尔·艾克斯认为，修订版"好得多：更精练、更紧凑"："从修订版中能够看出，这部作品兼具了青年和老年时期的勃拉姆斯。我想不出还有哪部作品能像《B 大调三重奏》那样，第一乐章就有如此宏大、抒情的开场。"

另外两部三重奏分别写于 1880 年至 1882 年间（C 大调，Op.87）以及 1886 年（C 小调，Op.101），它们都来自早期作品 Op.8，但又相互迥异，这使得我们在任何时候要推断它们孰优孰劣都颇费脑筋，正如艾克斯所说："因为它们都是独立的作品，所以很难谈论诸如它们属于何种类型的问题。我很难把《C 大调三重奏》和《c 小调三重奏》

联系起来，因为我只能把它们作为不同的作品来听。"

勃拉姆斯在开始接触那令人生畏的弦乐四重奏体裁前，含糊其辞地说过不少，先辈的存在（尤其以他的伟大偶像贝多芬为例）无疑让他压力倍增。事实上，当他在 19 世纪50 年代中期开始创作三首钢琴四重奏时，距离他之后开始创作第一部弦乐四重奏还有大约二十年的时间。《g 小调第一弦乐四重奏》直到 1861 年才完成，第二部 A 大调几乎紧随其后，勃拉姆斯于 1862 年亲自在维也纳举行了首次公开演出。第三部作品最初的构思以升 C 大调来创作，结果到 1875 年完成时是以 C 小调（Op.60）出现的。令人惊讶的是，伊蒂儿·比芮觉得这些作品中或许存在一些微小的和未解决的问题："我有种奇怪的感觉，他在四重奏中有点过于谨慎；音乐编配有时会显得沉闷，甚至在潜意识里，他的创作总多多少少有一种更偏爱钢琴的感觉，这使得其他乐器只能成为钢琴的伴奏。"哈根四重奏团[1]的

1 哈根四重奏（Hagen Quartet），成立于 1981 年，原先由奥地利萨尔茨堡的音乐世家哈根家族的四个兄弟姐妹组成。目前的乐团成员是：Lukas Hagen，小提琴；Rainer Schmidt，小提琴；Veronika Hagen，中提琴；Clemens Hagen，大提琴。其中，小提琴手莱纳·施密特（Rainer Schmidt）于 1987 年加入。

第一小提琴手莱纳·施密特（Rainer Schmidt）并不同意这个观点。"在勃拉姆斯的作品里，"他说，"没有什么乐器会屈从于任何其他乐器。他太民主了，太热衷于把作品写得丰富多彩了。"

尽管比芮对勃拉姆斯的迟疑有所怀疑，但她似乎同时忽视了前两部钢琴四重奏中那非比寻常的扩展性，在伊曼纽尔·艾克斯看来，二者均"宏大厚重"，且都极富艺术性。"《第一钢琴四重奏》是一部伟大的艺术作品。在某些方面，它与后来的交响曲关系更密切，因为慢乐章在构思上尤其宏大。A大调是部庞大而令人兴奋的作品。其绝对的长度和在慢乐章中段升F小调的迸发，可与舒伯特《C大调五重奏》媲美。"

在艾克斯看来，惨淡凄凉的《c小调钢琴四重奏》代表了勃拉姆斯生命中的非常时刻，音乐和作曲时间之间的联系是如此明显，以至于显得特别地直言不讳。这种情况在勃拉姆斯作品中是绝无仅有的，听者与音乐的关系中似乎存在着令人难以忍受的侵扰和窥视。几乎可以肯定的是，这既是他对克拉拉·舒曼爱的表白，也是对她的爱的放弃。因此，这可能是勃拉姆斯全部作品中最痛苦也最令人心碎

你喜欢勃拉姆斯吗

的一部。"对他来说，那是一段真正绝望的时期，因此这是一部忧郁而黑暗的作品。C大调作品以F小调结尾而不是F大调的次属音，这就有点像贝多芬的《第三号钢琴三重奏》。这是我能想到的仅有的两部从C小调到C大调得到了解决的作品，但它们又都是小调，因为次属音是小调。它让作品变得无比黑暗。"

艾克斯还提到了查尔斯·罗森（Charles Rosen）研究勋伯格的专著（Schoenberg，Fontana Modern Masters系列之一，格拉斯哥出版社，1976年），"他指出，在很多勃拉姆斯作品中，如果你去掉底部的和声，去掉其他的声音，很多曲调至少和勋伯格所写的一样折磨人"。

勋伯格曾当众毫不掩饰地表露过勃拉姆斯对他音乐上的影响，这本身就足以驳斥当代音乐批评中指责勃拉姆斯是一个极端保守主义者的论调。他曾说："当需要更多的空间来展现清晰的音乐表达时，我从勃拉姆斯那里学会了不给自己设限。这样最洗练，然而也最丰富。"

仅就规模而言，《f小调钢琴五重奏》的创作对勃拉姆斯而言是一个合乎逻辑的发展过程——清晰度需要更多空间的

无限瞬间。它的诞生是一个复杂的过程，它经过双重变形，最终才成为钢琴五重奏的形式——首先是一部有两把大提琴的弦乐五重奏，随后化身为双钢琴奏鸣曲（1864年由陶希格[1]进行公开演出）——这充分说明了勃拉姆斯在创作时的精益求精，这一过程往往是漫长的，而且需要缜密、精确。对伊曼纽尔·艾克斯来说，"这是一部重要的作品。一组组乐声美妙，甚至听起来会有点奇怪，除了贝多芬的弦乐四重奏——也许它有点像Op.132——几乎可以说前无古人。乐章主体部分从开始就迸发出澎湃的激情，美妙的民歌旋律俯拾即是。长久以来勃拉姆斯都习惯用三连音来作为作品的结尾，他用节拍器标记来注明那里的时值关系，但并不总能被注意到，不过这也使得作品的连接方式更加令人兴奋。莫扎特和贝多芬也会这么做的——也许这是对他们最好的致敬吧"。

在《钢琴五重奏》写就之前的1862年，还有一部更大的作品，不过这部《降B大调弦乐六重奏》（Op.18）是弦乐合奏作品（小提琴、中提琴和大提琴各两把）。这是一个大胆而成功的构想，标志着当时二十九岁的勃拉姆斯在

1 Karl Tausig（1841—1871），波兰钢琴家、作曲家。

作曲范式上走向成熟。三年后，当《G大调第二弦乐六重奏》出现时，困扰第一部作品开场的大提琴力度问题（尤其是勃拉姆斯指示的全强音演奏）已经得到解决。这两部作品都受到伊萨克·斯特恩的称赞，他说它们"对弦乐器的声音有着最美妙的理解"，此外"所有乐器都有属于自己的美妙的旋律线时刻，尤其是小提琴、第一中提琴和第一大提琴"。

十年前，勃拉姆斯在领悟弦乐四重奏必然真谛的路途上迈出了第一步，然而还要再过十年，他才能发现这是天堂还是地狱的前奏。1874年，当他的Op.51出版时，漫长的等待被证明是值得的，这不是一部而是两部四重奏的面世，其中第一部C小调相当有成就，勃拉姆斯按自己的标准来创作。对伊萨克·斯特恩来说，这两部四重奏代表着"想象中最纯净音乐中那最小量、也最清晰的精华"。仅仅两年后，《降B大调弦乐四重奏》（Op.67）面世，这是第三部也是最后一部弦乐四重奏，作品由活泼进入欢欣，这是对年长的勃拉姆斯阴郁形象的又一次有力反驳。完成了弦乐四重奏的创作任务后，勃拉姆斯得以继续前行，但正如莱纳·施密特所说，他上一部作品在形式上所关注的中心问题应该是"通过音乐来说明什么是可能的"，这一说

法可谓切中肯綮。这是关于音乐的音乐。

勃拉姆斯又回到弦乐合奏作品的创作中，但这次是五重奏改编曲。第一部这样的作品为 F 大调，是在 1882 年以较快速度写成的。八年后写成的第二部是 G 大调，是他最后的弦乐室内乐作品。两部作品声音的配比并不均衡，但或许比四重奏在器乐分配上更民主一些。"第一小提琴和第一中提琴的分量当然更重些，"施密特承认，"第二小提琴、中提琴和大提琴也是如此，全曲过程中，每样乐器都有有趣的演奏段落。"

勃拉姆斯的五重奏作品没有受到来自传统的幽灵般的困扰，他显然觉得自己比在四重奏作品中更有能力去追求自己的理想。莱纳·施密特再次说道："他知道如何旧瓶装新酒，真是太棒了。"伊萨克·斯特恩表示赞同："《G 大调第二弦乐五重奏》是放之四海而皆准的最伟大的作品之一。勃拉姆斯的作品中有一个核心脉动，只要它一直在，就会引领着你贯穿始终。其中，你可以用你的乐器尝试许多完全不同的可能性，以你的声音表达勃氏作品的多样性和灵活性。这就是他的创作天赋。如果你带着知识储备和理解力去阅读这些乐谱，它们就像今天的报纸头条一样清晰。

事实上，它们比报纸头条更加清晰，因为它们没有那么多偏见。"

在勃拉姆斯开始创作弦乐四重奏作品的同一年，他创作了唯一一部《圆号三重奏》（这是他唯一没有使用单簧管的管乐室内乐作品）。它和同年完成的《e 小调大提琴奏鸣曲》（Op.38）都是为纪念母亲去世而作。对大提琴家斯蒂文·伊瑟利斯来说，音乐中那种沉重的情感冲动造就了勃拉姆斯笔下最令人难忘的乐音。

"我喜爱《e 小调大提琴奏鸣曲》的第一乐章。这是一个完美的时刻——大提琴那浪漫的黑暗！特别值得注意的是，他专注于大提琴低音区的处理方式，凸显了低音区的差异性特质。开头的乐句非常黑暗，美妙的是，当他转到 A 弦表现完全不同的第二乐句时，光线和太阳都出来了。'富于表情地'（espressivo）和'甜美柔和地'（dolce）是勃拉姆斯音乐中两个截然对立的音乐表情；他使用了所有的基本音域，并能对它们理解颇深。"

伊瑟利斯同样毫不吝啬地赞扬勃拉姆斯在室内乐作品中对大提琴的复杂性有深刻而全面的认识，并且还能将这种认

识体现到具体的作品当中。"没有哪位作曲家能像他那样为大提琴谱写出更令人难忘的曲调了。这样的段落比比皆是:《G大调弦乐六重奏》的第二主题;《g小调钢琴四重奏》的慢乐章;《B大调第一钢琴三重奏》的开场。他没有使用什么特殊效果——他不是德彪西,也不是韦伯恩——但他知道如何歌唱,并且是用各种不同的方式来歌唱。如果你想到《F大调大提琴奏鸣曲》的第一个旋律,他是把大提琴往前移了;在这之前从未有人像他这样写大提琴。"

勃拉姆斯特别回避了传统的设定,他的第一部室内二重奏奏鸣曲不是为小提琴而是为大提琴所作,这部作品本质上跟那些充满个性的作品一样,无意中又引起了让人感到棘手的风格分类话题——这部作品到底是古典的,还是浪漫的;到底是给作曲家贴上个标签为好,还是不贴。"他的情感是浪漫的,但他在很大程度上是一个古典主义者。"伊瑟利斯如此认为,他坚称勃拉姆斯调色板上的色彩是他所独有的。"他无法归类。勃拉姆斯就是勃拉姆斯,在他的音乐中,形式就是表达。一切都很有节制,这就是它如此动人的原因。以《e小调大提琴奏鸣曲》的第一乐章为例:黑暗和阴郁一直持续到非常有力的第二主题出现之前,但直到尾声到来之前,它一直弥散在作品中,直到最后才真

正放松下来进入 E 大调——这是大提琴艺术中的伟大时刻之一——这时你才完全明白他想要说的是什么。如果将其与《第一小提琴奏鸣曲》最后乐章的结尾相比，你就会意识到，勃拉姆斯比其他任何作曲家都能更好地写出日落的感觉。"

相比之下，勃拉姆斯在二十年后那个宁静的夏季于瑞士图恩湖畔逗留时所创作的《F 大调第二大提琴奏鸣曲》，可以被恰如其分地称作"旭日之作"，它有着迷人的温暖，以及无忧无虑的性格。"我们几乎可以说《F 大调大提琴奏鸣曲》的第一乐章听起来像是年轻人的作品：第一旋律浪漫得毫无顾忌，它全速上升到大提琴音域顶端从而达到狂喜！事实上，这一乐章的三个部分都非常外向，表达淋漓尽致，饱含激情。"

《F 大调大提琴奏鸣曲》是勃拉姆斯在图恩湖畔连续创作的三部室内乐作品之一。另外两部是他的《A 大调第二小提琴奏鸣曲》（Op.100）和《c 小调钢琴三重奏》（Op.101）。七年前，在另一个田园诗般的夏天，勃拉姆斯在佩沙赫（Pörtschauh）写出了他的《G 大调第一小提琴奏鸣曲》（Op.78）。这三部所谓的"图恩奏鸣曲"，虽然在性格

上有很大的不同，但都被公认为杰作。伊萨克·斯特恩当然也这么认为。

"对我来说，这是有史以来最善解人意的音乐。在某种程度上——尽管我有点夸张——这就像莎士比亚写的不是丹麦或英格兰、法国或苏格兰，而是关于全人类的境遇。从今天来看他当时的观察，就和当初一样真实。勃拉姆斯也是如此。他对人类心灵的感受十分敏感，并且能够准确无误地加以描述。看看他的三部小提琴奏鸣曲，以及它们所描述的三种截然不同的世界，你只能惊叹于它们本身是多么地完备，以及它们各自是如何看待人类心理运作的不同方面的。"

作为哈根四重奏的第一小提琴演奏家，莱纳·施密特目前正准备录制这些奏鸣曲，他的观点没那么狂热，但对勃拉姆斯的作品同样充满敬意。"当你想到在 1850 年到 1900 年的德语国家里，除了勃拉姆斯的奏鸣曲，几乎没有多少为小提琴和钢琴创作的作品，你就会意识到它们绝对是杰作，勃拉姆斯的成就之伟大不言而喻。"但我们应该把它们看作小提琴奏鸣曲还是钢琴奏鸣曲呢？伊曼纽尔·艾克斯主张，在小提琴和大提琴组合的二重奏奏鸣曲中应该突

出钢琴的重要地位："它们全是加入了另一种声音的钢琴独奏。小提琴（或大提琴）充其量是一个平等的合作伙伴。"有趣的是后来发现，施密特也承认他"总是从钢琴的各个部分学习奏鸣曲，因为一切都在钢琴里"。不过，两人都没有暗示勃拉姆斯在强调这一点时有任何刻意的不平等。"他非常成功地给每个乐器分配了正确的音域，这样所有的声音都可以被听到，"艾克斯补充道，但他又敏锐地注意到，"我们这里处理的不是垂直定向的音乐，而是多层次的、水平方向的织体。"在任何关于以钢琴为支撑的室内乐讨论中，这都是一个重要的考虑因素。

勃拉姆斯的小提琴奏鸣曲与他所写的几乎每一个音符一样，都表现出一种质询、前进（但并非完全向前看）的心态，就像 19 世纪同一时期那些致力于其他领域的创新一样，从其自身领域来看是进步性的。也许最让人震惊的是感情炽热的《d 小调第三小提琴奏鸣曲》，与舒伯特那流光溢彩的《死神与少女》遥相呼应，将室内乐从平淡无奇的家庭客厅中解放出来，使其重获新生地、充满音乐性地回归音乐厅。由于勃拉姆斯的思路清晰透明，他能够也着实令人惊喜。事实上，他不断地给人惊喜的地方正是在于他的音乐如此不断地充满惊喜。在任何特定的作品中，勃拉姆斯

都能体现出一种强烈的个性，他固执地抗拒着纯音乐之外的任何其他诠释方法。毕竟，"绝对的音乐"对勃拉姆斯来说绝对就是一切。莱纳·施密特欣然指出奏鸣曲中的种种惊喜："G大调作品中节奏对位的多样性和程度，甚至都不是双重节奏，有时是三种节奏同时进行；他在A大调开头大胆地使用了五小节的乐句——钢琴四小节加上小提琴的一小节——你在奏鸣曲开头真正想要的是八小节主题；D小调标记的交响速度，他写的是快板，这是他几乎从来不敢做的事情，通常他宁愿配中速（moderato）或不太快的速度（ma non troppo）。"

可以说，勃拉姆斯对单簧管的作曲描摹也极具进步性，尤其是两部前所未有的奏鸣曲。正如他的很多小提琴作品都是在约阿希姆的指导下完成的一样，四部单簧管室内乐作品也有特定的灵感来源。1885年，萨克森—麦宁根公爵[1]的宫廷管弦乐队演奏了勃拉姆斯的《第四交响曲》，勃拉姆斯在现场第一次遇见了作为独奏家的理查德·穆菲尔

[1] George II, Duke of Saxe-Meiningen（1826—1914），格奥尔格二世，萨克森-麦宁根公国的倒数第二位公爵。由他作为主要赞助人的麦宁根宫廷乐队（Meiningen Court Orchestra）最早成立于1690年，是格奥尔格二世执政期间独具特色的重要音乐团体。

德[1]，并受到了他的启发。不过，《a 小调三重奏》和《b 小调五重奏》最终完成还是在六年之后。卡尔·莱斯特刚刚与布兰迪斯四重奏团[2]合作，在 Nimbus Records 唱片公司录制并发行了《b 小调五重奏》的唱片，这是他诠释该首作品的第六张唱片，而他首次录制该作品是三十年前与阿玛迪斯四重奏团的合作，"弦乐四重奏和单簧管的结合也许是有史以来最美妙的管乐器和弦乐器的组合"，勃拉姆斯对这一体裁的巨大贡献毫不逊色于莫扎特。"他知道如何为这一乐器而写，而且他写得非常优美和精彩。从高音 G 到低音 E，他用了近四个八度。只有斯波尔[3]才能够在飘到高音 C 时，还能走上四个完整的八度。所以我们可以说勃拉姆斯使用了三个半八度！有时他发挥的是单簧管的另一种音色，以至于声音都不像单簧管了；有时它则好像是第二小提琴，有时是大提琴或中提琴。有时你不知道自

1 Richard Mühlfeld（1856—1907），德国单簧管演奏家，最初以小提琴手的身份加入麦宁根宫廷乐队，后转为演奏单簧管。

2 布兰迪斯四重奏（Brandis Quartet），位于柏林，由托马斯·布兰迪斯（Thomas Brandis，1935—2017）成立于 1976 年。托马斯·布兰迪斯在 1962—1983 年担任柏林爱乐乐团第一小提琴首席，是卡拉扬的柏林爱乐时代最重要的乐团成员之一。

3 Ludwig Spohr（1784—1859），德国作曲家、小提琴家、指挥家。

己在听哪种乐器，因为所有的乐器都配合得恰到好处。"

1894 年，勃拉姆斯为单簧管和钢琴创作了两首奏鸣曲，这两部作品苦乐参半，略带忧郁。在莱斯特看来，日渐年迈的作曲家选择单簧管似乎是命中注定的。"对于作曲家来说，单簧管通常是一种很晚才被使用的乐器——想想莫扎特、雷格[1]、普朗克[2]和勃拉姆斯，都是这样。对我来说，它就像一个死亡天使。这首五重奏不是勃拉姆斯的最后一部作品，但可以看作是他的天鹅之歌。最后，当你在倒数第二个小节听到哭声时，就好像感觉到自己的最后一次心跳。"

勃拉姆斯也许意识到优秀单簧管演奏者的匮乏，于是他写了用中提琴代替单簧管版的五重奏，莱斯特很宽容地接受了这个替代品（"但单簧管版本仍然是最好的！"），然而当这首奏鸣曲的巴松管改编版冒出来以后，他收回了他的看法。"我不理解这样的事。我太尊重别人了！"

勃拉姆斯的最后一部作品是《十一首圣咏前奏曲》，这是一部管风琴作品，创作于 1896 年的夏秋两季，离他

1 Max Reger（1873—1916），德国作曲家、钢琴家、管风琴家、指挥家。
2 Francis Poulenc（1899—1963），法国作曲家、钢琴家。

去世仅仅几个月的时间。作品在他逝世后出版，编号为
Op.122。四十年前，勃拉姆斯还为管风琴创作了另外四
部作品：两首热情、外向的《前奏曲和赋格曲》；一首
《降 a 小调赋格曲》；一首圣咏《啊悲伤，啊心痛》（*O
Traurigkeit, o Herzeleid*）。"在所有曲目中，没有什么能
与它们相提并论了，"凯文·鲍耶[1]说，他曾为 Nimbus 唱
片公司录制过这些作品，"它们是按照主流管风琴音乐创
作中那种最常见的形式精心设计写就的，非常富有表现力。"

在勃拉姆斯去世后的一个世纪里，他逐渐摆脱了贝多芬给
他带来的短暂阴影。终于，当他在这个百年纪念日里完全
进入公众视野时，他的真实形象或许才得到了世人真正的
承认和嘉许。有一件事是肯定的，就像伊萨克·斯特恩所
热切相信的那样——再过一百年，约翰内斯·勃拉姆斯的
音乐仍将会被演奏，并仍将受到人们的喜爱。

"过去美丽的东西现在仍然美丽，将来永远美丽。简而言
之，勃拉姆斯的音乐听起来引人入胜、朴素自然。他的音
乐在某种程度上最终满足了人的内在渴望。这些情感总是

1 Kevin Bowyer（1961—），英国管风琴家。

可以识别的，它从不夸张，其特质非常地人性化。在他状态最好的时候，他总是在希望中结束自己的作品。无论是表现阳光还是风暴，无论是快乐的生活时刻还是悲伤的回忆瞬间，这一切的背后都是一种基本的乐观。如果说贝多芬是崎岖的山脉、壮美的山峰和狂躁抑郁的深谷，那么勃拉姆斯就像海洋——永远就在那里，永远滋养着我们。"

<div style="text-align:right">（本文刊登于 1997 年 8 月《留声机》杂志）</div>

勃拉姆斯与小约翰·施特劳斯。两位作曲家惺惺相惜，一次二人在维也纳相遇，小约翰·施特劳斯请勃拉姆斯签名，勃拉姆斯在签名册上抄了几小节《蓝色多瑙河》的谱子，又在下方写了一行字：遗憾的是，这并非勃拉姆斯的作品。

羊肠弦：独特的纯净声音

——E 小调与 F 大调大提琴奏鸣曲

"勃拉姆斯年轻时差点成了一名大提琴家——如果不是他的老师逃走并带走了这个年轻人的大提琴，勃拉姆斯可能会在音乐的路上走得更远！"

文 / 理查德·威格莫尔 Richard Wigmore

对谈者 ————————————————————————

斯蒂文·伊瑟利斯（Steven Isserlis，1958—），英国大提琴家

你喜欢勃拉姆斯吗

斯蒂文·伊瑟利斯最讨厌的一个问题是："你为什么要用羊肠弦演奏？"对于这些提问者来说，羊肠弦在某种程度上仍然是真琴弦的简陋替代品。"我希望每个人都能明白这一点！第二次世界大战之前，羊肠弦一直是一种普通的琴弦，我向来很喜欢它们类似人类'说话'的品质，以及声音平衡地集中在弦上的方式——你用金属弦要获得这样的光彩就困难得多。我那把1730年的羊肠弦斯特拉迪瓦里琴（Stradivarius），是一件我梦寐以求的乐器，它曾经属于伊曼纽尔·富尔曼[1]。它独特的纯净声音是演奏浪漫主义作品的理想选择，包括勃拉姆斯的两部奏鸣曲。勃拉姆斯的作品经常如此，既高度个人化，又顽固地植根于古典传统。"

伊瑟利斯的新唱片是与密友斯蒂芬·霍夫[2]合作的大提琴奏鸣曲，他在妙趣横生的解说词中指出，勃拉姆斯年轻时差点成了一名大提琴家——如果不是他的老师逃走并带走了这个年轻人的大提琴，勃拉姆斯可能会在音乐的路上走得

1 Emanuel Feuermann（1902—1942），奥地利裔美国大提琴家，被誉为20世纪最伟大的大提琴家之一。
2 Stephen Hough（1961—），英国钢琴家、作曲家、作家，当代顶尖钢琴家之一。

更远！

在室内乐和管弦乐领域，勃拉姆斯为大提琴创作了辉煌灿烂而又脍炙人口的作品。在奏鸣曲中，他让大提琴和钢琴都发挥自身的音色优势，两者在绝对平等的条件下进行对话。当然，它们是两首完全不同的曲子。我总觉得受到贝多芬《A大调大提琴奏鸣曲》——第一部真正大众的大提琴奏鸣曲——强烈影响的《e小调大提琴奏鸣曲》充满了抒情性和反思性，第一乐章有勃拉姆斯标志性的"日落尾声"（sunset coda）。这位作曲家似乎正在背弃他年轻时的狂野。尽管在总体上有古典和巴洛克风格的倾向，它仍然极具浪漫风格；终曲主题来自巴赫《赋格的艺术》，巴赫穿越时空看到了属于19世纪的音乐。

"从作品一开始就显示出勃拉姆斯是多么喜爱不同琴弦的色彩对比：最初的宣叙调乐句，在C弦上深沉低回，高音A弦以美妙而温柔的乐句予以回应。两部奏鸣曲的另一个不同之处在于，《e小调奏鸣曲》的所有素材对大提琴和钢琴这两种乐器都同样适合，而《F大调奏鸣曲》大提琴高昂的开场主题则完全没有钢琴发挥的余地。在再现部，当钢琴终于找到感觉时，素材完全变形了，狂野的跳跃平滑

地变成神秘持续的和弦。如果说《e 小调奏鸣曲》是对年轻时汹涌激情的一种反动，那么《F 大调奏鸣曲》的前三个乐章则是在中年时重新焕发那种激情。然后，经过谐谑曲的黑暗森林，终曲带我们进入阳光；以暴风雨开始的作品最终以微笑结束。"

早在 1984 年，伊瑟利斯就和钢琴家彼得·埃文斯（Peter Evans）一起为 Hyperion 公司录制了勃拉姆斯大提琴奏鸣曲。让人觉得矛盾的是，二十年过去了，他的诠释既更加冲动，也更为规范，节奏上稍微带着渴望感，乐句划分也更加大胆和富有创造性。"和不同的钢琴家一起演奏就像和不同的人交谈一样，尤其是像斯蒂芬这样富有挑战性的钢琴家，不可避免地会引发大提琴演奏者不同的想法和反应。"伊瑟利斯说，"我的老师简·考恩（Jane Cowan）总是谈论勃拉姆斯在 18 世纪的根源，我想我的诠释在节奏上更紧一点。我希望有许多的放纵，但勃拉姆斯的音乐始终要求一个严格的古典框架。例如，在《e 小调奏鸣曲》的第一乐章中，三个主题必须在紧密相关的节奏中演奏。但我很难在两个录音之间精确地找出特别的不同之处，因为这需要听一段或两段录音。我从来不听大提琴唱片，不管是我的还是别人的！"

为了相对地调剂一下勃拉姆斯的两首奏鸣曲，伊瑟利斯和霍夫演奏了四首令人愉悦的捷克小品，德沃夏克和苏克各两首。"德沃夏克是勃拉姆斯的门徒，而苏克又是德沃夏克的门徒，所以我认为这些作品有历史的延续性。《寂静的森林》和《g 小调回旋曲》都这样地新鲜而自然——这是勃拉姆斯所珍视的德沃夏克的品质；而苏克的《叙事曲》和《小夜曲》，一首充满激情，另一首非常迷人，都是年轻人的音乐。我喜欢这种组合——我是那种买 DVD 时总是爱看花絮的人！"

作为一个富有感染力的人，伊瑟利斯除了应对紧张的协奏曲和室内乐演出，还从事教学（他在康沃尔的普鲁士湾担任国际音乐家研讨会的艺术总监）和写作。他刚刚完成了他那本可爱的《为什么贝多芬把炖菜扔了》和另一本儿童读物《为什么亨德尔摇了摇他的假发》的后续工作。为了配合出版，他再次和斯蒂芬·霍夫合作为孩子们录制了一张大提琴唱片——其中的选曲包括从博凯里尼[1]的《小步舞曲》到霍华德·布莱克[2]和奥利·穆斯托宁[3]等人创作的

1 Luigi Boccherini（1743—1805），意大利作曲家、大提琴家。

2 Howard Blake（1938—），英国指挥家、作曲家、钢琴家。

3 Olli Mustonen（1967—），芬兰钢琴家，指挥和作曲家。

当代作品等，是献给伊瑟利斯十五岁的儿子加布里埃尔（Gabriel）的。"我们希望成年人也能喜欢这本书和这张CD——其中最吸引人的地方就是能听到斯蒂芬在钢琴部分的精湛技艺。我甚至亲自为加布里埃尔写了一首作品。但我肯定不打算开始作曲生涯——我可以保证，这将是我的作品第一次，也是最后一次录音！"

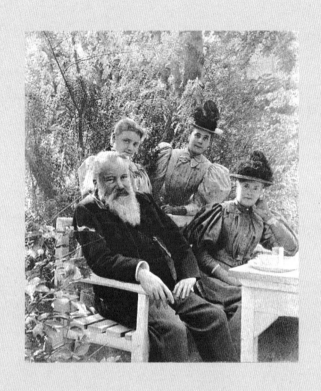

约1893年，勃拉姆斯人生的最后阶段。19世纪90年代，勃拉姆斯放弃了鸿篇巨制的作品，专注于室内乐和更亲密、更个人化的钢琴作品，这些作品都带有怀旧和秋日浪漫主义温暖而宁静的光辉。也许它们反映的是，他越来越意识到生命的短暂。

抗拒和渴望

——《单簧管五重奏》

"勃拉姆斯在说：'请不要碰我，不要靠我太近。'但同时音乐又如此激情。对话是这样地简单，但又混合着抗拒和渴望。"

文 / 林赛·坎普 Lindsay Kemp

对谈者 ————————————————————————————————————

马丁·弗罗斯特（Martin Fröst，1970— ），瑞典单簧管演奏家

你喜欢勃拉姆斯吗

"理查德·穆菲尔德一定是独一无二的。"单簧管演奏家马丁·弗罗斯特说。勃拉姆斯为理查德·穆菲尔德创作了两部奏鸣曲、一部三重奏和一部五重奏。"我敢肯定，除了音乐才能，他所创造出的声音一定有些特别之处。我曾经听过对他的一个听众的采访，他说他有丰富的颤音，和别人不一样。当然，今天单簧管演奏的颤音比弦乐来得丰富是不寻常的，也许约阿希姆——伟大的小提琴家、勃拉姆斯的朋友，他的四重奏团在1891年与穆菲尔德一起演绎了五重奏——演奏时用的颤音不多，但穆菲尔德似乎一直如此。我敢肯定，理查德·穆菲尔德在色彩和声响方面颇具天赋。"

19世纪90年代，勃拉姆斯退休后复出，为麦宁根宫廷管弦乐队的首席单簧管穆菲尔德创作了这些作品。四部作品都带有一种秋天的感觉。然而，《单簧管五重奏》作为一部杰作，其突出的特点是挥之不去的忧郁与沉思、痛苦的乡愁。弗罗斯特刚刚和一干阵容强大的朋友——其中包括小提琴家珍妮·杨森（Janine Jansen）和鲍里斯·布罗夫斯廷（Boris Brovstyn），中提琴家马克西姆·里萨诺夫（Maxim Rysanov）以及大提琴家托里夫·狄登（Torleif Thedéen）——为BIS录制了该部作品，当我们见面时，

他刚刚听到首次剪辑版。"听起来如何？"弗罗斯特出人意料地随口问我。"相当好。"我回答。

《五重奏》和系列姊妹篇足以使勃拉姆斯在任何一个单簧管演奏家的演艺生活中成为一个重要的存在。弗罗斯特说，他在各种意义上都是被父母当成一名作曲家带大的："我的父亲是一名医生，他会拉中提琴并热爱勃拉姆斯。我第一次听到《五重奏》是在他给我买的一张唱片里，我的第一印象是它非常内敛。作为一个孩子，你其实没什么条条框框，所以我完全被其中的情感征服了。"然而过了一段时间，他才开始自己演奏。"我生长在瑞典北部，那里没有多少优秀的弦乐演奏者。现在我一有机会就演奏，这意味着我有合适的合作者，并有足够的时间来演绎。比起大多数五重奏作品，它更是一部真正的五重奏——不是弦乐四重奏加上单簧管，你必须花时间来发掘它的内在。"

关于这一点，几乎从第一乐章一开始的快板就很明显，出现在第 14 小节（音轨 1，0 分 40 秒）中的主题有单簧管低音的保持音，接着是中提琴和更低的大提琴。"听起来棒极了。"弗罗斯特说，"与莫扎特一样，勃拉姆斯也喜

欢单簧管的沙吕莫音区[1]，并把它用作低音。在发展部开始的低音（8分11秒），然后上升到一个更高的歌唱音域，真是棒极了。"在整部作品中，弗罗斯特最喜欢的一些瞬间就在发展部，比如5分56秒，"一开始好像开头部分的重复，但接着突然出现了一阵寂静，我们要寻觅和声。当我们这样做时，事情就变得神奇起来"。然后是安静的、仿佛延续（quasi sostenuto）的过渡主题（7分07秒）："就好像勃拉姆斯在说：'请不要碰我，不要靠我太近。'但同时音乐又如此激情。对话是这样地简单，但又混合着抗拒和渴望。"

这种混合，或者平衡，是弗罗斯特在讨论这部《单簧管五重奏》时反复提及的执念；一说到呼吸，那就是"同时踩刹车和油门"，而当他温柔地描述第一乐章平静的最后几个小节时，他指出，这是情绪和材料在乐曲结束时的回应，所以"你必须有所保留，不要展开得太多"。

作品中可能最合理的不受约束的地方是第二乐章柔板，不同凡响的中间部分（从音轨2的2分54秒开始）带来弦

1 沙吕莫音区（chalumeau register），指单簧管的较低音域。

乐震音，以支撑夸张且具有吉普赛风格的单簧管，将其展现得淋漓尽致。"录制这张专辑前有一年左右的时间，我在音乐会上就此尝试了很多不同的演奏方式。一开始我让自己完全狂野——你知道，这是民间音乐！"弗罗斯特唱出了他的"狂野"版本，与录制的版本明显不同。"最后，我又回到了比较克制的处理。乐谱上的力度变化是不一致的，这意味着你可以用很多方式来演奏，但我认为它应该是一种充满梦幻的吉普赛音乐，并不完全狂野。有些地方音乐试图爆发，但勃拉姆斯总是用弦乐匡乱反正。"弗罗斯特再次唱出第 55 小节（3 分 58 秒），此处展示的是平静的延音效果，而第一小提琴声部立刻跟上。"小提琴就像一位故事讲述者，在单簧管再次响起之前，把我们带回现实。"

第三乐章小行板是谐谑曲暨间奏曲，虽然中声部标有"不很快的急板，但带着感情"（presto non assai, ma con sentimento），但比外声部更长。弗罗斯特觉得这种反差更像是一种性格，而不是节拍，但又发现这种性格是"难以捉摸的"，尤其是在中声部（从音轨 3 的 1 分 27 秒开始）："如果太闪亮活泼，你会漏掉一些东西。其他声部有附点，但第一小提琴没有，也许这就意味着你可以琢磨怎样让它

你喜欢勃拉姆斯吗

'带着感情'。某种程度上，这个声部一定是忧郁和内省的。而最后的和弦应该短促、透明，像一个小小的梦。如果你拖延，你会毁了整个乐章。"

《单簧管五重奏》以一组简单的主题变奏结束，变奏曲通常节奏（或节拍）要恰到好处。弗罗斯特再次提出，他的演奏中有一个基本的脉动，而在变奏之间的交接点上，要万分小心的是交接时机的把握。"与此同时，我希望每个演奏者一开始就能够控制变奏的情绪，这样他们可以说：'这就是我想要的演奏方式！'"结尾是对第一乐章结束的漫长回忆（从音轨 4 的 7 分 15 秒开始），夹杂着最后一个变奏的片段。"勃拉姆斯在这里的力度变化上标出如此多的力度减弱记号，很难知道这能帮他解脱多少。"弗罗斯特说，"我认为没有正确的答案，但我认为不应该再加入太多的迟疑。我很喜欢勃拉姆斯敢于花如此多的笔墨在这里。"音乐结束，最后的和弦是一个强后突弱处理，让人倒抽一口冷气——"就像释放出了最后的能量"。

历史评论

萧伯纳（George Bernard Shaw）——

《世界》评论，1892 年 5 月 11 日

"我平生从来没有听过这样的作品。在这个世界上，除了格拉斯顿先生（Gladstones）的语言才能，没有任何东西可以与勃拉姆斯无与伦比的音乐天赋媲美：它华丽而冗长，凭借巨大的规模超越了自身的平凡。"

克拉拉·舒曼——

日记，1893 年 3 月 17 日

"多么有趣的音乐。穆菲尔德演奏得多好！好像他是为演奏而生的。他的演奏细腻、热情、不做作，同时展现了绝佳的演奏技巧及对乐器的完美控制。"

彼得·莱瑟姆（Peter Latham）——

《勃拉姆斯（音乐大师）》，1966 年

"音乐中透出一种遗憾，那是人类对于美的消逝所共有的遗憾。他对同类的善意和爱，很少能冲破他设置的巨大障碍，现在终于找到了表达的机会——不过已经太迟了。"

勃拉姆斯
《降 B 大调第一弦乐六重奏》，Op.18
《G 大调第二弦乐六重奏》，Op.36

拉斐尔室内乐团

小提琴：詹姆斯·克拉古（James Clarke ）

　　　　伊丽莎白·维克斯勒（Elizabeth Vexler ）

中提琴：沙里·贝密西（Sally Beamish ）

　　　　罗格·泰宾（Roger Tapping ）

大提琴：安德里亚·赫斯（Andrea Hess ）

　　　　莱迪安·夏克松（Rhydian Shaxon ）

我确信，每一个喜爱听唱片的人都知道第一次放一张唱片时的感觉，不知为什么，只听最初几小节便知道这张唱片将无可挑剔。对我而言这一期的专辑就是如此。此前我曾评论过勃拉姆斯的两首六重奏，觉得老版本尚有提升空间，建议可以有一个更加杰出的新版本。我认为这个版本现在已经出现了。

这是拉斐尔室内乐团的第一张唱片。该乐团在伦敦，由六名年轻但经验丰富的音乐家组成。他们于1982年成立组合，探索由四名以上演奏者参与的弦乐室内乐曲目。他们演奏时的性格特质立刻给我留下了深刻印象。《第一弦乐六重奏》的开始乐章提供了一个很好的例子。柏林八重奏乐团的成员为 Philips 公司录制的唱片演奏得不错，音乐技巧高超，让人愉悦。但是这张新的 Hyperion 唱片中，音乐的冲击力要大得多，演奏更有向心力、对比度和深度，乐句处理格外大胆，令人感受到他们在探索和把握一件伟大作品的过程中所产生的愉悦感。

这些特质在拉斐尔室内乐团的两部六重奏演绎中都有体现。我尤其欣赏《第一弦乐六重奏》谐谑曲中那充沛的感情，之后是表达温柔、朴实无华然而最暖心的回旋曲——终曲。

你喜欢勃拉姆斯吗

在《第二弦乐六重奏》的开头，演奏者们只是让音乐慢慢地飘浮进来，就好像勃拉姆斯在即兴创作和探索。然后，随着乐章的发展，势头越来越强劲，拉斐尔室内乐团以一种灿烂积极、近乎狂喜的演奏来回应。在最后乐章的开头，多么美妙而富有感染力的摇摆节奏，演奏者们又是多么动人地塑造了只有勃拉姆斯才能构思出的绝妙睿智的主题。

这些光彩辉煌的演奏足以让值得尊敬的柏林八重奏的录音及音乐黯然失色，相比之下，柯西安四重奏（Kocian Quartet）和朋友们为 Denon 公司录制的六重奏唱片则有些过于谨慎。Hyperion 的唱片具有非常高的技术标准，一些听众可能会觉得有些过于追求探索性和不舒服，但这只是这张杰出的新唱片仅有的不足。

（本文刊登于 1988 年 1 月《留声机》杂志）

一个受伤的忍受着苦难的人

——声乐篇

正是在音乐中，我们才能找到揭开和解读勃拉姆斯绝大多数艺术歌曲背后隐藏的神秘情感的钥匙。这些歌曲描绘了"一个受伤的忍受着苦难的人，如奥登所说的，像一朵玫瑰。他的内心深处似乎有一些重大的，我们可能永远也无法弄清的秘密"。

文 / 迈克尔·奎恩 Michael Quinn

对谈者 ————————————————————————————————

芭芭拉·邦尼（Barbara Bonney，1956— ），美国女高音歌唱家

马库斯·克里德（Marcus Creed，1951— ），英国指挥家

何塞·凡·丹姆（José van Dam，1940— ），比利时低男中音歌唱家

理查德·希考克斯（Richard Hickox，1948—2008），英国指挥家

格雷厄姆·约翰逊（Graham Johnson，1950— ），英国钢琴家

人声，是勃拉姆斯音乐的中心。无论是他初出茅庐，抑或岁至暮年，一直都是如此。在他允许公共发表的前七部完整作品中，有三部是歌曲套曲。他的最后一部作品《四首严肃的歌曲》（ *Vier ernste Gesänge* ），也是为人声创作的。他对歌曲的痴迷无所不在，而且总是占据了他心中重要的位置，偶尔还起到决定性的作用。在两百多首独唱、二重唱和混声四部合唱歌曲，以及无数为伴奏和无伴奏合唱而创作的作品中，他不断地挖掘和探索着人声，仅仅一篇文章是无法公正评价的。可以说，勃拉姆斯对歌唱的感觉是本能的，是他作为人和音乐家自我感觉的一部分。"这理想，"他曾经说过，"就是民歌。"他可能还说过一句："创造它的声音，是崇高的。"比起交响乐和室内乐，声乐更能清楚地揭示作曲家的头脑和心灵，而他本人真实、完整和复杂的身份认同已经被时间和名声所掩盖。他器乐作品中那种自传性的潜在文本经常被忽视，以及习惯性地被否认，而他的声乐作品则因其挑衅性和目的性常常显得辉煌鲜明、毫无掩饰、一目了然。这是一种诚实、直接，在思想上无拘无束的曲目。

不得不说，这些声乐作品在质量方面不甚平均。然而奇怪的是，正是那些偶尔出现的明显弱点，赋予了所有这些作

品力量，使它们如此诱人、如此可爱，使得作曲家的表达如此真实可靠。勃拉姆斯的声乐作品中突出了其生活和事业，提供了一系列可以揭示勃拉姆斯其人的缩略肖像，给人一种挥之不去的错觉，即面对给他的生活带去重要影响的人与事，勃拉姆斯不能也不愿去应对由于他自身与之产生的情感反应而带来的复杂现实。当然，对于钢琴家格雷厄姆·约翰逊来说，如果想要了解作曲家，那么艺术歌曲无疑提供了一个全新而重要的视角。

"就勃拉姆斯而言，他选择的歌词很非比寻常，因为它们反映了他当时的心情。他把诗歌看作是自己精神状态的一种反映。通过对他选定的诗歌进行分析，我们可以发现他经常强调受挫的爱情。爱情，说到底似乎永远不会胜利地抵达终点，总是在最后一刻无疾而终。比如《永恒的爱》（*Von ewiger Liebe*）里那个自认为配不上爱慕对象的男人，或者《在孤独的森林》（*In Waldeseinsamkeit*），讲的是一个男人和他的爱人在森林里，他颤抖的双手渴望和她做点什么，但最终没有。"

在约翰逊看来，对艺术歌曲中特定故事的共鸣，显然与它们所描绘的诗意憧憬无关，而与勃拉姆斯所描绘的那个瞬

1895 年，勃拉姆斯在维也纳的书房。维也纳是勃拉姆斯音乐生涯的重要见证，他曾说："在维也纳散步可要小心，别踩着地上的音符。"

间有关。艺术歌曲的自传性语境通常更受听众欢迎，因为它更浅显、更易懂、更诚实、更开放。它们是通向勃拉姆斯情感世界的实用途径，比大部分管弦乐队和器乐曲目都更重要、更贴近。"它们有的关于共情，有的期待人们去读懂他的想法，有的关于无法言说的感受，或是无法被满足的渴求。在他的歌曲中有一种神秘莫测的特质，尤其是他写的关于母亲和女儿的歌曲，带着一种不同寻常的深切关注。他似乎总是被这些对话所打动，有些对话非常阴暗，就像《女孩的诅咒》（*Mädchenfluch*）那样。我们所知道最早的第一首歌——《爱的忠诚》（*Liebestreu*）就是如此开场，那是母亲和女儿之间的对话——年轻的女儿宣告：'妈妈！不管你说什么，我都会爱他！'"

歌曲描述了勃拉姆斯短暂的情感生活：他对阿加莎·冯·西博尔德（Agathe von Siebold）的激情，对赫敏·斯皮尔丝（Hermine Spies）的迷恋，对伊丽莎白·冯·赫尔佐根伯格的向往，对罗莎·格齐克（Rosa Girzick）的崇拜，对朱莉·舒曼（Julie Schumann）的挚爱，最重要的是，他对克拉拉·舒曼深沉而持久的爱。尽管他选择的歌词表达了他的感情，但这些文字的文学价值常常遭到质疑，不过这些文字激发出的慷慨激昂的率直的音乐远远弥补了这

一点。埃里克·萨姆斯[1]认识到，在勃拉姆斯的艺术歌曲中，歌词的重要性偏低，他通过对作曲家的歌曲所做的博学而有开创性的研究（见《BBC音乐指南：1972》）指出："其他作曲家为歌词配乐，勃拉姆斯则用它们来设定基调或场景。"

勃拉姆斯早期创作的歌曲可能并不是以实际的生活经历为基础的，但它们显然与年轻的勃拉姆斯丰富的情感想象力有关。《爱的忠诚》（Op.3，No.1）调号为悲剧性的降E小调，《像云一样》（*Wie die Wolke*，Op.6，No.5）抒情而温柔，《忠诚的爱》（*Treue Liebe*，Op.7，No.1）在情感上理直气壮地夸张，以及充满了困扰而非折磨的《夜莺展翅》（*Nachtigallen schwingen*，Op.6，No.6）充满了困扰而非折磨，一切都指向让他终生受到影响的情感混乱。在格雷厄姆·约翰逊看来，每首新歌都代表着人生旅程的一步进阶，"（他）第一次将艺术歌曲带回到舒伯特去世后的那个维也纳时代"。不言而喻，在19世纪50年代，影响到这位年轻作曲家创作另外两套歌曲——《八首歌曲和浪漫曲》（Op.14）和《五首诗》（Op.19）——的因素

1 Eric Sams（1926—2004），英国音乐学家。

有很多：其中当然有舒伯特和舒曼，门德尔松和罗伯特·弗朗茨[1]，以及传统民歌和曲调中色彩鲜明的民谣。

虽然勃拉姆斯早期的艺术歌曲可能在某些方面是从民间音乐素材中衍生的，但其中仍存在着原创的元素，创新指日可待。格雷厄姆·约翰逊又说："他做了舒伯特从未做过的事，对民歌表现出了浓厚兴趣。这无疑就是他与其他伟大的艺术歌曲作曲家的不同之处。对于民歌，舒曼已开始表现出兴趣，沃尔夫则根本不感兴趣，舒伯特如果愿意，他有天赋写出他自己的民歌。而勃拉姆斯对民歌形成了一种近乎学究式的、但大体上还是浪漫主义的态度。他自行对祖卡马格里奥[2]的'传统'歌曲（Op.14，No.6—8）做出了自由调整，在他自己的民歌集里——最引人注目的是《吉普赛歌曲集》（*Zigeunerlieder*）他实际上创作了一些原创的东西，并把这些作为传统传递下来。那可不是科达

1 Robert Franz（1815—1892），德国作曲家，以创作艺术歌曲为主。
2 Anton Wilhelm von Zuccalmaglio（1803—1869），德国诗人、作曲家，也是方言学家、民俗学家和民歌收集者。

伊[1]和巴托克[2]时代！"但即使是早期的勃拉姆斯，也有更多的东西尚待挖掘，而不仅仅是音乐上的手法技巧。

"他不同于舒伯特的重要之处是，他年轻时的第一部艺术歌曲套曲——他唯一的大调套曲《美丽的玛格洛娜》（*Die schöne Magelone*, Op.33）——尝试了浪漫主义的形式，创作出了一种钢琴部分高度成熟和宏大叙事的分节歌。我不认为它与舒伯特的《美丽的磨坊女》和《冬之旅》有任何共同之处。每一首歌都篇幅巨大，歌词有许多重复。它们与舒伯特的艺术歌曲很不一样。"

勃拉姆斯的其他作品，也跟它们没有相似之处。尽管约翰逊在歌曲《美丽的玛格洛娜》中找到了那些所谓"实验性的能量、才华和自信"，但他也意识到这些歌曲之所以与众不同，是因为它们"极度困难和宏大"（如果真是这样的话）。事后看来，这些特有的阴郁的严肃，可以视为典型的勃拉姆斯风格。1865 年出版的前两套艺术歌曲给勃拉

1 Zoltán Kodály（1882—1967），匈牙利作曲家、民族音乐学家和音乐教育家，在民歌收集和研究方面有卓越的贡献。

2 Béla Bartók（1881—1945），匈牙利作曲家、钢琴家、民族音乐学家，20 世纪最伟大的作曲家之一，匈牙利现代音乐的领袖人物。

姆斯带来了相当大的成功。但在今天，从某种程度上来说，它们却是失败的：因为在选择合适的歌词文本来配曲时，勃拉姆斯显得过于野心勃勃，缺乏足够的辨别力。不过后一种批评遭到了约翰逊的有力驳斥："选择路德维希·蒂克[1]的诗歌绝对没有错！舒伯特、舒曼和沃尔夫可能都忽略了他，但他在德国文学史上其实是一个非常重要的人物，所以至少勃拉姆斯用《美丽的玛格洛娜》填补了一个巨大空白，值得称赞。"

针对有些批评者提出的勃拉姆斯偏好质量不高的诗歌配曲这一说法，约翰逊也给予了辩护："藏书柜表明勃拉姆斯是一个善于阅读的人，他对某些文学品味有偏好，这些品味如今已不再被认为是我们这个时代的风尚，但在当时它们可能是流行的。他返回18世纪，为霍尔蒂[2]的诗配乐，并将兴趣扩展到了乌兰特[3]的诗，舒曼则选择了《春天的信念》（Frühlingsglaube）来配乐。勃拉姆斯选定配乐的还包括一定数量的歌德的诗歌，六首来自海涅以及两三

1 Ludwig Tieck（1773—1853），德国诗人、作家，18世纪末至19世纪初浪漫主义运动的奠基人之一。

2 Ludwig Christoph Heinrich Hölty（1748—1776），德国诗人，以民谣闻名。

3 Johann Ludwig Uhland（1787—1862），德国诗人、语言学家、文史学家。

首来自吕克特[1]的优秀诗歌。他为被世人所忽视的德特莱夫·冯·利连克伦[2]的两首诗配乐——他配乐的《在墓地里》（*Auf dem Kirchhofe*）和《五月，小猫》（*Maienkätzchen*）绝对是珍宝。勃拉姆斯的 Op.32 为一位重要的德国诗人普拉滕[3]提供了极其精美的配乐，此前只有舒伯特为其诗歌做过曲，其他的艺术歌曲作曲家都忽略了他。勃拉姆斯早在作曲家沃尔夫之前就开始为莫里克[4]的诗谱曲了。"

约翰逊继续如数家珍："像霍夫曼·冯·法勒斯莱本[5]是一位不错的诗人，还有作品颇丰的艾兴多尔夫[6]，以及伊曼纽尔·冯·盖贝尔[7]（沃尔夫后来为他的《西班牙歌曲集》谱

1 Friedrich Rückert（1788—1866），德国诗人、翻译家、东方语言教授。

2 Detlev von Liliencron（1844—1909），德国抒情诗人、小说家。

3 August von Platen（1796—1835），德国新古典主义诗人、戏剧家。

4 Eduard Friedrich Mörike（1804—1875），德国浪漫主义诗人、作家。他的许多诗歌经配乐而成为流行的民歌，而另一些诗作则被奥地利作曲家雨果·沃尔夫（Hugo Wolf）等用于交响乐作品中。

5 August Heinrich Hoffmann von Fallersleben（1798—1874），德国诗人。他也是德国国歌《德意志之歌》的作词者。

6 Joseph Freiherr von Eichendorff（1788—1857），普鲁士诗人、作家。他是德国浪漫主义的主要作家与评论家之一。

7 Emanuel von Geibel（1815—1884），德国诗人、剧作家。

了曲）。当时还有一位重要的诗人道默尔[1]，他的《情歌圆舞曲》是根据波斯原作写成的，非常色情；更不用说当时相当有名的坎迪杜斯[2]、凯勒[3]和沙克[4]了。"

顺便说一句，理查·施特劳斯[5]后来也为沙克的诗歌谱过曲，提到他的名字，约翰逊顺口点评道："就艺术歌曲的作品而言，施特劳斯的文学品味比勃拉姆斯更应该受到质疑。"男中音何塞·凡·丹姆最近录制了艺术歌曲 Op.32 和《四首严肃的歌曲》（Forlane 唱片，11/1996），当勃拉姆斯的文学嗅觉受到质疑时，他也高兴地自告奋勇进行辩护："《佩利亚斯和梅利桑德》（Pelléas et Mélisande）也存在同样的情况，它的文本很简单，不那么丰富，但在德彪西的音乐中，它获得了一个额外的维度，一个赋予它实质和意义的维度。勃拉姆斯与此是一回事：文本是由音乐支撑的。"

1 Georg Friedrich Daumer（1800—1875），德国诗人、哲学家。

2 Karl August Candidus（1817—1872），德国诗人。

3 Gottfried Keller（1819—1890），瑞士诗人、德语作家。

4 Adolf Friedrich von Schack（1815—1894），德国诗人、文学史家、艺术收藏家。

5 Richard Georg Strauss（1864—1949），德国作曲家、指挥家。

凡·丹姆认为，音乐还提供了表面看起来并不存在的衔接和连贯性。"我们很难找到 Op.32 的情感和焦点，因为它不是套曲，而是组曲。事实上，文字讲述的还不到故事的一半，是音乐提供了细节和理解的深度。"正是在音乐中，我们才能找到揭开和解读勃拉姆斯绝大多数艺术歌曲背后隐藏的神秘情感的钥匙。对格雷厄姆·约翰逊来说，这些歌曲描绘了"一个受伤的忍受着苦难的人，如奥登所说的，像一朵玫瑰。他的内心深处似乎有一些重大的，我们可能永远也无法弄清的秘密"。

正是这个谜，正是歌曲中这种持续不断的情感消化不良，使得勃拉姆斯在 20 世纪大部分时间里让很多人难以接受，使得佛朗索瓦丝·萨冈[1]追问："你喜欢勃拉姆斯吗？"也许现在看起来，勃拉姆斯不那么具有挑衅性和争议性了，但人们仍然存在一种挥之不去的、过于谨慎的怀疑，格雷厄姆·约翰逊敏锐地意识到了这一事实。

"整场演奏勃拉姆斯的作品是最不容易的。整场沃尔夫和整场舒伯特都是可能的，但整场勃拉姆斯会在人们心中留下

1 Françoise Sagan（1935—2004），法国天才女作家。小说《你喜欢勃拉姆斯吗》是她的著名作品之一，曾被改编为电影。

某种抑郁感。因为像所有伟大的作曲家一样，他把自己写进了自己的音乐，因为他是一个非常孤独、非常不快乐和抑郁的人，这样的音乐通过自身传达给观众，融进他们的血液中。我想说的是，他是我所知道的最有争议的艺术歌曲作曲家，从某种意义上说，热爱音乐的人非常喜欢这样的音乐，而那些不喜欢音乐的人自然会讨厌它。"

女高音芭芭拉·邦尼和凡·丹姆一样，发现自己正越来越远离歌剧，深信"艺术歌曲才是我的未来"。她耳目一新地以一种活跃姿态反对"传统的假设"，"即勃拉姆斯是阴郁的、'粗直浓密的'，因为他的所有作品都是降调"。令人惊讶的是，她甚至还认为勃拉姆斯充满了水果味。"每个作曲家各有味道，对我来说，勃拉姆斯就像香蕉奶昔：你用它款待自己，你知道它对你有好处，它味道很可口，而且管饱。"（相比之下，她说："莫扎特更像柠檬水：味道有点涩，清淡、爽口，有点让你觉得牙痒，让你微笑开胃的饮料。"）在我们谈话的前一天晚上，邦尼在公开场合演唱了勃拉姆斯的三首歌曲，这是她第一次演唱它们。她发现了"许多美妙的旋律"，以及诸多"色彩、光线、气氛和一种真正的、几乎是格里格式的抒情。他有一种非常亲切、自然，几乎是马勒式的表达方式，他的质朴、真

诚与莫扎特并无二致"。

她的狂热不能仅仅解释为新皈依者的热情。"《永恒的爱》我教过很多,也深入研究了一段时间,我发现其中有一种真正的甜美,而这恰好是一些人所否认的。每次我和学生一起上课,他们唱这首歌时都声嘶力竭,这让我回过头去听艾丽·阿梅林[1]的演唱,她唱得很美,从不夸张,也绝不歌剧化,完全自然。人们往往会忘记勃拉姆斯确实有非常甜蜜的一面。"

基于对艺术歌曲的持续调查研究,邦尼对勃拉姆斯有了很多期待。他不仅喜爱而且充分开发了女高音的声音。她承认,尽管大多数女高音歌曲的音域"很高,非常舒伯特风格,但依然难以置信地适合演唱"。基本上如此,但也有例外。"当你唱了一整晚的《情歌》(Liebesliede)和《新情歌》(NeueLiebeslieder),就像唱了《指环》[2]里的布伦希尔德那种戏剧女高音那样。它们非常难唱,尤其是女高音。你下面有三个人在争夺你的注意力,几乎在任何时候你都必须保持旋律。过一会儿,这就要了你的命!"

1 Elly Ameling(1933—),荷兰女高音歌唱家。

2 指瓦格纳的歌剧《尼伯龙根的指环》。

两部《情歌集》令人望而生畏的体量规模和曲目跨度——为女高音、女低音、男高音、男中音以及钢琴四手联弹而作的三十三首歌曲（Op.52和Op.65）——可能追求的是声乐套曲的性质，但它们不具有典型性，是天然形成而非刻意设计的，勃拉姆斯更倾心于私密的悲伤表达，而不是通过大型的声乐套曲公开展示悲伤。如果说是他自己的境遇导致了这种偏好，那么不愿意刻意陷入舒伯特的阴影也对他的这种倾向产生了影响。

"他可能觉得有了《美丽的磨坊女》和《冬之旅》，或许还有凡事皆可入套曲的舒曼——他写了《声乐套曲》《妇女的爱情与生活》《诗人之爱》——声乐套曲就已经走到头了，"格雷厄姆·约翰逊就勃拉姆斯没写套曲做出了解释，"在所有作曲家中，他是他那个时代最伟大的音乐学家，因此非常了解音乐史。他知道舒伯特的艺术歌曲，但从来不靠近他的地盘。有几次，他和舒伯特为相同的诗歌配了曲——《情人写信》（*Die Liebende schreibt*，Op.47，No.5）、《宫廷情歌》（*Minnelied*，Op.71，No.5），也许是因为舒伯特谱得没有那么好，所以他认为有话要说？舒伯特把《五月之夜》（*Die Mainacht*，Op.43，No.2）谱写得极其简单，并且采用的是分节歌形式，勃拉姆斯谱

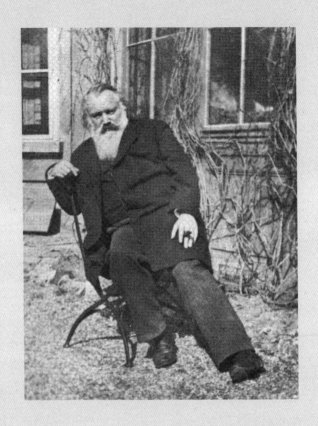

勃拉姆斯喜欢交际，身边吸引了许多朋友，但他有时会直言不讳到粗暴无礼的地步，晚年更是脾气暴躁。据说在维也纳的一次聚会上，勃拉姆斯离开时说："如果这里有人没有受到我的侮辱，我道歉。"

写得要开阔一些，但他从来没有染指任何一首他认为舒伯特已经配曲到位的诗歌。在这方面，他远没有沃尔夫大胆。"

勃拉姆斯选择艺术歌曲来告别作曲舞台，这一意义怎么强调也不为过。1894年，当他出版《49首德语民歌》（*49 Deutsche Volkslieder*）时，他提醒克拉拉注意，最后一首歌曲《月亮悄悄地升起》（*Verstohlengeht der Mond auf*）的主题也出现在他的《第一钢琴奏鸣曲》（Op.1）的慢乐章中，而这样的重复并不仅仅是巧合。"事实上，这样的设计是有所指的，"他在给克拉拉的一封信中写道，"意在代表一种衔尾蛇，象征性地表达故事已经结束，圆满完成。"应该说差不多了，但还没有完全完成。1896年5月7日，也就是勃拉姆斯六十三岁生日那天，他很谦虚地透露，"我写了几首小曲来自娱自乐"，随后便像变戏法的人从帽子里变出兔子一样，亮出了他十年磨一剑的首部原创艺术歌曲《四首严肃的歌曲》和他的倒数第二部作品。在格雷厄姆·约翰逊看来，这些作品模仿巴洛克风格的独唱康塔塔（Cantata），清晰地表达出"对生死本质的巨大哲学思考"。而在何塞·凡·丹姆看来，它们呈现的是一种引伸意义上的祈祷："勃拉姆斯不会把自己描述成一个虔诚的教徒，但他内心深处对上帝深信不疑，你可以从《四

首严肃的歌曲》中感受到这一点。当我唱这些歌的时候，我觉得我好像是一个在教堂里布道的传教士，我宣讲的道义不是来自上帝，而是来自人类内心深处。也许这就是一回事？也许这就是勃拉姆斯想让我们相信的？"

作为一位年轻的作曲家，德沃夏克曾受到勃拉姆斯的帮助和鼓励，他可能会觉得凡·丹姆的推论纯属猜测。"这样一个人，这样一个美好的灵魂，"他在1896年谈到勃拉姆斯时，非常绝望地说，"却什么都不相信，他怀疑一切。"

勃拉姆斯唯一可与《四首严肃的歌曲》相提并论的是《德语安魂曲》（ *Ein deutsches Requiem* ）。这部作品出版于1868年，创作前后历时十一年，它也采用了巴洛克式的设计，并融入了神圣与世俗的结合，这是勃拉姆斯所特有的；它崇尚爱，至少在他看来，要把爱提升为最高、最神圣的美德。

指挥理查德·希考克斯在Chandos录制过这部作品(1/1992)，他欣然同意《格罗夫音乐辞典》的断言，即《德语安魂曲》"不仅是勃拉姆斯最伟大的声乐作品，也是他作曲生涯的核心作品"。他认为："这是他灵魂和心灵的中心；这是

非常个人化、深刻感人的情节背景，充满了揪心的情感。要指挥一场伟大的《德语安魂曲》的演出，其中的艺术在于找到七个乐章之间的联系。我讨厌演出乐章间有巨大断层的音乐。我只允许合唱团坐下来一次，那是在第五乐章，当他们为女高音伴唱的时候。其余的时间我都让他们站着唱。最近我和布莱恩·特菲尔[1]跟克利夫兰交响乐团演了一场，结果合唱团的两名成员晕倒了。这对体能是相当大的考验！"

《德语安魂曲》对想象力也是一大考验。在何塞·凡·丹姆看来，"安魂曲是作曲家所创作的最谦卑、最重要的音乐类型"，这部作品的乐趣在于，它既不是一种讲坛布道式的、慷慨激昂、装腔作势的练习，也不是一种严峻的苦行僧式的惩罚，它传递的是关于希望和生命的信息。因此，勃拉姆斯将男中音、女高音独唱与合唱队并排是很有意义的。"对勃拉姆斯来说，合唱代表我们共同的、普世的体验，男中音代表个人的体验，女高音代表上天派来的天使。对我来说，这是一部真正的安魂曲，充满了诚实的精神。"让人惊讶的是萧伯纳对这部作品的强烈反感。"有些牺牲

1 Bryn Terfel（1965—），出生于英国威尔士的著名低男中音歌唱家，主唱歌剧和音乐会。

对于任何人而言都不该付出两次，"这是萧伯纳少数的萧式抖机灵和萧式智慧未能兼顾的时刻，因为他（接着）说，"其中之一就是聆听勃拉姆斯的安魂曲。"

理查德·希考克斯巧妙地着眼于这部作品的结构优势，以此来解释其经久不衰的魅力。"这是一部永恒的作品。它与亨德尔有很大关系——巴洛克风格十足，以及所有那些古老的赋格——但它也有一种非常现代的感觉。它的和声语言无疑是时代的产物，总体来看，具有强烈的浪漫主义色彩。勃拉姆斯的合唱音乐最令人难以置信的一点，也是它最特别的一点，就是和弦的间隔。想想第二乐章以八度音开始，但没有高音，你会通过突出的低音来感觉黑暗；或者在第五乐章，和弦间隔紧密，乐章变得透明，合唱部分的织体让人印象深刻。"

勃拉姆斯在安魂曲之前就已经把声乐和器乐结合在一起了——《圣母玛利亚》（*Ave Maria*，Op.12），《葬礼歌》（*Begräbnisgesang*，Op.13），以三个女声、管风琴、钢琴、弦乐组成的不太寻常的组合为十三首赞美诗配乐的Op.27，以及《神圣的歌曲》（*Geistliches Lied*，Op.30）都是在这之前完成的，但《德语安魂曲》是第一部将独唱、

合唱与管弦乐队结合在一起的作品。作品最终取得了与设想的一样的巨大成功，演出同样规模宏大。正如他所创作的其他艺术歌曲都无法与《四首严肃的歌曲》相比一样，《德语安魂曲》在勃拉姆斯的合唱作品中也是无与伦比的。尽管《命运之歌》（*Schicksalslied*）——被希考克斯称赞为"一部绝对的十分钟杰作"——有时被称为"小安魂曲"，它的降 E 大调是大型作品的核心构成要素，事实上，它更接近于之前的类似作品，如作为朱莉·舒曼结婚礼物的《女低音狂想曲》（*Alto Rhapsody*），和后来为歌德诗歌配曲的《命运女神之歌》（*Gesang der Parzen*）。希考克斯再次强调，这些作品都使用了相同的和弦间隔，他认为这是一些人否认勃拉姆斯具有超前音乐智慧的证据。"当男声合唱在最后一个 C 大调部分出现时，《女低音狂想曲》出现了那美妙而神奇的瞬间，独一无二的光芒射进了 Op.89！对我来说，织体是区分勃拉姆斯和他继续推进声乐创作的所在。"

值得一提的还有其他一些大型合唱作品，每一部都取得了不同程度的成功。有《胜利之歌》（*Triumphlied*，Op.59），是赞美英勇的威廉二世的沙文主义颂歌；有古典主义灵感的《悲歌》（*Nänie*，Op.82），是勃拉姆斯式

勃拉姆斯 1869 年创作的《女低音狂想曲》手稿，这是他送给舒曼的女儿朱莉的结婚礼物。

抒情的卓越典范——"即使美丽的人也会死亡。然而，成为朋友口中的挽歌是荣耀的"；还有《里纳尔多》(*Rinaldo*)，一部有缺陷的戏剧康塔塔，使用了与《女低音狂想曲》相同的配器，并首次使用了男声合唱，其中最需要关注的有三首。从中我们可以看出勃拉姆斯某些作品所遭遇乃至仍在遭遇的冷落，即使在进入 20 世纪的今天，所有这篇文章的受访者都承认情况可能已经发生变化，但事实上正如有人所说，勃拉姆斯的所有这些作品，以及还有相当多的作品"从未听过，从未被演奏过"。

此外，还有一个领域尚待考量，简言之，从 1859 年《圣母颂歌》(*Marienlieder*，Op.22) 到 1889 年《三首经文歌》(*Three Motets*，Op.110) 的三十年间，勃拉姆斯创作了十三首经文歌、四十六首无伴奏合唱曲和二十首卡农曲。说勃拉姆斯的声乐创作只是顺手为之，似乎不太可能，但在勃拉姆斯的作曲生涯里，经文歌为他所进行的无声革命提供了一个最激动人心的例子。马库斯·克里德（1996年他与里亚斯室内唱诗班 [1] 录制了经文歌 Op.29、Op.74、Op.109、Op.110——Harmonia Mundi 唱片，5/1996）

1 RIAS Chamber Choir，位于柏林的德国合唱团，成立于 1948 年。

认为，勃拉姆斯在经文歌中融合了巴洛克风格和 19 世纪的技巧，那种天衣无缝，是与他同时代的人都无法比拟的。"由于其对位性，宗教的经文歌比许多以民歌为基础的世俗经文歌在和声上更进步。由于严格的对位，他们允许完全独立的发展和方向出现。在后来的经文歌中，人们对他选择的文本有了更多的反应，而他在设定文本的方式上也有了更多的自由。《但我很悲惨》（*Ich aber bin elend*，Op.110，No.1）在音乐上比几年前更富有表现力：他在其中使用的差不多是单旋律圣歌，将齐奏和弦和几近吟唱的乐器结合起来；同时，在同一乐章中，他又使用了自由的赋格系统，这就清晰地表明他的音乐思维绝不是僵化的。"

理查德·希考克斯完全同意克里德的看法。"从被写出来的那一刻起，它们就影响了合唱的创作。从无伴奏的经文歌，你可以直接联结到勋伯格的《地上平安》（*Friede auf Erden*）。"那么，为什么这些歌曲现在比较受忽视呢？"有一种说法认为，一件事物之所以被忽视总是有原因的，但我不确定是否适用于勃拉姆斯的声乐作品，尤其是如果我们所熟悉的那些合唱作品已经能够证明他在声乐创作方面的水准的情况下。尽管我很喜欢舒伯特的弥撒曲（他显然是艺术歌曲大师），但我认为他为合唱创作的作品不如勃

拉姆斯的那样有力。我们已经有了美妙的交响曲和安魂曲专辑，但稀有曲目我们听到的还不够多。"

在勃拉姆斯逝世一百周年之际，这种怨论让人感到惭愧。然而问题在于，勃拉姆斯对此的满不在乎并不亚于我们对他的忽视，尤其是他对自身历史地位的漠不关心，他既拒绝让自己和自己的音乐屈从于同辈、先贤们的压力，也拒绝受制于那些来自他们的致敬或讽刺。勃拉姆斯既不高举火炬、自立一派，也没有想要寻找什么衣钵传人。"他的风格是如此个人化，"马库斯·克里德同意道，"以至于他既没有自动地以发展他所继承的东西作为前提，也没让后来的作曲家轻松地秉承他的遗志。"

从一个非常真实的意义上来说，19 世纪并没有在 1897 年勃拉姆斯绝笔时结束，而是结束于大约五十年前或更早，当他第一次拿起这支笔的那一刻。勃拉姆斯故意拒绝李斯特和瓦格纳反叛魏玛学派的询唤，并有意识地远离贝多芬和舒伯特的遗产，进入了一个很大程度上尚属未知的领域，在他生命的大部分时间里，他是这里唯一的居住者。但是，如果勃拉姆斯不属于他的时代，如果我们的时代也难以全盘接纳他的辉煌成就，那么未来对他来说意味着什么呢？

难道我们要在安东·鲁宾斯坦[1]那被广泛引用的直白的失败评语上再添一笔吗？——"（他的音乐）对沙龙来说不够轻松，对音乐厅来说不够热烈，对乡村生活来说不够粗野，对城市生活来说不够精致。"——对于后世来说，鲁宾斯坦对音乐家们的指责要么还不够狠辣，要么不可原谅地虚伪，难道不是吗？

最后一句话我们留给格雷厄姆·约翰逊。虽然他认识到，"勃拉姆斯时代精神中带有爱德华七世时期注定要消亡的东西"（无疑，作曲家本人也会无奈地同意这一论断），但他同样不余遗力地坚称："我们必须重新发现勃拉姆斯，让他不再束之高阁，值得庆幸的是我们不会受到他所经历过和遭受过的那些陈腐道德和臆断的威胁。年轻人摆脱了我们给勃拉姆斯加负的沉重遗产，他们会不由自主地再次爱上他的音乐。他们第一次听到这样的音乐，第一次听到勃拉姆斯是怎么描述自己的，而不是别人怎么描述他。这是应该采取的方式。也许事情就是这样？"

（本文刊登于 1997 年 9 月《留声机》杂志）

1 Anton Rubinstein（1829—1894），俄罗斯钢琴家、作曲家、指挥家。

◎ **专辑赏析** ——————— 文 / 理查德·奥斯本 Richard Osborne

勃拉姆斯《德语安魂曲》

女高音：多萝西娅·罗丝克曼（Dorothea Röschmann）

男中音：托马斯·奎斯霍夫（Thomas Quasthoff）

柏林广播合唱团；柏林爱乐乐团

指挥：西蒙·拉特尔爵士（Sir Simon Rattle）

你喜欢勃拉姆斯吗

拉特尔带来了他对勃拉姆斯独到的欣赏和热爱。

这是一场美妙的演出，作品中所流露出的抚慰的情绪、自由的流动和甜美的歌唱让人回味无穷。克伦佩勒或加德纳执棒的演出有很多值得称道之处，突出了勃拉姆斯对许茨、巴赫以及其他伟大的前古典德国新教作曲家的敬意。拉特尔的解读并没有掩盖这种情义，但更强调了这部作品在新日耳曼学派的根源——其中最重要的影响，来自勃拉姆斯爱戴且悼念的导师罗伯特·舒曼。

这不是一种试图召唤出古乐之声意义上的古乐演出。中提琴和分列大提琴的开场对话是纯粹柏林式的（尼基什和青年时期的卡拉扬都能听出这种声音）。柏林广播合唱团的演唱充满了敬畏和虔诚，温柔之声令人陶醉。我们所拥有的不是声音而是感觉和效果的可靠性。"你的居所何等可爱"（Wie lieblich sind deine Wohnungen），印象中我从未听过演唱得比这更快和更平静的第四乐章了。流畅的节奏营造出一种深深的安宁感，表明演绎者身上最受欢迎的品质，即掩饰艺术的艺术。

自始至终，拉特尔都在作品的情感本质和叙事力量之间取

《德语安魂曲》创作手稿，它被视为"勃拉姆斯最伟大的声乐作品"，是"他灵魂和心灵的中心"。

得了一种巧妙的平衡。男中音独唱的两个乐章节奏轻快，传达了这部作品的大部分教义。第二、第三和第六乐章大合唱的尾声也得到了很好的评价。加德纳的演出中，第三乐章尾声大型的双赋格曲，听起来像是在模仿巴赫；拉特尔和柏林爱乐的演绎，听来就完全是勃拉姆斯的风格。倒数第二乐章的大合唱结尾，正如勃拉姆斯所明确打算的那样，为歌词提供了表达的空间。

托马斯·奎斯霍夫似乎有点不在状态，难以与克伦佩勒的精彩录音中无与伦比的费舍尔—迪斯考[1]媲美；我也不太喜欢多萝西娅·罗丝克曼在"你的哀伤如何"（Ihr habt nun Traurigkeit）唱段中的尖利音色和紧张颤音。尽管如此，乐章还是如此令人信服地塑造出来，以至于在背景中也能听到它通过声音的风暴向我们"说话"。合唱团、独唱者和管弦乐队之间的内在平衡总体上都得到了好评：他们的演出将这首纪念性的散文诗与完全独特的敏锐和情感融合在一起，这是相当特别的。

[1] Dietrich Fischer-Dieskau（1925—2012），德国男中音歌唱家，艺术歌曲演唱大师。

努力驯服历史乐器

——罗杰·诺林顿谈勃拉姆斯

"努力驯服历史乐器，并将它们所独具的风格发挥出来，这不会让我们变得过时；相反，它可以让音乐焕然一新。它促使我们重新思考这些伟大的杰作，并让它们焕发出新的生机。"

文 / 罗杰·诺林顿 Roger Norrington

对谈者 ————————————————————————

罗杰·诺林顿（Roger Norrington，1934— ），英国指挥家

你喜欢勃拉姆斯吗

在这里，我们几乎就站在了古典音乐演奏实践史漫漫长征的尾端。在这三十年的时间里，我们从中世纪和文艺复兴，经历了早期和晚期巴洛克风格，再到古典主义和早期浪漫主义，这一历程缓慢而又坚定。现在，到了勃拉姆斯，我们正在检视并希望让我们外祖母那个时代的先贤的音乐重新焕发生机。这是一份值得藏入名山的事业吗？当时音乐生活的情况相比于现在真的如此不同吗？已经历经革变的乐器、演奏风格、技巧和音乐风格还值得我们关注和研究吗？

首先，我们谈论的时间是一百二十五年前。客观地说，是1870年前的一百二十五年，那时巴赫和亨德尔还活着。1876年以来的这段时间经历了一个漫长的过程，政治和文化激荡，尤其是帝国主义、法西斯主义和共产主义风起云涌。

其次，音乐上的推进远远超过人们的想象。勃拉姆斯去世后的近五十年里，各种乐器、管弦乐队的规模、音乐厅的座位容量、演奏的技术和风格都发生了重大变化。最早出现的留声机录音就源自这些变化发生后的几年里。在追溯历史时，我们只能希望从音乐史的变迁中得到有限的帮助。第三，正因为勃拉姆斯公开承认了自己作为最后一位伟大

的古典作曲家的历史地位，于是乎他成为学者们一再重新检视的重要研究对象。音乐史由一条线索清晰贯穿：从海顿和贝多芬，穿过舒伯特、门德尔松和舒曼，再到勃拉姆斯。当然，由于他生活在瓦格纳时代，他的一些音乐演出不可避免地受到与新学派相关的音乐风格所带来的巨大变化的影响。但这是历史的偶然，勃拉姆斯曾强烈反对李斯特和瓦格纳的"未来音乐"。也许在这段时间里，我们更容易将他与截然不同的瓦格纳传统区分开来，并重新指认他与生俱来的"古典浪漫主义"基因。

伦敦古乐演奏家乐团[1]和我本人对这一音乐史进程的看法，以及对历史关联性的严肃关注不谋而合，因为勃拉姆斯是第一位深入参与音乐学研究的伟大作曲家。他对音乐学的兴趣远远超过了舒曼、舒伯特、贝多芬、莫扎特和海顿。他或演奏、或编辑了包括巴赫、亨德尔、库普兰、许茨，甚至帕莱斯特里那[2]在内的很多音乐作品。他和我们一样，

1 伦敦古乐演奏家乐团（London Classical Players），由罗杰·诺林顿创立于1978年，致力于音乐作品的历史性的演绎（Historically Informed Performance，HIP）。

2 Giovanni Pierluigi da Palestrina（1525—1594），意大利文艺复兴时期作曲家，被广泛认为是文艺复兴时期最杰出的作曲家之一。

觉得他们的音乐和现世有着不可分割的联系。奇怪的是，我们比他或他同时代的人更习惯于聆听和演奏这样的音乐。但是相应地，我们可以在勃拉姆斯自己的音乐中体味到那些作品的回响和兴味，以及他是如何陶醉于那些他与往昔传统的勾连。

这使我们感动。因此，我们将从勃拉姆斯向一百年前的音乐致敬的《海顿主题变奏曲》开始，重新检视勃拉姆斯的音乐作品。作品开头就是对海顿（尽管事实上不是他的）木管作品埃斯特哈扎（Esterháza）手稿的完全转抄，在19世纪晚期相对简单的乐器上演奏，听到的是一种双重历史的战栗，一重来自19世纪70年代的勃拉姆斯，另一重则来自18世纪70年代的海顿。随着变奏曲的发展，"海顿"的角色当然减少了，"勃拉姆斯"的角色增加了。但是对之前主题的对位模仿一直伴随着我们直至结束，那是一种典型的勃拉姆斯式巴洛克节奏，即所谓赫米奥拉[1]节奏。最后的乐章甚至是帕萨卡利亚舞曲，我们再一次在没有颤音

1 赫米奥拉（Hemiola），古代音乐理论中用来称谓3:2比率的一个术语，在今天的节拍、节奏理论中，指在小节拍子不变的情况下，重音从譬如三拍出现一次变化到两拍出现一次的节奏现象。Hemiola是真正具有勃拉姆斯特点的节奏型。

的情况下，在羊肠弦上听到开场的声音，正如勃拉姆斯原本的意图，我们被带回到17世纪，那里充满了维奥尔琴和与之相似的模仿之音。

勃拉姆斯的《第一交响曲》不仅可以视作他战胜了内心那种被拿来与贝多芬比较的恐惧，而且也意味着他历经了十五年的挣扎，终于可以鼓起勇气向习惯于华丽、程式化、开放形式的公众展示一部古典主义的交响曲。这部作品的部分乐章一直处于未完成的状态，直到1862年才逐渐开始成型，那些未完成的乐章逐渐被完成，又经重写、修改，并恰好在瓦格纳拜罗伊特节日剧院开张的那个夏天举行了公演，这应该不是偶然或碰巧。如果勃拉姆斯想要用一个切实可行的"古典"替代品来为他对"未来音乐"的公开抗议背书，那么这部作品的演出就必须在那种新音乐开始之前就登上舞台。

勃拉姆斯于1876年完成的这部交响曲在当时不乏刻意的古典化，作品中没有任何新的"浪漫"乐器，如英国管、竖琴、打击乐器或多重木管乐器，相反它是一个标准的贝多芬或舒伯特式的管弦编制，仅仅加入了一支低音大管。然而，这是一部像《海顿主题变奏曲》一样有趣且富于戏

剧性的交响曲。第一乐章和最终乐章的爆发是如此地激情澎湃，以至于很难让人相信它们不是由深层次的个人激情所推动。究竟是怎样的痛苦被带进了野蛮的第一乐章或悲伤的慢乐章，是《马太受难曲》（勃拉姆斯两年前刚刚指挥过这部作品）的回响吗？在末乐章缓慢的引子以及充满凯旋意味的结尾中，作曲家又面对并克服了怎样的纠结？

勃拉姆斯的灵感不仅来源于舒曼的精神失常与死亡，也来自他对克拉拉·舒曼的热情，这并没有什么值得惊讶的，事实上英国学者迈克尔·穆斯格雷夫（Michael Musgrave）认为，有许多神秘的参考文献让这部作品看起来更像是"克拉拉"的交响曲和舒曼《第四交响曲》的缩小版。这部交响曲的一开头就包含了只有克拉拉才懂的舒曼密码，勃拉姆斯在末乐章中所写的圆号嘹响的乐调早在1868年就首次出现在了他给克拉拉的生日卡片上。与此同时，末乐章的众赞歌也与他的另一位密友相关，即小提琴家约瑟夫·约阿希姆。

即使作品已经上演过数次了，勃拉姆斯还是删减了慢乐章和谐谑曲以明显地增强乐章外在的戏剧特性。但是正如所有伟大的音乐作品——尤其是伟大的古典作品——一样，内容的旨趣与其形式密切相关。他具有非凡的能力，能将

基本材料进行各种变形拉伸，并且令人满意地结合在一起，这种能力与他同样出色的处理体量较长的音乐作品的能力相匹配。他可以将第二主题仅作为戏剧性冲突的插曲（第一乐章），甚至可以对第二主题（第四乐章）展开一定的发展。然而，该交响曲的两大妙手在于，那一段非常有名的在音乐高潮处圆号出人意料的再现，以及众赞歌主题在结尾高潮处充满凯旋意味的回归。勃拉姆斯谱写的作品无论在感官、智识还是戏剧层面上，同样令人愉悦。

在 19 世纪 70 年代的乐器上演奏如此美妙的音乐，寻觅一种与那个时代相通的演奏风格，无疑是一个真正的挑战。在过去的三年里，我和伦敦古乐演奏家乐团的乐手们通过对舒伯特、门德尔松和舒曼的详细研究，取得了不小的收获，我们已经做好充分的准备。那就来看看我们为这项任务所准备的工具以及演出的目标。

乐谱

勃拉姆斯花了很长时间才完成了交响曲乐谱的最终定本，不过一旦写定，印刷（由出版商 Simrock 完成）就相对简单了。勃拉姆斯自己检查了校样，但几乎所有的作曲家都难免忽视一些小细节，罗伯特·帕斯卡尔[1]教授工作的价值无与伦比，他向我们展示了手稿和印刷乐谱之间的差异，以及当代部分交响曲全集乐谱中可能出现的一些衍文。乐谱文本现在已经非常清晰了，比如勃拉姆斯的乐谱远比贝多芬、舒伯特或门德尔松的任何交响曲版本都要更加准确完备。

1 Robert Pascall（1944—2018），英国音乐学家，著名的勃拉姆斯研究学者。

管弦乐团

1870 年的弦乐器未必与今天的结构有什么不同。它们要么按照 19 世纪的规格制造，要么（如果它们更古老的话）经过了 20 世纪初期的重新改造。但那时的琴弦是用羊肠弦和羊肠缠绕弦串起来的，而且音高一般比今天要低，在 A=435 左右。同样，木管乐器也比古典时期有了很大的"改进"，但还没有今天的木管乐器那么复杂和强劲。毫无疑问，定音鼓是用皮革而不是塑料蒙制而成的，长号的口径也没有现代这么大。

勃拉姆斯对待圆号与小号的态度十分有趣。他公开表示，比起新式的全阀铜管系统，他更喜欢老式的手塞式圆号，而且他只写了非常有限的"古典"小号作品，就好像四十年来这类半音阶乐器还没有出现过。由于勃拉姆斯听到和指挥过的每个管弦乐队都使用了阀式圆号，所以我们也决定使用它们。尽管如此，由于早期阀式圆号在使用上是整体相当轻的乐器，与今天的重型分隔式铜管相比，声音明显不同。

从 1750 年到 1950 年的整个时期，管弦乐队布局将第一

小提琴和第二小提琴位列舞台两侧，在我们乐团，圆号和小号组也是两侧排布的。我们的低音提琴被分开在木管乐器的两侧，这是亨舍尔[1]通过其在波士顿文响乐团任指挥初期的乐团音响实验而向勃拉姆斯提出的建议。

这支管弦乐队的规模将使我们大多数人感到震惊。19世纪70年代，德国管弦乐队的规模一般比19世纪30年代门德尔松指挥的莱比锡格万特豪斯乐团大不了多少。八把、九把或十把第一小提琴仍然是传统，当然，它们深刻地影响着弦乐器、木管乐器和铜管乐器之间的平衡。的确，音乐节上有大型管弦乐队，就像海顿和贝多芬时代的慈善音乐会一样，但在那些场合，木管乐器通常会按比例增加一倍。维也纳爱乐乐团经常这样做，他们通常使用大型的弦乐机体（音调独特地高）。但是，对于管弦乐队的典型期望，如前六支演奏勃拉姆斯《第一交响曲》的管弦乐团，他们中的五支（卡尔斯鲁厄、曼海姆、慕尼黑、莱比锡和布雷斯劳）在大约三十六把弦乐（平均每个声部九把）、九支木管和九支铜管之间达到非常均等的平衡。

1 George Henschel（1850—1934），德裔英籍男中音歌唱家、钢琴家、指挥家、作曲家。

由弦乐、木管和铜管组成的三部分合奏是如此均衡，这在勃拉姆斯的作品中非常显著，让我们不由地想起加布里埃利[1]和许茨三合唱声部的经文歌，勃拉姆斯曾在维也纳学习和指挥过这些作品。当然，在讨论七十名现代演奏者"铺天盖地"的弦乐之声以及这声音对作品的音乐表现是如何绝对必要之前，我们还是有些许犹疑。例如，当约阿希姆首次在剑桥举办英国巡演时，他选择了比我们还要小的三十一把弦乐乐器的编制。所以在这个录音中，我们将给观众提供一个机会去体验那种平衡，这种平衡显然遵循着勃拉姆斯及其圈子的某种标准。

1 Giovanni Gabrieli（1557—1612），意大利作曲家、管风琴家，当时最具影响力的音乐家之一。

演奏技巧

令人惊喜的是，在我们对历史演奏进行探索的每一个阶段，都能找到如此多的当代例证。不可避免的是，弦乐演奏多年来已经定义了管弦乐队的风格，正如匡茨[1]告诉了我们关于亨德尔和巴赫的事，利奥波德·莫扎特[2]告诉了我们海顿和沃尔夫冈·莫扎特，斯波尔告诉了我们一个贝多芬，以及拜洛特[3]告诉了我们一个柏辽兹，伟大的约阿希姆则向我们提供了勃拉姆斯时代演奏的第一手例证。与勃拉姆斯一样，约阿希姆是舒曼的门生，也是一位极具古典主义倾向的演奏家。当然，他所留下的文献（1904年与他的学生莫泽尔合著的《小提琴演奏法》）并没有确切地告诉我们该如何演奏，但加上约阿希姆自己为数不多的几张唱片，确实给我们提供了很多深刻的见解，至少让我们对一个失落的传统有了更多的了解。

1 Johann Joachim Quantz（1697—1773），德国长笛演奏家、巴洛克音乐作曲家。

2 Leopold Mozart（1719—1787），德国作曲家、指挥家、音乐教师、小提琴家。

3 Pierre Baillot（1771—1842），法国小提琴家、作曲家。

令人惊讶的是，这一传统在被现代演绎风格打破之前竟然持续了这么长时间。因为约阿希姆对自维奥蒂[1]以来的小提琴宗师们的演绎特征都非常熟稔，而且自莫扎特时代以来，小提琴的演绎风格几乎没有什么变化。的确，与斯波尔或拜洛特当时的习惯相比，约阿希姆拥有更丰富的弓法，对跳弓演奏的准备也更为充分。但约阿希姆完全同意以下观点，即"帕格尼尼风格"的左手和右手技巧是对"真正古典风格"的曲解，是对"乐器本质的否定"；强调过分或过度地使用揉弦，甚至对滑音的误用，仅仅因为它是"在内心感觉失落时对自然表达的一种替代物"。

尽管管弦乐团对滑音和颤音的使用很可能比独奏者要少，但我们在约阿希姆建议的那些地方对这两种方式都有所使用，相应地，在慢乐章小提琴独奏处（带有双簧管和圆号）使用得更多。同样，在所有木管和铜管占据主导的部分，以及弦乐运弓演奏旋律主体的部分，我们将努力打磨我们的演奏技术，以使其符合今天听众的预期以及我们在演奏作品中的一些特定需求。

1 Giovanni Battista Viotti（1755—1824），意大利小提琴家、作曲家。他的作品强烈地影响着 19 世纪的小提琴演奏风格。

演奏风格

勃拉姆斯的另一位挚友乔治·亨舍尔（他是波士顿交响乐团和伦敦交响乐团的首任指挥）曾说，他年轻的时候，在那些器乐技巧大师们巡演的时代之前，根本没有所谓的"诠释"概念。一个人尽可能地把音乐演奏好，并没有什么其他经验可以与之相比。今天，当我们谈论演奏风格时，进入了一个高度主观的观点场域；事实上，如果演奏的个人风格不够突出，则会被听众所否定。然而我们觉得，创造力并不能消解掉作品表演者本身对他所能感知到的关于那个时代、那位作曲家和那部作品的贴切的音乐表达，这是演奏家的个性感受所无法完全摒弃的。在这一探索中，我们主要寻找的音乐讯息是关于作品的速度、乐句以及性格。

勃拉姆斯很少在他的作品中留下节拍速度，合理地说，他不希望他的作品总是以同样的速度演奏。但是，当整个传统都消失后，像"稍许持久一些"（un poco sostenuto）这样简单的词汇因其模糊性而变得诱人。在探寻勃拉姆斯可能认可的速度区间时，我们可以考察其少数现存的速度指示（《海顿主题变奏曲》和《第一交响曲》没有这类指示）和当代人的一些感知。举个例子，交响曲开头的 6／8 可

以与《安魂曲》早期版本中类似音乐的速度指示相比较，也可以与弗里茨·斯泰因巴赫详细的乐谱标记和来自麦宁根（Meiningen）的评论进行比较。斯泰因巴赫呼吁节奏"不要太慢"，但"两拍"和"六拍"都可以。冯·彪罗为交响曲速度的最后一次切换设计了明确的切换时机。他给《第一交响曲》设定的演出时间（顺便说一句，这是第一个乐章无反复版）非常短，只有三十七分钟，这不仅表明了冯·彪罗心中"轻快的快板"的样貌，而且也说明那时的演绎一定不会是徘徊往复的"古典式"慢乐章。

在乐章中切换调整节奏是 19 世纪演奏风格的一个常见且有完备文献支撑的演奏特征。瓦格纳因发展了这种演奏方式而获得了极大赞誉，但勃拉姆斯直截了当地对此予以了驳斥："节奏调整既非什么新鲜事，也需要谨慎对待。"勃拉姆斯的音乐在他有生之年既由像尼基什[1]这样的极端调整者指挥过，也被像魏因加特纳这样更古典的演奏者演绎过。当时他很可能对两者都表示满意。当然归根结底，这是个人品位和本能的问题，但勃拉姆斯的谨慎态度值得强调。无独有偶，约阿希姆在《小提琴演奏法》（*Violinschule*）

1 Arthur Nikisch（1855—1920），匈牙利指挥家，曾任莱比锡格万特豪斯管弦乐团和柏林爱乐乐团首席指挥。

里也留下了一句名言："虽然音乐必须是一种'活的精神'，但我们不必过于精确，速度调整应该微而又微，微到只有节拍器才能意识到这种变化。"我们可以在交响曲的谱面上看到这种态度。在第一乐章的结尾，勃拉姆斯改变了速度，从"持久一些"（poco sostenuto）变成了"小快板"（meno allegro），这是因为（正如他写给出版商的信中所说）人们认为结尾太慢了。同样，在最后的乐章中，他坚持不把"活泼地"（animato）和"广板"（largamente）的表情符号写进作品中，而只是在乐谱上用小字印刷体标注。速度的调整显然是复杂微妙的，绝非严苛不变。

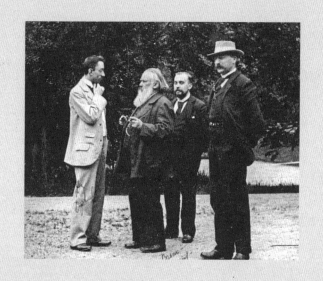

1896 年 5 月 20 日，克拉拉中风与世长辞。勃拉姆斯接到消息后立即赶往法兰克福，却在沮丧和慌乱中错过班车，以致搭错火车。他在路上来回奔波了两天终于赶到法兰克福时，葬礼刚刚结束。

就在克拉拉去世的十几天前，勃拉姆斯完成了他晚年最重要的艺术歌曲——声乐套曲《四首严肃的歌曲》，他在 5 月 7 日自己六十三岁生日那天淡淡地说，"我写了几首小曲来自娱自乐。"

总结

通往勃拉姆斯的音乐之路可以如是总结——

速度：宽广而直率。

速度变化：敏感但简单。

织体：清晰，适合复调创作。

平衡：恢复对木管的偏爱。

音乐表达：与"音色"同样重要，大量"歌唱性"的乐句，温暖、激情与闪耀。

勃拉姆斯的音乐可以以许多方式演奏。作为 19 世纪的作曲家，他并不是为某一特定的地点和场合而作曲，而是为伟大的全体日耳曼民族。演奏他的音乐不存在某种特定的方式，更不用说"正宗"的方式了。从历史细节来看，令人兴奋的不是"遵循作曲家指示"，而是让这些高度相关的历史信息与当前我们的音乐智慧和想象力相匹配。努力驯服历史乐器，并将它们所独具的风格发挥出来，这不会让我们变得过时；相反，它可以让音乐焕然一新。它促使我们重新思考这些伟大的杰作，并让它们焕发出新的生机。

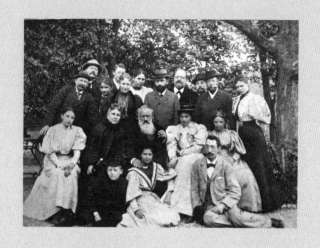

1896 年 5 月克拉拉的葬礼之后，勃拉姆斯与朋友在莱茵河畔进行了短暂旅行，这也是他最后一次在莱茵兰停留。

勃拉姆斯光辉的人生轨迹

1833 年	5 月 7 日，生于柏林。
1841 年	开始跟奥托·柯赛尔（Otto Cossel）上钢琴课。
1843 年	第一次作为钢琴演奏者出现。
1845 年	爱德华·马克森（Eduard Marxsen）接任他的钢琴教师。
1846 年	开始在汉堡码头的酒吧挣钱。
1846 年	首次举办钢琴独奏音乐会。
1851 年	创作《降 e 小调谐谑曲》。
1852 年	创作《升 f 小调钢琴奏鸣曲》。
1853 年	创作《C 大调钢琴奏鸣曲》(Op.1)。遇见约瑟夫·约阿希姆、李斯特、拉夫（Joachim Raff）、科尼利厄斯（Peter Cornelius）、希勒（Ferdinand Hiller）、莱因克（Carl Reinecke）；并在 9 月遇见罗伯特·舒曼和克拉拉·舒曼；后来又遇见了莫舍尔（Ignaz Moscheles）、大卫（Ferdinand David）、格林（Julius Otto Grimm）和柏辽兹。
1854 年	出版《升 f 小调钢琴奏鸣曲》和《f 小调钢琴奏鸣曲》。创作《舒曼变奏曲》和《叙事曲》（Op.10）。与克拉拉和罗伯特·舒曼一起旅行。
1856 年	迁至波恩，舒曼去世后返回杜塞尔多夫以安慰克拉拉，然后又去汉堡。

1857 年	被任命为德特莫尔德（Detmold）宫廷的音乐指挥与钢琴教师。
1858 年	创作《第一钢琴协奏曲》《圣母颂》《葬礼歌》，并将《九重奏》改编为《第一小夜曲》。
1859 年	《第一钢琴协奏曲》和《第一小夜曲》首演。创作《第二小夜曲》。
1860 年	创作《弦乐六重奏》（No.1）。
1861 年	创作《亨德尔变奏曲》和《钢琴四重奏》。
1862 年	创作《美丽的玛格洛娜》《弦乐五重奏》，并
1863 年	开始写《c 小调交响曲》。
1864 年	创作《里纳尔多》。被任命为维也纳合唱团指挥。指挥巴赫的《圣诞清唱剧》。
1865 年	开始着手创作《德语安魂曲》。《帕格尼尼变奏曲》首演。
1866 年	完成《德语安魂曲》创作。
1868 年	在不来梅举行《德语安魂曲》首演。
1869 年	创作《女低音狂想曲》和《情歌圆舞曲》。定居维也纳。
1870 年	出席瓦格纳的《莱茵的黄金》和《女武神》（慕尼黑）首演。
1873 年	创作《海顿主题变奏曲》。

1875 年	继续在海德堡和苏黎世附近创作《c 小调第一交响曲》。遇见德沃夏克。
1876 年	完成《第一交响曲》。11 月 4 日由奥托·德索夫（Otto Dessoff）指挥，在卡尔斯鲁厄举行了首演；勃拉姆斯在曼海姆和慕尼黑指挥了该作的演出。
1877 年	约阿希姆在剑桥指挥了《第一交响曲》。《第二交响曲》在维也纳首演，由汉斯·里希特（Hans Richter）指挥。
1878 年	开始着手创作《小提琴协奏曲》。
1879 年	《小提琴协奏曲》在莱比锡首演。创作《第一小提琴奏鸣曲》和《狂想曲》（Op.79）。
1880 年	与小约翰·施特劳斯相见。创作《悲剧序曲》和《学院节庆序曲》。
1881 年	《学院节庆序曲》在布雷斯劳首演。创作《第二钢琴协奏曲》，并在布达佩斯首演。
1882 年	在德国和荷兰巡回演出《第二钢琴协奏曲》。完成《第二钢琴三重奏》《第一弦乐五重奏》和《命运女神之歌》。
1883 年	完成《第三交响曲》，由里希特指挥在维也纳首演。
1884 年	开始在米尔茨楚施拉格创作《第四交响曲》。
1885 年	完成第四交响曲，在麦宁根指挥首演。

你喜欢勃拉姆斯吗

1886 年　创作《第二大提琴奏鸣曲》《第二小提琴奏鸣曲》和《第三钢琴三重奏》。

1887 年　创作《吉普赛歌曲集》和《二重协奏曲》，由约阿希姆和罗伯特·赫斯曼（Robert Hausmann）在科隆首演。

1888 年　会见格里格和柴可夫斯基。创作《第三小提琴奏鸣曲》。

1889 年　获得汉堡市自由公民荣誉，以及弗朗茨·约瑟夫皇帝颁发的利奥波德勋章。

1890 年　完成《第二弦乐五重奏》。

1891 年　受理查德·穆菲尔德灵感启发，创作《单簧管三重奏》和《单簧管五重奏》。

1892 年　开始写作《钢琴小品》（Op.116—119）。

1893 年　完成《钢琴小品》（Op.118—119）的作曲。

1894 年　创作《单簧管奏鸣曲》。拒绝汉堡爱乐乐团的指挥聘任。

1896 年　在柏林指挥由尤金·达尔贝特（Eugen d'Albert）演奏的他的两部钢琴协奏曲。克拉拉·舒曼逝世，时年七十六岁。健康状况不佳，在卡尔斯巴德矿泉疗养。返回维也纳。

1897 年　　最后一次公开露面，出席里希特指挥的他的《第四交响曲》。健康状况下降，于 4 月 3 日死于肝癌。4 月 6 日举行公开葬礼。

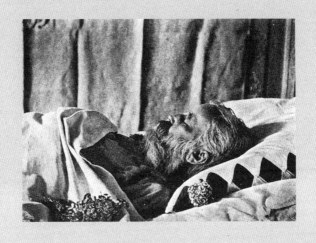

1897 年 4 月 3 日，勃拉姆斯与他的父亲一样，因肝癌在维也纳逝世，享年六十四岁。勃拉姆斯葬于维也纳中央公墓——这里安葬了莫扎特、海顿、贝多芬、舒伯特、施特劳斯父子等二十多位世界著名音乐家和作曲家。

就是这样喜欢勃拉姆斯

王锐

你喜欢勃拉姆斯吗？这是个很好的设问。奇怪的是，为何来自英文杂志《留声机》的三篇文章，都使用法文"Aimez-vous Brahms"（你喜欢勃拉姆斯吗）作为标题？这应该不是列夫·托尔斯泰时代的俄国将法文当作一种时尚炫酷吧。细细想来，有一部法国中篇小说与其同名，即法国天才女作家佛朗索瓦丝·萨冈（Françoise Sagan）的代表作《你喜欢勃拉姆斯吗》。

萨冈究竟是如何喜欢勃拉姆斯的？小说又讲了个什么样的故事？——三十九岁的女主人公爱上了年龄相仿的商人男子，但商人又常常与其他女人鬼混，使得两人貌合神离。此时，一位年仅二十五岁的年轻人狂热地爱上了她。年轻人给予她无微不至的关怀与照顾，投入的满腔热情真诚而实在，让女主人公孤寂且渴望得到慰籍的心灵有了些许满

足。但两人毕竟有着年龄差距，再加上社会舆论对这种不伦爱情的压力，女主人公最后痛苦地告别了年轻人，又回到了那位商人身边。

这样的故事情节，似乎与勃拉姆斯及其音乐并没有什么关联，唯一相关的情节是，在两人讨论去听音乐会的对话中出现了这样的设问："你喜欢勃拉姆斯吗？"大凡了解勃拉姆斯身世的人，立刻意会到，这不是在说勃拉姆斯与克拉拉吗？小说中男女年龄上的差距，不正是暗合了他俩相差十多岁的姐弟恋？克拉拉是当时颇具水准的女钢琴家，舒曼的妻子；勃拉姆斯自第一次见到她，便在余生的四十多年里为她魂牵梦绕，并终生不娶。当我们谈论勃拉姆斯的时候，不能仅仅谈他一个人的独奏，不可或缺的还要谈及他与克拉拉的二重奏。尽管这听起来或许有些恶俗，但谈论勃拉姆斯，无论如何少不了克拉拉。克拉拉是勃拉姆斯一生的大爱；同样，勃拉姆斯也可能是克拉拉在深爱的丈夫死后，她一生的大爱。所以，当你把一切拼凑在一起时，就会觉得这是一个非同寻常且不可理喻的爱情故事。

爱情故事永远是人们所津津乐道的。小说家拿一位作曲家来说事，证明了勃拉姆斯作为一个时代的超级明星，有其

非凡的影响力，不仅未曾随着时间推移而有所褪色，反而更加鲜艳夺目，让人刻骨铭心。小说的畅销，一方面反映了战后西方世界所经历与感受到的孤独，正需要这样的精神食粮来填补心灵的空虚；另一方面，勃拉姆斯的音乐正在经受着是否能被各个年龄段的欣赏者所接受的考验。小说的女主人公十七岁时，有人问她：你喜欢勃拉姆斯吗？她认为很可爱。等到她三十九岁时，爱她的年轻人又问了她同样的问题，她回答不知道。虽然小说中对这样的问题未置可否，但对于勃拉姆斯那让人听起来似乎艰深晦涩的音乐，不同年龄的听众有着不同的感触与不同的理解。这让我们看到了这样一个事实：古典音乐会因为一个人处于不同的年龄、不同的阅历、不同的情绪，其聆听的感悟不一样，喜欢程度自然也不一样。

如此跨越时空的爱恋，小说理所当然会被搬上银幕，引来更多的关注。"触电"后，电影片名被改成了 *Goodbye Again*（有译：何日君再来）。好莱坞担心原书名"你喜欢勃拉姆斯吗"会让美国观众感到困惑，故而最终选择了主题曲中的"Good bye"。尽管电影片名避免了观众或许因为对勃拉姆斯不了解而影响票房的可能，但电影配乐反复使用了勃拉姆斯的音乐，似乎在告诉人们：这就是勃拉姆

斯！一位伟大的作曲家——勃拉姆斯！

我在国外看到了这部拍摄于 1961 年的原版影片，不能不说，打动人心的不只是故事情节，更是音乐。选择勃拉姆斯的音乐作品作为配乐再贴切不过了，音乐几乎和情境一样优雅，令人心仪。影片中，勃拉姆斯《c 小调第一交响曲》第四乐章那充满愉悦与激动的高潮，让女人公的思绪从音乐会现场飞向了初遇恋人那心潮澎湃的场景，其蒙太奇乐画奇幻般融合，柔和纤细，妩媚深情，沁人心脾。最华彩处，莫过于《F 大调第三交响曲》第三乐章那浪漫深情般梦境的主旋律，多次出现在影片中，不仅诉说着剧情的缠绵悱恻，同样让人感受到挥之不去的凄美与伤感。此时，你无论如何都能感受到勃拉姆斯的心声："我最美好的旋律都来自克拉拉"，但"我不得不极力克制住自己那双悄悄伸出去渴望抱住她的手"……

作为横亘于古典和浪漫两个时代的音乐巨匠，勃拉姆斯的爱情故事并不浪漫，甚至可以说非常空洞。自给舒曼送葬后，他没有和任何人打一声招呼就不辞而别，而且后来尽量不与克拉拉见面，更是终身未婚。在分别的日子里，勃拉姆斯曾给克拉拉写过很多情书，狂热地倾诉爱恋之情，然而

这些情书一封都没有发出过。克拉拉去世后，勃拉姆斯意识到自己也将不久于人世，他焚烧了自己的许多手稿和信件，其中就包括他写给克拉拉的情书。

这段发乎情止乎礼的感情，却以另外一种形式延续着，那就是音乐。音乐让两人惺惺相惜。自舒曼去世到克拉拉去世的四十多年时间里，勃拉姆斯每创作一部新的作品，总是要把乐曲手稿寄给克拉拉。音乐需要知音，而身为钢琴家的克拉拉正是勃拉姆斯最真挚的知音。见面是尴尬的，语言是苍白的，只有诉诸音乐，才是真情实感，才能心灵相通。

勃拉姆斯一直纠结于传承贝多芬衣钵的《c 小调第一交响曲》，克拉拉早早就看到了第一乐章，也收到了终乐章主题，其中克拉拉还配上了一首德国民谣作为神秘的问候礼。当勃拉姆斯将该作公布后，克拉拉当天写信给他："我所有的心思都与你同在……"当勃拉姆斯亲手挽着克拉拉成为《德语安魂曲》演奏会的座上宾时，克拉拉在日记中写道，当时激动到失态的泪水夺眶而出。听完《女低音狂想曲》，克拉拉深受感动："好久没有受这样一种通过语言和音乐表达出的深沉痛苦所感动了……这首作品对我而言，无异

就是表达他内心的愤怒。"出席勃拉姆斯钢琴协奏曲的演奏会后，深受病痛折磨的克拉拉在信中写道："我享受着快乐，应该说是幸福的时光，这都要归功于你的协奏曲。"信尾署名"你的老克拉拉"。勃拉姆斯写下《A大调第二小夜曲》作为生日礼物寄给克拉拉，克拉拉听到这动人的乐章后，给勃拉姆斯写了一封回信："就像我正在看着一朵美丽花朵中的缕缕花蕊……"

克拉拉去世前十三天，仍不忘用颤巍之手为勃拉姆斯的生日写下了几句祝福之语。接到克拉拉病逝的消息，勃拉姆斯在非常恼怒又沮丧的情况下搭错了火车，奔波两天后赶到法兰克福，但葬礼正好结束。勃拉姆斯同样颤巍地拿出了《四首严肃的歌曲》的手稿，敬献墓前。《因为它走向人间》《我转身看见》《死亡是多么冷酷》和《我用人的语言和天使的语言》，这是勃拉姆斯耗费二十多年时间为克拉拉谱写的乐曲，而克拉拉再也听不见了，成为绝唱。

几乎每部勃拉姆斯的作品都有克拉拉评委般的背书与伴侣的影子，这无疑给聆听勃拉姆斯音乐的大众提供了有趣而想象的空间。尽管他没有一部歌剧留世，但四部著名的交响曲、出色的协奏曲、杰出的室内乐，以及鲜有人触碰却

极为辉煌鲜明的两百多首艺术歌曲等，足以让他登峰造极而光芒万丈。

从某种意义上说，不论是勃拉姆斯本人还是他的音乐，更像一部厚重的典籍，一部古老浪漫的协奏曲，一部受伤英雄的奋斗史，其中最强烈的意义就是他的人和他的灵魂，人们需要体会其情感历程，更需要经历他的创作旅程，深入进去，定然其乐无穷。

你喜欢勃拉姆斯吗？这已成为不是问题的问题。这种设问今后还会长期地继续下去。不管如何喜欢勃拉姆斯，他一直都如 Logo 一般存在着，也并不以他人的喜欢或不喜欢作为标准。勃拉姆斯的音乐，无论今天或者明天，都不会停止地在世界上某个音乐厅里演出。勃拉姆斯是不会过时的，只是进入了历史纷繁的背景，变成了一座起伏的群山，变成一个永恒的记忆。

Gramophone 50 Greatest Brahms Recordings

勃拉姆斯作品50张伟大录音

宋歆怡　译

勃拉姆斯作品入门推荐精选唱片，其中表演者 / 团体及指挥家包括尼尔森·弗莱雷（Nelson Freire）、里卡多·夏伊（Riccardo Chailly）、马林·阿尔索普（Marin Alsop）、格里戈里·索科洛夫（Grigory Sokolov）、阿特密斯四重奏（Artemis Quartet）、埃米尔·吉列尔斯（Emil Gilels）、朱莉娅·费舍尔（Julia Fischer）、伊扎克·帕尔曼（Itzhak Perlman）、伊丽莎白·舒瓦兹科芙（Elisabeth Schwarzkopf）等。

约翰内斯·勃拉姆斯的许多杰作都充满自信、热情洋溢，体现出极具歌唱性和旋律悠扬的特点，即使在其去世一百二十多年后，他的作品依然充满着无限魅力。

有很多出色的唱片极佳地诠释了勃拉姆斯的作品。由于唱片数量众多，本列表无法一一列出全部佳作，但是以下推荐的唱片将为您提供最佳的选择，让您开始或继续探索勃拉姆斯的音乐作品。该列表按音乐作品类别整理，从协奏曲和交响曲开始，然后是室内乐，器乐，最后以声乐作品结束。

《钢琴协奏曲》（No.1&2）

尼尔森·弗莱雷（Nelson Freire）
莱比锡布商大厦管弦乐团（Gewandhaus Orchestra, Leipzig）
里卡多·夏伊（Riccardo Chailly）
迪卡（Decca） 2005—2006 年现场录音

这是我们一直在期待的两首勃拉姆斯钢琴协奏曲专辑。尼尔森·弗莱雷和里卡多·夏伊的演绎成功地融合了现场表现力和洞察力，展现了力量、歌唱性以及辉煌的技巧，捕捉了作品微妙的细节，同时又清晰地体现了作品的整体性。《d小调第一钢琴协奏曲》的乐队开场合奏与索尼唱片出品的乔治·赛尔（George Szell）指挥克利夫兰交响乐团演绎的版本风格不同，后者的演绎具有标志性的激情四溢，而本唱片的演绎为作品开场增添了温暖的气息，传达了作品的线条感和厚重感，这是其他版本中难以体验的感受。定音鼓和铜管在两个协奏曲中都奏出坚定的强音，而在错综复杂的织体中又能与音乐的线条交融，展现出难得的清晰度和独特性。指挥夏伊的演绎用纯正的室内乐美学风格来演绎勃拉姆斯这两部耀眼、温暖的协奏曲，此前勃拉姆斯本作品的配器得到的评价并不高，而指挥夏伊则通过他的演绎为莱比锡布商大厦管弦乐团重新注入了活力，把乐团带向一个新的高度。

钢琴家尼尔森·弗莱雷与乐团相得益彰，弗莱雷在两首作品的独奏部分都体现出高超的掌控能力和深入的理解，他在勃拉姆斯《第一钢琴协奏曲》中挥洒出热情且有力的八度，在这首B小调作品的结尾展现出优雅、轻盈的风格，

你喜欢勃拉姆斯吗

同时在两首协奏曲慢板乐章的演绎中都堪称质朴归真、自然流露而无任何文过饰非。毫无疑问，现场热情的观众也为演奏中独奏钢琴家和指挥家之间的精妙合作增添了魅力。指挥家乔治·赛尔指挥克利夫兰交响乐团分别与钢琴家鲁道夫·塞尔金（Rudolf Serkin）及莱昂·弗莱舍（Leon Fleisher）合作演绎的版本，以及埃米尔·吉列尔斯与指挥家尤金·约胡姆（Eugen Jochum）演绎的版本都是他们那个时代的标杆演绎，这些精妙非常、技艺精湛、才华四溢的作品演绎都将为后世的音乐家提供宝贵的范本。

《钢琴协奏曲》（No.1&2）

《七首钢琴幻想曲》（Op.116）

埃米尔·吉列尔斯（Emil Gilels）

柏林爱乐管弦乐团（Berlin Philharmonic Orchestra）

尤金·约胡姆（Eugen Jochum）

环球音乐 DG（DG）　1972—1975 年录音

你喜欢勃拉姆斯吗

唱片附带的小册子引用了原版的《留声机》评论，大力赞扬吉列尔斯和约胡姆的富有歌唱性的演绎令人心驰神往，同时又体现了勃拉姆斯作品的英雄气概，在我所聆听过的所有勃拉姆斯钢琴协奏曲的唱片演绎抑或是现场演奏版本之中，此版本把独特、复杂的风格整合在一起，最为淋漓尽致地体现了勃拉姆斯的精神内核。约胡姆和柏林爱乐对作品的诠释堪称波澜不惊，而其他演绎者却在极力渲染作品的波澜壮阔（有些时候体现波澜壮阔的风格确实是勃拉姆斯的强项），但其他人体现的风格却很难展现其时代精神；其他演绎者在作品中也许进行了某些程度的深挖；诠释两首协奏曲的风格多种多样，特别是《第二钢琴协奏曲》，不同演奏者的版本具有丰富的多样性。吉列尔斯认为七首《钢琴幻想曲》是一个整体，是由几个乐章组成的中等篇幅音乐作品。

《钢琴协奏曲》（No.1&2）

《四首钢琴叙事曲》（Op.10）

《谐谑曲》（Op.4）

《八首钢琴小品》（Op.76）

斯蒂芬·科瓦切维奇（Stephen Kovacevich）

伦敦交响乐团（London Symphony Orchestra）

科林·戴维斯爵士（Sir Colin Davis）

牛顿经典（Newton Classics） 1979&1983 年录音

你喜欢勃拉姆斯吗

本唱片为再次出版，钢琴家斯蒂芬·科瓦切维奇的演绎证明他不愧为当代杰出的演奏家之一。他与科林·戴维斯演绎的勃拉姆斯钢琴协奏曲经受了时间的淬炼，跻身该作品最优秀的唱片演绎行列。在《第一钢琴协奏曲》中，其他版本的演绎往往血脉贲张，更具广度和宏大性。而科瓦切维奇却在慢板处闲适自得，就如落日余晖渐渐融入夜色，令人难以忘怀，而其在终曲中雷霆万钧的演奏展示了其标志性的通透性，令听者精神为之一振。

在《第二钢琴协奏曲》宏大而绵延的线条起伏中，此版本体现出一种浪漫的悸动，作品的演绎难度极大，该版本却展现出贯穿始终的激情和全情投入。正如爱德华·萨克维尔-韦斯特（Edward Sackville-West）所说，终曲在演奏者的诠释下体现出"一种汹涌的欢乐"气氛。在演绎勃拉姆斯更晚期的 Op.76 和四首《钢琴叙事曲》时，演奏者的风格更为柔和、婉转。但是《降 e 小调谐谑曲》激情的迸发的演绎堪称经典。该唱片具有极佳的音乐呈现和平衡感。

《第二钢琴协奏曲》

《八首钢琴小品》（Op.76）

尼古拉斯·安杰利驰（Nicholas Angelich）

法兰克福广播交响乐团（Frankfurt Radio Symphony Orchestra）

帕沃·雅尔维（Paavo Järvi）

维尔京经典（Virgin Classics）/ 埃拉托唱片（Erato）

你喜欢勃拉姆斯吗

虽然年轻的杰出钢琴家尼古拉斯·安杰利驰的演绎都极具个人风格，听者却不禁把安杰利驰和埃米尔·吉列尔斯早期作品中展现的光芒四射联系在一起。在勃拉姆斯《第二钢琴协奏曲》当中，安杰利驰和雅尔维的合作天衣无缝，而听者无须过于拘泥于细节。这种深厚的力量和触动心灵的演绎却并不张扬外露，而全力为作曲家勃拉姆斯的作品服务。安杰利驰的演奏展现出令人惊叹的丰富性和力度，然而他在行板的开篇部分却展现其巧思，由静谧逐渐转入辉煌。安杰利驰的演绎就如表面平静的外表下掩藏着即将爆发的无穷力量。其在 Op.76《钢琴小品》中的演奏同样引人入胜，精彩绝伦又不失平衡性。该版本为两部勃拉姆斯作品的最佳演绎之一。

《小提琴协奏曲》
《二重协奏曲》（Op.102）

朱莉娅·费舍尔（Julia Fischer）、丹尼尔·缪勒－修特（Daniel Müller-Schott）

荷兰爱乐管弦乐团（Netherlands Philharmonic Orchestra）

雅科夫·克雷兹伯格（Yakov Kreizberg）

五音公司（Pentatone）

你喜欢勃拉姆斯吗

在勃拉姆斯的这两部作品的演绎中，朱莉娅·费舍尔演绎的小提琴协奏曲及与年轻的大提琴家丹尼尔·缪勒－修特在《二重协奏曲》中的合作体现出强烈的共情。在小提琴协奏曲中，费舍尔在第一乐章中呈现了广阔的音乐风格，她延续了之前在柴可夫斯基小提琴协奏曲当中精彩的演绎风格，自由地变换节奏。二十三分钟的演奏其实还不足以全方位展示其能力，因为她使用的华彩比常用的约阿希姆更短（唱片小册子错把此华彩当作约阿希姆版本）。

其他演绎者的第一乐章往往更加紧绷和跳脱，但是费舍尔却在自然流露中展现了她宏大和灵活的速度掌控。她的演奏从不矫揉造作，而是自然天成，展现出绝妙的音色和活力。在弱奏（pianissimos）处呈现动人的精妙性。费舍尔的慢板乐章同样具有宽广的音乐线条，在终曲中她先是让节奏松弛下来，之后再呈现出激情四射的节奏迸发，充分体现了匈牙利舞蹈的独特风格。

《二重协奏曲》的演绎相比之下在张力上略逊一筹：丹尼尔·缪勒－修特显然扮演着非常关键的角色，大提琴在引入每个主题时都起到了主导作用，与小提琴演奏家合作时展现出温暖的光彩。在慢板乐章中费舍尔和缪勒－修特都

非常松弛，具有歌唱性，而在终曲中又焕发耀眼的能量。
在这两首作品的演绎中，本版本是备受推荐的极佳典范。

《小提琴协奏曲》及肖邦（Chopin）、迪尼库（Dinicu）、拉威尔（Ravel）和苏克（Suk）作品

吉妮特·内芙（Ginette Neveu）

英国爱乐乐团（Philharmonia）

埃塞·多布洛汶（Issay Dobrowen）

达顿（Dutton）

达顿在百代唱片的基础上对此绝佳的录音进行了处理，赋予其更为温暖的精彩呈现。内芙是一位杰出的小提琴家，她对这首小提琴协奏曲的掌控游刃有余。她的演奏技术令人惊艳，其演奏的精准性无疑证明了她是一位伟大的小提琴演奏家。

《二重协奏曲》（Op.102）

《单簧管五重奏》（Op.115）

赫诺·卡普松（Renaud Capuçon）、戈蒂耶·卡普松（Gautier Capuçon）、保罗·梅耶（Paul Meyer）、阿基·索里埃（Aki Saulière）、贝阿特丽斯·穆特莱特（Béatrice Muthelet）

古斯塔夫·马勒青年管弦乐团（Gustav Mahler Jugendorchester）

郑明勋（Myung-Whun Chung）

维尔京经典（Virgin Classics）/ 埃拉托唱片（Erato）

杰出的年轻音乐家卡普松兄弟总是能够推出精彩的专辑，在这首勃拉姆斯的最后一首管弦乐作品中，他们淋漓尽致地展现了他们在室内乐方面的魅力，大提琴家戈蒂耶·卡普松在激越的第一乐章起到引领作用，其演绎行云流水。

本版本演绎的另一突出特点是丰富的色彩感，独奏家和古斯塔夫·马勒青年管弦乐团都将这一点充分体现。乐团在指挥郑明勋的带领下全情投入地展现了这首最具交响性的协奏曲。奥伊斯特拉赫（Oistrakh）和富尼埃（Fournier）在同一作品的慢板乐章当中体现了无可抗拒的吸引力，完美融合了旋律优美的线条，又不过于做作，而卡普松兄弟的演绎同样杰出，终曲的演奏充满活力，仿佛民歌色彩的音乐线条起伏，在兄弟二人合奏的乐句中又展现出惊人的默契。

勃拉姆斯《单簧管五重奏》并不是一个经常与《二重协奏曲》搭配的曲目选择，该作品创作于 1891 年，是在《二重协奏曲》完成四年后写就。在《二重协奏曲》的行板当中所隐隐笼罩的秋日之感，在《单簧管五重奏》中体现地更为充分。保罗·梅耶的主奏非常精彩，为开篇乐章赋予了一种圆润的音乐质感，但又兼顾了作品当中更为激昂的乐句，

例如第三乐章当中的急板。四重奏对梅耶的演奏的每个细节都做出了精妙的呼应。即使是勃拉姆斯的多年拥趸也会在每次回味这张唱片时找到新的细节。

《二重协奏曲》

《D 大调第二交响曲》（Op.73）

戈登·尼科利奇（Gordan Nikolitch）、提姆·修（Tim Hugh）

伦敦交响乐团（London Symphony Orchestra）

伯纳德·海丁克（Bernard Haitink）

伦敦交响乐团现场（LSO Live）

你喜欢勃拉姆斯吗

伦敦交响乐团现场这样的厂牌演绎的作品能体现不同的关注点和全新的视角。伦敦交响乐团这样专注于录音室专辑的乐团邀请了自己乐团内的演奏家担任勃拉姆斯《二重协奏曲》的独奏部分，这样的安排相当少见。勃拉姆斯这首作品是为约阿希姆四重奏（Joachim Quartet）中的小提琴家约瑟夫·约阿希姆和大提琴家罗伯特·豪斯曼（Robert Hausmann）量身定制的。作品有室内乐的风格，但是也具有强烈的交响作品力量。海丁克的演绎精彩绝伦，给予独奏家极大的空间来展现作品内核的歌唱性。小提琴家戈登·尼科利奇的演奏音色甜美，而大提琴家提姆·修的音色更为坚实，在开篇的两个乐章递进过程中，仿佛如歌剧对话般的浪漫音乐线条逐渐展开，两位独奏家的演奏水乳交融、技艺精湛。而在终曲的呈现中，又体现出一种举重若轻和与甜美音色杂糅的激情。本录音版本展示出丰富的音乐表现，全面展现了勃拉姆斯作品的动人力量。

海丁克1990年与波士顿交响乐团合作演绎的勃拉姆斯《第二交响曲》由飞利浦（Philips）出品，当时的演绎带有一些地中海风格。在与伦敦交响乐团合作的新版演绎中，他展现一种壮阔、瑰丽的风格，演绎更带有欧洲色彩，演出风格厚重而干净明晰。

《交响曲》（No.1-4）

莱比锡布商大厦管弦乐团（Gewandhausorchester）

里卡多·夏伊（Riccardo Chailly）

迪卡（Decca）

你喜欢勃拉姆斯吗

夏伊 1988 年所演绎的勃拉姆斯作品并没有体现过多的意大利风格。相比之下，此版本展现出更多的意大利风情。他演绎的《海顿主题变奏曲》类似于托斯卡尼尼（Toscanini）的风格，结构紧凑，对变奏内部和变奏之间的节奏关系拿捏得当。在几部勃拉姆斯交响曲的演绎中，两人的风格却并不相似。托斯卡尼尼在晚年的演出中经常对音乐进行解构，个人风格过于强烈。而夏伊的方式则与克伦佩勒（Otto Klemperer）更为接近，轻快的速度、热烈的分句和木管声部交织在一起，把音乐按照作曲家原本的意图推进。

在四首交响曲的演绎中都贯穿着这种风格，魏因加特纳（Weingartner）在谈及勃拉姆斯《第一交响曲》时提到"就像狮子的爪子一样牢牢抓住"，而夏伊的演绎充分体现了这一点。但是，夏伊在呈现《第二交响曲》的第一乐章时使用了和克伦佩勒更为接近的方式，体现了一种紧张感。而研究勃拉姆斯的学者可能认为《第二交响曲》的田园风格更接近"狮子与羔羊"共处的情绪，而夏伊的演绎更适合具有悲剧气质的《第四交响曲》。然而不同的演绎方式往往殊途同归。在第一乐章的开始部分奏出的 D—升 C—D 动机，而在第一乐章结尾处的圆号解决了这一动机，我很少听到在这个部分如此充满痛苦挣扎的演奏。《第二交响

曲》的两个最末乐章的演绎并没引起争议。很难想象还有比这个版本更加优秀的演绎。在《第四交响曲》的诠释中，夏伊全面展示了乐章的紧迫情绪，而此前他与荷兰阿姆斯特丹皇家音乐厅管弦乐团合作的版本并没有体现这一情绪。开场并不宏大，而随着演奏逐渐演进，以宏伟辉煌的诠释结束。

威廉·富特文格勒（Wilhelm Furtwangler）提出，深邃的真理潜藏在过渡段落之中。这可能是事实，但是要像1971—1972年库尔特·桑德林爵士（Kurt Sanderling）与德累斯顿国家管弦乐团合作的勃拉姆斯交响曲那样指挥才可以体现这一点。壮阔的节奏和突然的生发并不是夏伊的演绎方式。但是他对《第三交响曲》的诠释，结构精准又突出戏剧性，深刻挖掘了作品的暗潮汹涌，充分体现了第二、三乐章如夜晚般神秘的气氛。

《交响曲》（No.1-4）

《海顿主题变奏曲》

《学院庆典序曲》

《悲剧序曲》

柏林爱乐管弦乐团（Berlin Philharmonic Orchestra）

尼古劳斯·哈农库特（Nikolaus Harnoncourt）

泰尔迪克（Teldec） 1996—1997年现场演奏录音

如果说担心尼古劳斯·哈农库特演绎的勃拉姆斯会是风格古怪、激进、粗糙的话，那这种担心完全是多余的。指挥家的演绎带来了一些新意（独特的演奏方式和清晰的对位结构），而柏林爱乐的弦乐带来一种柔滑、起伏的音乐线条。哈农库特大力渲染了铜管，特别是圆号。现场演奏录音品质卓越，大部分没有收录观众的咳嗽声。

《第一交响曲》开篇的行板谱面标记为"稍微有些连绵不断的"（Un poco sostenuto），开头音色颗粒略微柔软，但是第二十五小节铿锵有力的铜管演奏精彩绝伦，第一乐章的快板演绎充满力量、气势恢宏。慢乐章"绵延的行板"（Andante sostenuto）具有通透性，双簧管和单簧管仿佛在梦境中对话，弦乐间或呈现了颤音。哈农库特在第三乐章中展示了室内乐的特点，虽然他在复三段的演绎推向激烈的高潮，结尾部分的大提琴拨奏（pizzicatos）实际上是逐渐地加紧加快，逐渐塑造激昂的氛围，但并不是一蹴而就。《第二交响曲》的第一乐章相对克制。哈农库特选择呈现阴沉的呈示部和更加厚重的发展部。同时，慢板乐章充满流动性，伴以温柔的弦乐。第三乐章的复三段风格精致优美，结尾部分的诠释紧扣心弦、激荡起伏、浓墨重彩：完结部仿佛要冲出藩篱，听者为之一振。

　　　　　　你喜欢勃拉姆斯吗

初听《第三交响曲》的第一印象是力度有所下降，但是第一乐章的结尾处却强劲有力，听完后让人不禁认为之前的部分都是在积蓄力量。中间的乐章表现上佳，但是演奏的亮点却是在粗粝、挥洒自如的终曲乐句。

和《第三交响曲》一样，相比其他版本，《第四交响曲》的演绎的开篇导入并不算惊心动魄，但是作品发展部逐渐烘托，再现部开场小节中安静、柔美的弱奏仿佛屏住呼吸，而尾奏乐段具有一往无前的激情。慢乐章的演绎有些动人之处，谐谑曲乐段充满欢乐，而终曲部分则体现了巴洛克帕萨卡利亚舞曲风格。如果不想聆听程式化和一成不变的演绎，哈农库特的勃拉姆斯是一个绝佳的选择。

《交响曲》（No.1-4）

《悲剧序曲》

《海顿主题变奏曲》

英国爱乐乐团（Philharmonia Orchestra）

阿尔图罗·托斯卡尼尼（Arturo Toscanini）

Testament　1952 年现场演奏录音

11

　　　　　　　　　　　　你喜欢勃拉姆斯吗

本唱片的录音记录了两场传奇般的音乐会演出。1952年秋天，托斯卡尼尼执棒当时刚刚成立六年的英国爱乐乐团，英国爱乐虽然当时成立时间不长，但已经成为伦敦管弦乐团中的翘楚。这个堪称传奇的经典录音曾经有过盗版，但是由百代（EMI）制作、华尔特·李格（Walter Legge）监制的原版唱片却从未正式发行。Testament唱片此次重新制作此专辑非常出人意料。之前RCA发行的托斯卡尼尼晚年与国家广播公司交响乐团录制的唱片中，也包含了勃拉姆斯的四首交响曲，与本唱片的演出录制为同一年，但相比本唱片的版本，RCA的录音只能说并不尽善尽美，托斯卡尼尼一直被评为当时那一代音乐家中最伟大的指挥家，后世对此称号也有所争议。但是本唱片的发行也许能再度体现托斯卡尼尼的伟大指挥艺术。

在本唱片演出大概一个月之后他与国家广播公司交响乐团在纽约录制的唱片包含勃拉姆斯《第三交响曲》，但是风格完全不同。艾伦·桑德斯（Alan Sanders）在他的笔记中写道："节奏沉稳，完全没有展现与英国爱乐乐团合作演出时的歌唱性和表现力。"他的评价指出了两版录音的显著区别，实际不仅仅在《第三交响曲》的呈现上，而是所有四首交响曲的演绎都相差甚远。在纽约表演的录音，

音色宏大、深邃，体现出一种粗粝和坚硬，动态冲突被弱化了，最弱（pianissimos）的部分被完全剔除了（可能也有录音平衡性的原因），而与英国爱乐乐团合作的演出呈现了丰富的乐句和精妙的弹性速度，托斯卡尼尼经常对乐队提出要"歌唱！"，这一演出则充分体现了歌唱性。与大多数托斯卡尼尼的录音不同，本唱片弱奏部分的演奏极其动人。托斯卡尼尼一向喜欢给乐队提供明确指示，而国家广播公司交响乐团在与他合作时却似乎忘记了如何体现更加幽微的细节。相比之下，英国爱乐乐团的演出更具灵活性，这一点也体现在演奏速度上。在《第一交响曲》中，1951年国家广播公司交响乐团的演奏速度比英国爱乐乐团更快，与他们自己在1941年录制的同一曲目录音相比，速度也更快。在另外三部交响曲中，英国爱乐乐团要比国家广播公司交响乐团的速度快一些，特别是在《第三交响曲》中，行板的演绎要更加行云流水。

你喜欢勃拉姆斯吗

《交响曲》（No.1-4）

柏林爱乐管弦乐团（BPO）、维也纳爱乐乐团（VPO）

威廉·富特文格勒（Wilhelm Furtwangler）

百代（EMI）/ 华纳古典（Warner Classics）

这是一版杰出的演绎，特别是第三和第四交响曲的诠释尤为精彩。1948年面对柏林观众在演出《第四交响曲》时，富特文格勒仿佛在说："你们还不相信这个交响曲是一出惨绝人寰的悲剧？你们听！"从一开始的演绎就严肃非常：风格朴素、乐句宏大，在紧张中透出冷静的优雅，又有一丝悬而未决的焦虑躁动。结尾部分狂野、躁动，最后终结于黑暗中。慢乐章开头是描绘神秘的寂静，之后马上进入一种温暖的氛围，之后弦乐的加入塑造出超群的激烈感，预示着这一乐章是悲戚情绪的推进，极力挣扎而无法摆脱。而谐谑曲部分的演绎，虽然勃拉姆斯做出了诙谐的标记，但是听起来却更像冷酷的决心。即使乐章中有放松自如的部分，但是极快的速度一直在渲染难言的紧张感。终乐章充满绝望气息，弦乐再次展现了紧张的气氛，圣咏逐渐退去，激烈的斗争迫在眉睫，在极度绝望中完结。

《交响曲》（No.1-4）及序曲、合唱乐曲和《圣安东尼众赞歌主题变奏曲》

柏林爱乐管弦乐团（BPO）

克劳迪奥·阿巴多（Claudio Abbado）

环球音乐 DG（DG）

勃拉姆斯交响曲当代演绎的最佳版本之一，演奏风格现代、流畅。

你喜欢勃拉姆斯吗

《第一交响曲》

《葬礼合唱歌曲》（Op.13）

《命运之歌》（Op.54）

蒙特威尔第合唱团（Monteverdi Choir）、革命与浪漫乐团（Orchestre Révolutionnaire et Romantique）

约翰·埃利奥特·加德纳爵士（Sir John Eliot Gardiner）

Soli Deo Gloria　2007 年现场录音

14

Brahms Symphony 1
Gardiner

该唱片是一个唱片出版项目的一部分，目的是诠释勃拉姆斯的四首交响曲和《德语安魂曲》，需要按照时间先后顺序完整聆听本唱片，而不是只选取其中一部作品聆听。

约翰·埃利奥特·加德纳爵士（Sir John Eliot Gardiner）的演绎融入了许茨（Schütz）和加布里埃利（Gabrieli）作品的影响，同时还受到一些与勃拉姆斯同时代作曲家声乐作品的影响。门德尔松（Mendelssohn）就是其中一位杰出代表，他在勃拉姆斯出生三年之前创作了《我们在生命之中》（Mitten wir），勃拉姆斯创作的《葬礼合唱歌曲》（Begräbnisgesang，1858）承袭了门德尔松作品的一些特质，与合唱团、木管和定音鼓演绎的挽歌《德语安魂曲》的第二乐章呼应，受到荷尔德林（Hölderlin）启发创作的《命运之歌》（Song of Destiny，1868—1871）崇高而又充满不安，与《德语安魂曲》遥相呼应。

勃拉姆斯对于荷尔德林诗歌的配乐是具有争议的。荷尔德林开篇描绘天堂的静谧和人间的地狱，勃拉姆斯在尾声部分让乐队奏出忧伤美丽的 C 大调，再次描绘了天堂的愿景，而《命运之歌》和《第一交响曲》有某种联系。加德纳呈现了充满力量的两种诠释风格，从忧伤的 C 大调尾声到交

响曲 C 小调激昂的开头，给听众带来无与伦比的现场体验，带来两种风格的强烈对比。

演奏非常具有戏剧性、力量感，没有过多修饰。三个作品集聚的戏剧力量在《第一交响曲》第一乐章中迸发出来。克伦佩勒 1941 年在指挥这首交响曲的时候，一位乐手回忆说："他好像在驾驶一辆大型战车，淋漓尽致地演绎音乐。"在加德纳的诠释中也有这种势不可挡的风范。

巴黎瓦格朗音乐厅（Salle Wagram）具有沉静的声学效果，在此音乐厅中使用古乐让演出的规模更加宏大。然而，交响曲中间乐章的演奏有些粗糙。加德纳指挥的第三乐章没有遵循勃拉姆斯的谱面指示，既不是小快板也不具备庄严的风格，由泰拉克（Telarc）出品、查尔斯·马克拉斯爵士（Sir Charles Mackerras）与苏格兰室内乐团合作的版本在这个方面更为优秀。然而这样的比较也并不是特别重要。本唱片中强大有力的勃拉姆斯交响曲本身的诠释已经相当优秀。

《第一交响曲》

《海顿主题变奏曲》

《匈牙利舞曲》（No.14，费舍尔改编）

布达佩斯节日管弦乐团（Budapest Festival Orchestra）

伊万·费舍尔（Iván Fischer）

Channel Classics

15

　　　　　　　　　　　　　　　　你喜欢勃拉姆斯吗

在这张唱片中伊万·费舍尔编排了勃拉姆斯《d 小调匈牙利舞曲》中的弦乐部分，令人印象深刻。这是勃拉姆斯式的匈牙利风格，体现了在奥地利维也纳东边的匈牙利风情。

费舍尔和优秀的布达佩斯节日管弦乐团把这首《海顿主题变奏曲》看作对海顿的深情致敬，据说海顿曾住在维也纳的东边。演奏呈现细腻，风格鲜明，甚至有些吉普赛风情，在终曲部分，勃拉姆斯使用三角铁呈现出诙谐而又雄浑的色彩。录音效果也颇为优秀。

在交响曲的演绎方面，费舍尔对于勃拉姆斯这一作品的理解就好像莎士比亚作品中波洛尼厄斯的阐述风格，他形容这首交响曲是勃拉姆斯第一首"德国、匈牙利、吉普赛、瑞士、奥地利交响曲"。指挥家的演绎风格充满激情，令人精神为之一振，同时又清晰、流畅（带有一些弦乐滑音—— portamento）。

费舍尔体现了第一乐章快板的舞蹈元素，展现了作品朝气蓬勃的动机。第二乐章乐队的演奏精致细腻。第三乐章的速度和优雅体现了明确的匈牙利风格。在即将进入结尾处之前出现的拨弦过渡部分上下起伏，费舍尔的演绎不太理

想，但是之后又马上恢复了平衡与活力。交响曲的收尾部分尤为激情四射。

本版本的演绎比很多常见版本更加外放，而不那么沉重。秉承着这个风格，费舍尔也许想把外放和沉重混合在一起，第一乐章的抒情部分表现得更加壮阔，尾奏部分的二十个小节一直在逐渐消减力量，之后在第十五小节按照勃拉姆斯的标示出现了短暂的稍慢快板。富特文格勒也有类似的诠释，但是更为细致和自然。费舍尔在掌控起伏、细致乐段方面的能力还不能和富特文格勒比肩，还不能达到浑然天成的境界。但是与其拙劣地模仿别人，还不如坚持自己对勃拉姆斯的演绎，而演出的大部分时候费舍尔都体现了自己对勃拉姆斯的风格的理解。

《第三交响曲》

《海顿主题变奏曲》

伦敦爱乐乐团（London Philharmonic Orchestra）

马林·阿尔索普（Marin Alsop）

拿索斯（Naxos）

要找到最近发行的、价格适中、且演绎能和大师比肩的勃拉姆斯作品唱片是比较困难的。但是这张唱片恰好就符合以上要求。找到一个比较好的勃拉姆斯《第三交响曲》版本是比较困难的。费里克斯·魏因加特纳在 1938 年与伦敦爱乐乐团合作录制了《第三交响曲》，自此之后推出的能算得上优秀的版本不超过 10 个。

马林·阿尔索普的演绎很精妙：暗淡的色彩，具有歌唱性，绵延不断，却并不让人感觉困乏。优秀的节奏掌控，音乐表达准确，分句精妙。伦敦爱乐乐团极佳地诠释了一种暮色笼罩的氛围。曲目的呈现具有一种忧郁的气质，一种悲剧即将到来的伤感，甚至有些作曲家埃尔加的风格（众所周知，埃尔加对勃拉姆斯《第三交响曲》情有独钟）。

富特文格勒和桑德林的演绎音乐推进更为宏伟，对《海顿主题变奏曲》的演绎并不是很宏大，而本唱片当中从黑暗过渡到明亮的色彩呈现可圈可点。《海顿主题变奏曲》的演绎扎实、敏锐，之前很少有这样水准的演奏。木管的强音辉煌，长笛明亮，双簧管极具歌唱性，圆号在第二旋律中奏出"深入的 B 大调"。总之，此版本的演绎独具特色：圆号引领的第六变奏仿佛人们欢乐出游，第七变奏是轻快的嘉雅舞曲，而尾声则是名歌手一般的梦境。

《第四交响曲》

维也纳爱乐乐团（Vienna Philharmonic Orchestra）

卡洛斯·克莱伯（Carlos Kleiber）

DG 大禾花（DG The Originals）

17

克莱伯在维也纳的这场演出魅力非凡，现在听来也堪称经典。最开始他保持了平稳的速度。在第一乐章结尾，圆号演奏非常精彩，收尾扣人心弦，超越了很多其他版本。第二乐章的开头并不算讲究，但是维也纳爱乐的大提琴演奏家在演绎第二主题中柔美的弱音时非常出色。在谐谑曲部分，克莱伯强调了第一主题的两个重音，这种演绎给予作品一种张扬的音乐表现，是一种有趣的处理方式。毫无疑问，这是他处理得最好的一个乐章，从 4 分 48 秒开始，定音鼓非常清晰，之后用圆号烘托出强音。总体来说，克莱伯在《第四交响曲》中仿佛塑造了一个身穿闪光铠甲的骑士，大胆、英俊、外放、比较直接，但是可能有点肤浅（这种说法可能会引起争议）。

《第四交响曲》

《圣歌》（Op.30）

《德国节日纪念经文》（Op.109）

蒙特威尔第合唱团（Monteverdi Choir）、革命与浪漫乐团（Orchestra Révolutionnaire et Romantique）

约翰·埃利奥特·加德纳爵士（Sir John Eliot Gardiner）

Soli Deo Gloria　2008 年现场录音

18

如果说勃拉姆斯的《第四交响曲》达到了一种顶峰，其创作过程也是登峰造极的。而约翰·埃利奥特·加德纳精心选择的10首曲目也体现了这一创作过程。在罗马英雄科里奥兰（Coriolan）放弃之后，两位勃拉姆斯的前辈作曲家用音乐继续了这一故事的创作，勃拉姆斯从他们身上汲取了经验。勃拉姆斯1864年与维也纳歌手学院合唱团的演出曲目中，包括了乔万尼·加布里埃利的《圣哉和赞美诗》（Sanctus and Benedictus）以及许茨创作的作品，该作品了讲述索尔在去大马士革路上改信基督教的故事。加德纳研究了勃拉姆斯在这场演出中的乐谱手稿，上面有勃拉姆斯做出的清晰标记。蒙特威尔第合唱团完美地表达了勃拉姆斯的意图。

勃拉姆斯从巴赫的康塔塔当中获取灵感，交响曲的乐章中巧妙地编排了恰空。之后慢慢进入沉静的世界，勃拉姆斯创作的《圣歌》（Geistliches Lied），在第九首当中出现了双卡农，表现了接受了上帝之后的平静愿景。最后是阿卡贝拉作品《德国节日纪念经文》，表达了"节日和纪念风格"。这首作品在交响曲创作完成之后发表，但是创造性地体现了巴洛克风格，和勃拉姆斯的交响曲相得益彰。

加德纳呈现的交响曲呈示部风格活泼、声音干净，自然流畅同时具有灵活性，一般是在古乐演出中聆听到这样的风格。他很巧妙地使用了连奏，虽然谱面指示是维也纳风格的滑奏。

之后的部分有些脱节。这个乐章的结尾部分火爆异常，比富特文格勒的程度更甚，最后四十小节在疯狂加速中结束（作曲家并没有谱面指示）。但是发展部却草草带过，这一点非常奇怪，因为慢乐章的处理非常巧妙，古乐的使用呈现了一种仿佛叙事曲一般的古雅、明晰效果。

第三乐章戏谑的快板，写就的最后一个部分，并没有体现出这是勃拉姆斯写就的史诗般巨作。相比之下，终乐章完成得异常出色，加德纳和乐团以非常动人的终乐章演奏为整首交响曲和勃拉姆斯的交响曲系列画上了句号。

单从《第四交响曲》的演绎来说，确实有比此版本更优秀的演绎，但是本唱片中的演绎却非常深刻地挖掘了交响曲的精神内核，让我们沉浸在喜悦和赞叹中。

勃拉姆斯《第一小夜曲》

舒曼《大提琴协奏曲》

纳塔莉亚·古特曼（Natalia Gutman）

马勒室内乐团（Mahler Chamber Orchestra）

克劳迪奥·阿巴多（Claudio Abbado）

环球音乐 DG（DG） 2006 年现场录音

ROBERT SCHUMANN
CELLO CONCERTO, OP. 129

JOHANNES BRAHMS
SERENADE NO. 1

NATALIA GUTMAN
MAHLER CHAMBER ORCHESTRA
CLAUDIO ABBADO

你喜欢勃拉姆斯吗

这张专辑精妙绝伦，其中一个显著的特点是贯穿始终的音乐联系性，在舒曼《大提琴协奏曲》中，纳塔莉亚·古特曼和乐队水乳交融，阿巴多在呈现这两部作品时一直与乐队年轻的演奏家们紧密联系在一起。古特曼的演奏和阿巴多的指挥风格一样都具有交流和对话的风格，充满诚挚，她的音色温暖，运弓天衣无缝，安静的乐段呈现沁人心脾，同时她也具有非凡的技术能力。如果要体验绵长的音乐线条，可以聆听开篇的乐段或者是慢乐章的演绎，即使在相对慢的节奏中也可以感受到音乐的呼吸性。动人之处无以言表。终乐章的气氛是欢乐、亲切的。古特曼的音乐演绎线条清晰，独奏段落不会只是听起来"忙忙碌碌"。乐队在每一个小节都和指挥配合得严丝合缝、相得益彰。

舒曼的《大提琴协奏曲》是一部晚期作品，而勃拉姆斯的《第一小夜曲》创作时间相对较早。阿巴多的演绎类似于室内乐，体现出一些个人特色，而马勒室内乐团的演奏风格也非常优美。聆听开场中舒缓的演奏，阿巴多诠释第一乐章第二主题的方式尤为精彩——逐渐放慢速度，之后再次加速，展现了音乐的激情迸发。而捉摸不定的谐谑曲段落演绎颇见心思，这个乐章预示了之后更加游移不定的勃拉姆斯。而轻快的结尾处充满了自信，而又颇为精细。第二个

部分充满了诗意，体现了阿巴多的高超技艺，重点突出而不过于夸张，整张专辑能让人体会到杰出的音乐家们共同努力来达成一致的音乐目标。能聆听这样的演奏还有什么苛求吗？

《弦乐六重奏》（No.1&2）

拉斐尔六重奏（Raphael Ensemble）

亥伯龙唱片（Hyperion）

20

这两首弦乐六重奏作品是在《第一钢琴协奏曲》之后完成的，但相对来说还是勃拉姆斯的早期作品。两首六重奏作品织体丰富、情感热烈，具有悠扬的线条，令人印象深刻。《第一弦乐六重奏》是一部更加温暖、外放的作品，在第一乐章中体现了浑然天成的风格和灿烂的歌唱性，之后展现了急切、暗淡色调的复杂变奏，随后是生动活泼的谐谑曲，具有乡村舞蹈风格，最后以平静流畅的终乐章收尾。《第二弦乐六重奏》开篇展现了一个更为神秘的氛围，一半被阴影笼罩，偶尔有灿烂的阳光投射进来。而终乐章则解开了疑虑，以坚定的基调结尾。对两部作品的演绎风格多种多样，而拉斐尔六重奏则体现了自己的独特风格，既展现了音乐的丰富织体，又体现了清晰的线条，两部作品的色调都特点鲜明。录音清晰、深邃，同时体现了音乐的温暖和深度。作为拉斐尔六重奏的首张专辑，本唱片的演绎非常精彩。

《弦乐六重奏》（No.1&2）

小提琴 - 赫诺·卡普松〔Renaud Capuçon〕、小提琴 - 克里斯托福·孔茨〔Christoph Koncz〕、中提琴 - 杰拉德喀斯〔Gérard Caussé〕、中提琴 - 玛丽·齐尔曼〔Marie Chilemme〕、大提琴 - 戈蒂耶·卡普松〔Gautier Capuçon〕、大提琴 - 克莱门斯·哈根〔Clemens Hagen〕埃拉托唱片〔Erato〕

21

这张唱片演绎的勃拉姆斯《弦乐六重奏》非常优秀，已经有很长时间没听到这样优秀的演绎。这张专辑是2016年普罗旺斯艾克斯复活节现场演出的录音。卡普松兄弟和六重奏的其他成员可能是临时组合，但是他们的演奏配合滴水不漏，水准堪比常年共同演奏的六重奏团体。即使是在最为复杂的段落，六人的演奏都配合得严丝合缝，不仅在演奏中行云流水，在分句的处理上也同声和气。最精妙的一点是，演奏家们在音乐的紧迫和淡定之间找到一种完美的平衡——这正是勃拉姆斯音乐演绎的标志。

《b小调第一弦乐六重奏》的第一乐章演奏比较放松，但是蕴含着一种推动力，听者能够感觉到从一个乐句过渡到下一个乐句时演奏者展现出的无可阻挡的拉扯感。演奏也特色鲜明，比如在发展部的演绎，从大约7分30秒开始，音乐从自然的对话过渡到激情的争辩（8分20秒）。慢乐章的演绎坚定，在音乐的结构和节奏架构内突出了与巴洛克恰空的联系，极具表现力。也许对谐谑曲乐章的诠释可以再注入一些激情，毕竟作曲家的标示是"很快的快板"。但是终乐章的演奏充满欢乐和诗意，将之前感受到的疑虑一扫而空。

《单簧管五重奏》

单簧管 - 马丁·弗罗斯特（Martin Fröst）、小提琴 - 珍妮·杨森（Janine Jansen）、小提琴 - 鲍里斯·布罗夫岑（Boris Brovtsyn）、中提琴 - 马克西姆·里萨诺夫（Maxim Rysanov）、大提琴 - 托利弗·席尔登（Torleif Thedéen）、钢琴 - 罗兰·庞蒂宁（Roland Pöntinen）
BIS

22

对这部作品的解读众说纷纭。勃拉姆斯的传记作者佛罗伦萨·梅（Florence May）在 1905 年提及《单簧管五重奏》时说："作品中弥漫的温柔、充满爱意的遗憾，作曲家表达了夜晚将近的感叹。"而威廉·默多克（William Murdoch）在 1993 年的评价则持有不同意见："充满狂喜，人们会以为作曲家是一位充满欢乐的年轻人，其实作曲家已经是一个中年人。"早期对这部作品的演绎也风格迥异，查尔斯·德雷珀（Charles Draper）在 1928 年的录音更接近梅对这部作品的理解，而 1937 年雷金纳德·凯尔（Reginald Kell）的演奏、1941 年弗雷德里克·瑟斯顿（Frederick Thurston）的演奏、20 世纪 50 年代利奥波德·拉奇（Leopold Wlach）和阿尔弗雷德·博斯科夫斯基（Alfred Boskovsky）的演奏则符合默多克对这部作品的理解。马丁·弗罗斯特表现了温柔爱意，而并没有遗憾之感，诠释了韶华已过的感叹，但并没有忧伤的渴望，谐谑曲的诠释仿佛一个年轻人在热情如火地奔驰。五位独奏家的演绎融合了感官上的愉悦和紧绷的力量，体现了内部的平衡和对每个音乐细节的关注，共同呈现了一场极为卓越的演出和录音。

勃拉姆斯《f 小调钢琴五重奏》（Op.34）

舒曼《e 小调钢琴五重奏》（Op.44）

钢琴 - 利夫·奥韦·安兹涅斯（Leif Ove Andsnes）、阿特密斯四重奏

（Artemis Quartet）

维尔京经典（Virgin Classics）/ 埃拉托唱片（Erato）

利夫·奥韦·安兹涅斯具有一种不可思议的能力，他能够揭示音乐的真谛，而不需要使用过度花哨的技巧。在选择室内乐合作伙伴的时候，他也具有极佳的品味，在演绎舒曼和勃拉姆斯的两部钢琴五重奏时，他选择的合作伙伴就显示了这一点。

舒曼的《钢琴五重奏》是他最著名的室内乐作品，具有无尽的活力和优美的旋律。安兹涅斯和阿特密斯四重奏的演绎是让音符自己来诉说，而不过于流连细节。这种方式非常适合这部作品，不同乐器之间的绝佳平衡展示了作品动人心弦的织体。

勃拉姆斯的《钢琴五重奏》也是如此，安兹涅斯和阿特密斯四重奏在每个乐章的开头乐句都演奏得意蕴深刻，表达这部充满青春气息的作品时一直保持着喷薄的激情。这张专辑中的舒曼《钢琴五重奏》比勃拉姆斯《钢琴五重奏》的演绎要更加优秀，但是后者的演奏也具有相当高的水准。而前者的演绎显然可以跻身最佳版本。

勃拉姆斯《钢琴五重奏》（Op.34）

舒伯特《A 大调钢琴五重奏》（D667，《鳟鱼》）

钢琴 - 克利福德·柯曾爵士（Sir Clifford Curzon）、阿玛迪斯四重奏
（Amadeus Quartet）、低音提琴 - 詹姆斯·爱德华·梅雷特（James
Edward Merrett）

BBC 传奇录音（BBC Legends）　1971&1974 年现场录音

24

1971 年录制的舒曼《钢琴五重奏》录音比 1974 年录制的勃拉姆斯《钢琴五重奏》略微好一点，但是必须要亲自聆听勃拉姆斯《钢琴五重奏》的录音才能切身体会到其中的激情澎湃。可能其他人可以演绎得更为工整，但是本唱片中的演出是难得的自然天成、精彩纷呈。在第一乐章的开头几小节当中，克利福德·柯曾爵士展现了宏大的图景，在再现部的开头逐渐把气氛推向顶点。第二乐章中的情绪递进更加高昂。

五位演奏家通力合作呈现了一场精彩的演出，在终曲部分气氛达到顶点。观众爆发出热烈的掌声，恐怕观众在这次演出之后很难听到更加优秀的版本演绎。《鳟鱼五重奏》呈示部的再现比第一次更为激动人心，在发展部速度逐渐加快。在行板部分的弦乐进入稍稍慢了一点，但是谐谑曲展示了惊人的活力。洛维特（Lovett）在主题与变奏部分的表现尤为精彩。在适当的快板（Allegro giusto）的呈示部出现了提前响起的掌声，之后马上安静下来，演奏在欢乐的终曲之后完结。录音更加突出了弦乐的表现，这比让钢琴声把其他演奏者的音乐吞没要好。整场演出都非常精彩。

你喜欢勃拉姆斯吗

《钢琴五重奏》

钢琴－安德雷斯·斯泰尔（Andreas Staier）、莱比锡弦乐四重奏（Leipzig Quartet）

达布林豪斯与格林（Dabringhaus und Grimm）

这张专辑非同寻常。安德雷斯·斯泰尔选用的是 1901 年的施坦威 D 型钢琴，和这首《钢琴五重奏》的创作年代 1865 年并不能完全算同一年代，但是这架钢琴的声音比现代钢琴更轻，让我们更加贴近勃拉姆斯创作时代的钢琴声音。

在这张优秀的专辑中，我们没有听到现代音乐会大钢琴发出的那种压倒一切的共鸣；录音更加注重弦乐的演绎，让作品色彩更为丰富，显得不那么阴沉。第一乐章和谐谑曲最为引人注目，饱满、回响的齐奏与更加纤细悠长的音乐线条形成鲜明对比。莱比锡弦乐四重奏一直呈现出纯净的声音，没有使用过多的颤音，给人一种通透的体验。

其他演奏者如彼德·塞尔金（Peter Serkin）和瓜内里四重奏挖掘了这首《钢琴五重奏》的情歌内核，展现了深刻的感染力和突出的歌唱性。但是斯泰尔和莱比锡弦乐四重奏会使听者对这部作品有全新的理解。

《钢琴四重奏》（No.1-3）

三首《间奏曲》（Op.117）

钢琴 - 马克 — 安德鲁·哈梅林（Marc-André Hamelin）、利奥波德弦

乐三重奏（Leopold String Trio）

亥伯龙唱片（Hyperion）

26

BRAHMS *The Piano Quartets*
LEOPOLD STRING TRIO · MARC-ANDRÉ HAMELIN

hyperion

勃拉姆斯最优秀的室内乐作品是他的五重奏和六重奏，有些时候织体重叠在一起，就好像人穿了很多件外套。他的三首《钢琴四重奏》有些时候也呈现出这种情况，但是在这张专辑中作品的演绎却非常优秀，展现了轻快的节奏和极大的乐趣。

《第一钢琴四重奏》的开篇质朴，哈梅林的演奏线条优美、自然。利奥波德弦乐三重奏逐渐加入，他们的演奏充满着热忱。终曲激情四射，令人瞠目结舌。演奏另外一个突出的特点是绝对的精准性，让织体更加轻快，线条更加清晰。比如《第三钢琴四重奏》的谐谑曲部分，其他人的演绎可能听起来略为笨重，但是这版演绎没有这个问题，哈梅林在处理勃拉姆斯复杂的和弦时举重若轻，仿佛这些和弦弹起来和单音一样简单。

《第二钢琴四重奏》是一部史诗般的作品，更像一部交响曲而不是四重奏，对于演奏者和观众来说都是一个挑战。哈梅林和利奥波德弦乐三重奏深情地演绎了勃拉姆斯谱面上"些许柔板"（Poco adagio）的标示，在需要强调的部分又充满力量。他们的演奏始终体现出舞蹈性，让织体显得更加明亮。他们的演奏脱离了日耳曼式的演奏风格。之后哈梅林非常优雅地诠释了三首《间奏曲》。

《F 大调第一弦乐五重奏》（Op.88）

《G 大调第二弦乐五重奏》（Op.111）

纳什室内乐团（Nash Ensemble）

Onyx

勃拉姆斯在弦乐四重奏的基础上又加入了一把中提琴，增加了音乐的丰富性，突出了中频的音色。两首《弦乐五重奏》（1882 年和 1890 年完成）整体来说是充满阳光的，是勃拉姆斯在巴德伊舍（Bad Ischl）享受快乐时光期间创作的。《第一弦乐五重奏》在精简和宏大之间达成了一种平衡，在慢乐章和谐谑曲部分展现了核心变奏，在开场的不太快的快板（Allegro non troppo）当中使用了舒伯特式的演绎方式，略有秋意。而结尾部分的有力的快板（Allegro energico）则体现了贝多芬对位法的推进。勃拉姆斯把《第二弦乐五重奏》当作自己最后的作品，开篇风格在室内乐作品中相当突出，弦乐仿佛在热烈追赶着一扫而过的大提琴独奏。慢乐章和华尔兹风格的中间乐章是勃拉姆斯式的挽歌，而终曲则展现了勃拉姆斯对匈牙利吉普赛音乐的钟爱。

纳什室内乐团的表现完全不逊于伦敦其他的高水准室内乐团，精妙地演绎了这两部充满欢乐的动人作品。录音水准高超。

《弦乐四重奏》（No.1&3）

塔卡奇四重奏（Takács Quartet）

亥伯龙唱片（Hyperion）

28

在《第三弦乐四重奏》中，中提琴在第三乐章的急板（Agitato）中演奏出强音，杰拉尔丁·沃尔特（Geraldine Walther）音色坚定、自信，在这个部分作为唯一演奏的乐器，中提琴表现出色。因为塔卡奇四重奏倾向于淡化紧张的情绪，所以躁动感并没有贯穿全乐章，他在其他乐章的表现堪称优秀。四重奏的演奏家们紧密合作，在节奏上张弛一致，实现了力度的均匀匹配。例如在诠释开篇的活板（Vivace）的弱声（sotto voce）部分，在行板再现部分安静、优雅而柔和的（dolce e grazioso）处理，还有终曲中的降G第六变奏中的平静表达。在这个乐章当中沃尔特拿捏得当，但是在其他部分她有时候会失去重点。

在《第一弦乐四重奏》中并非如此。她在四重奏组合中的位置在其中得到了充分的保证。埃德温·埃文斯（Edwin Evans）认为这部作品"通常被认为体现了勃拉姆斯的朴素和禁欲主义"，而塔卡奇四重奏的演绎体现了这一点，没有加入太多色彩和风格。演奏家们极好地掌控了第一乐章，使用了一系列弹性速度，进一步磨砺了音乐表达，在最后一个乐章当中把六个主题糅合为一个整体，他们也充分体现了中间乐章的忧郁气氛，《第三弦乐四重奏》尤为突出。录音音色扎实，层次清晰。

你喜欢勃拉姆斯吗

《弦乐四重奏》（No.1&3）

阿特密斯四重奏（Artemis Quartet）

埃拉托唱片（Erato）

29

阿特密斯四重奏给我们展现了当代的勃拉姆斯音乐，从《第一弦乐四重奏》开篇的快速颤音到中提琴纯净的音色，十个小节之后进入了第二主题，能够感觉到他们受到了之前录制的巴托克（Bartók）、里盖蒂（Ligeti）和晚期贝多芬作品的影响。当进入第二主题的时候，第一小提琴在呈示部结尾演奏华彩时展现了广阔的自由，试探性进入发展部的时候表现出一种悬而未决，这是一种"自然"的表现手法，时不时在音乐中出现，因为勃拉姆斯并没有把这些标示写在谱面上，但是优秀的音乐家有自己的演绎方式。

阿特密斯四重奏拥有卓越的品位和感受力，如果我们能听到比肩这张专辑中《c 小调第一弦乐四重奏》的演奏就算非常幸运了，这首曲目的演绎体现了紧迫性和审慎性，作品风格变化多端，能感受到焦躁的递进、深刻的悲戚和狂喜。中间两个乐章我们能听到演奏家们的呼吸，动人的演奏让我们仿佛和演奏家置身同一个空间。

勃拉姆斯《大提琴奏鸣曲》（No.1&2）

德沃夏克《寂静的森林》（Op.68，No.5）&《回旋曲》
（Op.94）

苏克《第一叙事曲》（Op.3，No.1）&《小夜曲》（Op.3，
No.2）

大提琴 - 斯蒂文·伊瑟利斯（Steven Isserlis）、钢琴 - 斯蒂芬·霍夫
（Stephen Hough）

亥伯龙唱片（Hyperion）

30

1984 年斯蒂文·伊瑟利斯在亥伯龙唱片录制过的勃拉姆斯大提琴奏鸣曲唱片，与彼得·埃文斯（Peter Evans）合作，非常卓越；这一次他加入了一些重量级曲目——苏克的两部作品的演绎特别精彩。新唱片的录音效果更佳饱满，更具有现实感；斯蒂芬·霍夫之前演绎的一些勃拉姆斯的大部头钢琴作品充满力量，或许会让人觉得他盖过了大提琴的声音，但在这张专辑中他的处理很细腻，这种情况完全没有发生。

这张专辑的每首奏鸣曲时间都稍稍短一些，并不是由于速度变了，而是因为音乐的流动更加顺畅，不用过于费力。有些听众可能更为钟意埃文斯所展现出的音乐力度，但是新版本的音乐线条尤为动人，霍夫更为抽离的音乐诠释体现了生动的音乐形象，例如《第二奏鸣曲》当中具有阴暗色彩的热情的快板（Allegro passionato）和《第一奏鸣曲》中诠释的优雅、剔透的，近似小步舞曲的小快板（Allegretto quasi menuetto）。

只有在一个地方的处理，就是《第二奏鸣曲》的终曲部分，霍夫的流畅演奏反而造成了问题。在重复开场主题的时候他的推进方式背离了最一开始的阳光、满足的氛围。整体

　　　　　　　你喜欢勃拉姆斯吗

来说，唱片演绎是经过深思熟虑的，聆听者也会感到心满意足。伊瑟利斯和霍夫的组合非常优秀。

《大提琴奏鸣曲》（No.1&2）

大提琴 - 姆斯季斯拉夫·罗斯特罗波维奇（Mstislav Rostropovich）、
钢琴 - 鲁道夫·塞尔金（Rudolf Serkin）
环球音乐 DG（DG）

31

你喜欢勃拉姆斯吗

我们年轻一代的大提琴独奏家似乎更喜欢把精致的高音和中低音达成平衡，中低音强劲又专注，而不是宽广、宏大而富有回响。听者肯定知道罗斯特罗波维奇的独奏特点绝非如此：他的音乐特性灿烂辉煌，在这张大提琴奏鸣曲专辑中，他与鲁道夫·塞尔金的精彩合作强调了大提琴的音色，进一步加深了这种印象。相比之下，大提琴右后侧的钢琴在音色上更加低调，而不是像罗斯特罗波维奇那样演奏出丰富的流畅乐音，这当然并不意味着塞尔金无法准确演绎音乐，仅仅是因为麦克风的放置使罗斯特罗波维奇的音色占据了主导地位。热情而又成熟的勃拉姆斯音乐作品以其纯粹的影响力几乎淹没了听众。两位独奏家展现了高超的音乐诠释能力，完美地回应了彼此的演奏，每一个细节都在展示勃拉姆斯大胆的旋律线条，乐音从音响中腾飞而出，体现了充分的想象力，两首作品的音乐阐释都令人陶醉。

《小提琴奏鸣曲》（No.1-3）

小提琴 - 伊扎克·帕尔曼（Itzhak Perlman）、钢琴 - 弗拉基米尔·阿
什肯纳齐（Vladimir Ashkenazy）

百代（EMI）/ 华纳古典（Warner Classics）

32

你喜欢勃拉姆斯吗

勃拉姆斯的三首小提琴奏鸣曲代表了他最为快乐的抒情诗调，如果对此说法有疑问的话，建议一定要听听这张专辑中的演绎。在勃拉姆斯主要的管弦乐作品完成之后，他创作了这几部无忧无虑、充满灵感的作品，这张唱片将这种情绪丰富地展现出来，极具吸引力。演奏家的音乐充满确定性、自信满满，用丰富的乐音围绕着听众。帕尔曼的音色始终丰富、醇厚，在《第三奏鸣曲》第二乐章柔板的演绎中，他出色地体现了一种快乐、无忧无虑的情绪。然而，这种统一的丰富性和温暖感让人感觉这三首奏鸣曲颇为相似，特别是将三首奏鸣曲顺序演奏时，这种感受特别明显。也许应该如此。帕尔曼的演奏通常比较轻柔，但是为了某种效果他离收音话筒很近，虽然他的演奏很轻，可音乐实际的力度是很强的。钢琴家的演奏充满丰富的想象力，音色干净，两人配合呈现的音乐表达意蕴丰富，特别是在《第一奏鸣曲》"雨滴"终曲中音乐对比强烈的片段中的演奏，表现出一种匈牙利或者斯洛伐克风格的节奏特点，还有《第二奏鸣曲》第二乐章活泼乐段，最后一次重复拨弦的演绎都可圈可点。演奏独具特色，技艺高超。录音充满明亮的色彩，体现了钢琴音色的同时也充分展现了帕尔曼小提琴音色的温暖。

《小提琴奏鸣曲》（No.1-3）

小提琴 - 克里斯蒂安·特兹拉夫（Christian Tetzlaff）、钢琴 - 拉尔斯·沃格特（Lars Vogt）

Ondine

与他们的现场录音一样，特兹拉夫和沃格特都钟意流动性的节奏，但他们的演奏体现了更强的自然流露和灵活性，作品 Op.78 第一乐章的优美演绎体现了这一点。尽管标记为"勿太快的活板"（Vivace ma non troppo），但演奏家的开篇演奏较为平静；确实，几乎没有活板的感觉。之后，演奏家逐渐积蓄激情。流动的颤音汇集成轻柔的音流瀑布，在尾奏达到狂喜的巅峰。然而在中间部分表现起起伏伏，多样的暗潮汹涌被流畅、统一的整体所掩盖。在 2 分 58 秒处，小提琴与钢琴在探索前行，能感受到切分音的旋律和情歌强烈的钢琴伴奏。特兹拉夫和沃格特为这部交织的舞蹈赋予了温柔的亲密感，让人充满了期待。

《钢琴奏鸣曲》（No.1; No.2, Op.2）

《钢琴奏鸣曲》（No.3, Op.5）

《变奏曲》

《圆舞曲》（Op.39）

《两首狂想曲》（Op.79）

《降 e 小调谐谑曲》（Op.4）

《钢琴小品》（Op.76，Op.116，Op.117，Op.118，Op.119）

《匈牙利舞曲》

钢琴 - 朱利叶斯·卡钦（Julius Katchen）、钢琴 - 让－皮埃尔·马蒂
（Jean-Pierre Marty）
迪卡（Decca） 1962—1966 年录音

34

BRAHMS
**Works for
Solo Piano**
Klavierwerke
Œuvres pour piano solo

Julius Katchen

LONDON

美国钢琴家朱利叶斯·卡钦于 1950 年代初出名并于 1969 年去世，尽管人们普遍认为他是上一代钢琴家中的杰出人物，但要注意到他的职业生涯在四十二岁时就结束了。他录制的唱片使我们得以感受他的天赋和涉猎曲目的广度，而这张勃拉姆斯专辑有其独特之处。首先是对《帕格尼尼变奏曲》的演绎，这充分证明了他扎实的技术：他的演奏立刻让我们知道，颇具挑战性的六度音（第一册的第 1 和 2 号）对他毫无难度，在之后的变奏曲中作曲家标示了"轻

快地"（leggiero），他的演奏技艺高超、流畅。不过，在这张专辑中，听众会认为他更像一个钢琴技巧大师而不是一个诗人；他还有其他演奏录音可以更好地平衡这两种品质。节奏趋于快速，钢琴声音趋于具有硬朗的亮度。但是，他确实为专辑的其他三组变奏带来了较温和的音质，尤其是他更自由地使用了弹性速度，展现了音乐的细节，在《亨德尔变奏曲》当中的第十一至十二变奏演绎非常宁静。他三年前的录音听起来更加顺耳。这张专辑的录音有一些嘶嘶声，但瑕不掩瑜。

卡钦在四首《叙事曲》（Op.10）的演奏中体现了诗意。这些作品表达了作曲家在青春期的不断内省，而钢琴家在《第四叙事曲》当中对于稍快的行板的演绎更为轻快。Op.39 的十六首圆舞曲的风格清新而充满魅力，早期的《降 e 小调谐谑曲》展示了带着阴沉的活力。可能听众更希望听到《第一叙事曲》在第一乐章的反复，同时希望慢乐章的诠释可以更为内敛，以传达作曲家特有的沉思与自我交融。《f 小调第三奏鸣曲》的演绎在传达这种情绪方面已经非常接近。该曲的诠释风格宏大，体现了演奏者的巧思，又充满狮子般的霸气。这张 1966 年录制的专辑水准很高，是非常优秀的录音。

钢琴小品也完成得很好。卡钦在 Op.79 的两首狂想曲中收放自如，完美平衡了猛烈和抒情的特质。幻想曲 Op.116 录制得不甚理想（声音有些沉闷）。然而，演奏是精湛的，充分展现了悲剧性、暮光中的神秘感，以及暴风雨中感受到的紧张。唱片中的第六首《E 大调间奏曲》和《A 大调间奏曲》（Op.118，No.2）展现了金色的光芒。也许在 Op.76 的《b 小调随想曲》中可以找到更为性感的吉普赛风情，演奏风格非常吸引人，而 Op.119 的《C 大调间奏曲》令人愉悦，具有顽皮的风格，Op.117 开篇温柔的摇篮曲也让人沉醉。

在作曲家自己的钢琴独奏版本（非常困难）中，只有二十一首匈牙利舞曲中的前十首，剩下的十一首是为双钢琴而编写的，卡钦和让－皮埃尔·马蒂合作演绎了这几首双钢琴作品；演奏充满激情，非常精彩。总体而言，这套勃拉姆斯钢琴曲集是对卡钦的美好纪念，也是一张值得收藏的专辑。

《钢琴奏鸣曲》（No.3）

《十六首圆舞曲》（Op.39）

安蒂·西拉拉（Antti Siirala）

Ondine

35

　　　　　　　　　　你喜欢勃拉姆斯吗

安蒂·西拉拉经常参加各种钢琴大赛。他也在多个大赛中获奖，其中包括贝多芬钢琴大赛、伦敦钢琴大赛、都柏林钢琴大赛和利兹钢琴大赛（2003）。但是他绝不仅仅是一个比赛型钢琴家。这张专辑非常出色，钢琴音色饱满，体现出金子般的音质（录音效果卓越）。他能够掌控篇幅长的乐章和宏大的结构，同时又体现精细的音乐性。在聆听了《f 小调钢琴奏鸣曲》前两页谱面的演奏之后，让人想起了一些其他钢琴家的杰出演奏，比如卡钦（Katchen）、所罗门（Solomon），以及更早期的格兰杰（Grainger）和鲍尔（Bauer）。在强有力的第一乐章结束之后，进入了第二乐章绵长的暗夜倾诉。如果想体会西拉拉最具表现力的片段，可以从 9 分 02 秒聆听结尾部分的非常快的行板（andante molto），对于每个细节的表现都很细致，可以感同身受到音乐中流淌出的心痛的遗憾。在充满活力的谐谑曲段落和风格类似圣歌的三连音演绎方面，他也同样出色，最后以激情四射的终曲高潮结尾。

西拉拉演绎的 Op.39 圆舞曲充满了色彩和想象力。他对于所有的反复处理得很精妙，很优美地演绎了第十二首圆舞曲叹息中的下落。在著名的《降 A 大调圆舞曲》（第十五首）中，几乎所有的左手段落都是按照断奏处理的，这个

处理颇有些争议，因为作曲家只在最初的四个小节和结尾处的六个小节标注了断奏。当然这只是一个细节上的争议，除此之外的段落西拉拉都表现得非常优秀。

《两首狂想曲》（Op.79）

《三首间奏曲》（Op.117）

《六首钢琴小品》（Op.118）

《四首钢琴小品》（Op.119）

拉度·鲁普（Radu Lupu）

迪卡（Decca）

本专辑用七十一分钟演绎了勃拉姆斯最优秀的钢琴作品，钢琴家是当代最优秀的勃拉姆斯作品演奏者之一。最值得一提的是，在一些能体现勃拉姆斯精华特点的段落，钢琴家诠释出一种安静的狂喜。例如 Op.117，No.3 当中的最后一个段落，拉度·鲁普如梦游般推进，Op.118，No.2 当中主题的转位甚至比最原始的主题展现更为动人。Op.79 狂想曲的演绎比较平淡。迪卡的录音听起来更加强调低音，这是某些阿什肯纳齐（Ashkenazy）历史录音的特点，在狂想曲更加厚重的织体段落中，鲁普用八度甚至五度加重了低音，这个问题就更加突出。然而，这张专辑还是很好地演绎了勃拉姆斯的钢琴作品，不失为一张优秀的唱片。

《第三钢琴奏鸣曲》

《叙事曲》（Op.10）

格里戈里·索科洛夫（Grigory Sokolov）

Naive　1992—1993 年录音

37

格里戈里·索科洛夫在 1993 年现场演出的录音包含了勃拉姆斯的《叙事曲》(Op.10)和《第三钢琴奏鸣曲》(Op.5)。他着重强调的段落使得作品充满了力度和强大的力量，是非常难得一见的演绎。音乐线条刚劲，但也兼顾了细节的处理。

《亨德尔主题变奏曲和赋格曲》（Op.24）

《两首狂想曲》（Op.79）

《钢琴小品》（Op.118，Op.119）

默里·普莱亚（Murray Perahia）

索尼古典（Sony Classical）

38

默里·普莱亚上一次录制勃拉姆斯作品的专辑是二十年前了，但是长时间的等待是值得的。钢琴家用最简单的方式呈现了最高水准的音乐演绎。他用卓越敏感的音乐理解和高超的技术展现了勃拉姆斯音乐中的热情和犹疑。《亨德尔主题变奏曲》当中开篇咏叹调的演奏是经过深思熟虑的演绎，在演绎无拘无束（sciolto）的第十四变奏时，他展现了勃拉姆斯音乐的光彩夺目，同时保持了惊人的控制力。如果有人对勃拉姆斯的钢琴变奏曲不屑一顾的话，建议可以听听这张专辑的演绎。

普莱亚在演绎《两首狂想曲》（Op.79）以及 Op.118 和 Op.119 的大部分段落时，都体现了透明的音色和质感。在 Op.118 的最后一首间奏曲的开头，普莱亚的演奏呈现了极致的清晰度，甚至在标记为"弱"（piano）和"音调甚低"（sotto voce）的部分也体现了这种清晰度。他的演奏体现了丰富的细节以及无可挑剔的线条和驱动力，将这部史诗般的宏大作品浓缩于指尖（如果这种宏大与浓缩的矛盾表达可以和谐统一的话），表达了勃拉姆斯人生早期和晚期一直折磨他内心的孤寂感。

当然这些作品的演绎也有其他方式，但是李帕蒂（Lipatti）

之后的钢琴家又有谁能像普莱亚一样如此细腻地演绎每个和声和节奏？这张专辑的录音水准优秀，普莱亚在久病多年之后，以一张绝佳的专辑卷土重来。

瓦洛多斯演奏勃拉姆斯

阿卡迪·瓦洛多斯〔Arcadi Volodos〕
索尼古典〔Sony Classical〕

39

你喜欢勃拉姆斯吗

如果要用文字来解释瓦洛多斯为什么在这张专辑中如此神奇，怎么能做到如此精彩的演绎，恐怕洋洋洒洒四千字还不够，其实只需要知道四个字就够了："快去买它。"四年前他演奏的蒙波乌（Mompou）作品独奏音乐会（2013年8月）令人惊艳，之后很多钢琴家演奏了这位作曲家的作品，而他的这张独奏录音专辑也斩获各项大奖。勃拉姆斯的音乐风格和蒙波乌不同，但是瓦洛多斯每个音符、每个乐句的演奏都极令人信服。我唯一的遗憾是，他本来能演奏更多的勃拉姆斯作品——这张专辑中只有八首《钢琴小品》（Op.76）的前四首，虽然 Op.117 和 Op.118 是完整的。当然这只是个小小的遗憾。他在独奏音乐会中都演奏了这些作品，很显然，这些作品的每个乐句他都烂熟于心。无论他演奏什么，听众都认为这是这段音乐最佳的演绎方式，这也许就是伟大艺术家的魔力吧。

瓦洛多斯的钢琴演奏音色从一开始就和其他人完全不同，索尼的录音工程师非常优秀地捕捉了钢琴家的乐音，就仿佛在听他的现场音乐会。正如我们在 Op.76 开篇激动的第一首所听到的，完全没有僵硬的棱角，在各个声区都有无限丰富的色彩。勃拉姆斯钟爱的女低音和男高音声部的表现力展现得淋漓尽致，瓦洛多斯的音色精妙，没有游移不

定的感觉。在速度方面，不同演奏家的选择不同，瓦洛多斯能够给予音乐更多的空间来诉说。从 Op.76 风雨飘摇的第一首到风格迥异的第二首，让人忽然想起舒伯特最为愉悦的时光，最终在优美的演奏中结束。Op.76 的第三首在高音区体现出一种惊人的脆弱感，听起来很像八音盒中的音乐，而低音区又非常灿烂辉煌。瓦洛多斯在演奏 Op.76 的第四首的轻柔旋律时，每一次反复的质感都不同，每一次的反复都体现了钢琴家精心的巧思。

最后的钢琴作品

斯蒂芬·霍夫（Stephen Hough）

亥伯龙唱片（Hyperion）

40

霍夫对每一部钢琴作品的演绎都像在展示一出紧凑的戏剧，提供了多样的音色，突出了不同的重点。对于他来说，晚期勃拉姆斯显然不像莎士比亚戏剧《暴风雨》中的普洛斯彼罗（Prospero）那样脱去法衣，施展魔法，汇成一出人物、独白众多的戏剧，当然也不仅仅是他"悲痛的摇篮曲"。众多现代钢琴家在演绎 Op.117 这部《间奏曲》时展现出自我陶醉的多愁善感，我在想，如果勃拉姆斯听过他们的演奏的话，那他可能会后悔自己曾说 Op.117 是他"悲痛的摇篮曲"（如果这话真是他说的）。霍夫在演绎第一首和第三首间奏曲时，注意到作曲家对于行板分别有"中速的"（moderato）和"稍快的"（con moto）的标记，而这往往被其他演奏家忽略。一些钢琴家的传统演奏版本都各有短板，比如说普洛怀特（Plowright）的演奏过于单调，而奥尔森（Ohlsson）则过于平淡和不够立体，甚至瓦洛多斯的演奏也不甚理想。霍夫的诠释卓尔不群，令人耳目一新，比其他人更接近肯普夫（Kempff）1963 年演出的速度。听过霍夫的演奏之后，你就不想再去听之前不甚理想的版本。

比如，Op.118 的最后一首间奏曲，与之前一首《F 大调浪漫曲》的风格完全不同，以孤独的姿态开篇，之后进入爆

发的悲剧性，最后以震天撼地的对抗达到高潮。我曾听过我的老师弹奏这首作品，这是她去世之前我最后一次聆听她的演奏。我曾经多次在听到这首作品的演绎时流下热泪。但是对我来说，霍夫所体现出的深刻性堪称第一。他的主要过人之处是面对复杂段落时展现出的自然、高洁和质朴的气质。和霍夫相比，瓦洛多斯虽然在钢琴技巧上和霍夫不相上下，但是他的演绎显得过于戏剧化，有些距离感。霍夫演奏的勃拉姆斯让你感觉似乎就坐在钢琴家旁边，被音乐迅速代入情境；瓦洛多斯则像在盛大舞台上演奏，而你只能远观。

钢琴独奏作品，第三卷

乔纳森·普洛怀特（Jonathan Plowright）
BIS

41

你喜欢勃拉姆斯吗

普洛怀特的演绎非常突出的一点是很具有新鲜感，就好像一个已经完全成熟的音乐家第一次演绎这些曲目，没有受到任何传统演绎方式的限制。效果往往出人意料，但是音乐的诠释非常精彩，具有说服力。

《b 小调随想曲》（Op.76，No.2）并不急躁，而是比较谨慎的，就好像在低语中倾诉一出戏。而充满活力的《升 c 小调随想曲》（No.5）充满着炫耀般的交叉节奏和激情四射的乐段，是浓缩的史诗。钢琴家将《C 大调随想曲》（No.8）当中变幻莫测的情绪变化诠释得细致入微，确是不可多得的绝佳演绎。

尼尔森·弗莱雷：勃拉姆斯

尼尔森·弗莱雷（Nelson Freire）

迪卡（Decca）

42

你喜欢勃拉姆斯吗

这张唱片有很多亮点——Op.118 第二首的中段充满懊悔的双声部对话，第三首结尾部分安静的结束。弗莱雷和瓦洛多斯对于 Op.118 的演绎方式不同，但是同样很精彩。虽然这张专辑包括了勃拉姆斯最后的钢琴作品 Op.119，但是我希望这并不是弗莱雷最后一张勃拉姆斯音乐作品专辑。这部作品的演绎表现出一种无法言喻的美丽，而没有一丝矫揉造作。Op.119 的第一首就把听众牢牢吸引，以一种完全自然的方式展示在听众面前，在自然中流淌着音乐线条，而第三首特别生动、跳脱。在诠释第四首时，弗莱雷展现了他的力量和激情，音乐的色彩甚至有交响乐的辉煌感，曲目内部充满着舒适安详的气息，之后迅速消退。返场加演的曲目是《圆舞曲》（Op.39，No.15），钢琴家的演奏淡定自若。溢美之词不必赘述，快去买这张专辑吧，最好是把它和瓦洛多斯的专辑放在一起。

《德语安魂曲》

女高音 - 伊莉莎白·舒瓦兹科芙（Elisabeth Schwarzkopf）、男中音 -
费舍尔 — 迪斯考（Dietrich Fischer-Dieskau）
英国爱乐乐团及合唱团（Philharmonia Chorus and Orchestra）
奥托·克伦佩勒（Otto Klemperer）
百代唱片（EMI）/ 华纳古典（Warner Classics） 1961 年录音

勃拉姆斯的《德语安魂曲》是一部汇聚了作曲家精神力量的作品，让人吃惊的是，勃拉姆斯刚刚三十岁出头就能创作出这样的作品。克伦佩勒对这部庞大作品的诠释一直闻名遐迩，线条粗粝，但是有时候却出人意料地迅捷，带有势不可挡的力量。英国爱乐乐团及合唱团表现出色，两位演唱家也非常优秀，舒瓦兹科芙用无尽的纯净音色为人们带来心灵的慰藉，而费舍尔－迪斯考的独唱段落也无与伦比，深刻挖掘了作品的情感、神学和音乐内涵。数字技术还没有完全去除磁带的噪音，但是这张专辑的录音工程师在处理母带时，磁带噪音并不是大问题。这张专辑为作品提供了一种非常独特的诠释。

《德语安魂曲》

女高音 - 吉妮·库尔曼（Genia Kühmeier）、男中音 - 托马斯·汉普森
（Thomas Hampson）

阿诺尔德·勋伯格合唱团（Arnold Schoenberg Choir）、维也纳爱乐
乐团（Vienna Philharmonic Orchestra）

尼古劳斯·哈农库特（Nikolaus Harnoncourt）

RCA 红印鉴（RCA Red Seal） 2007 年现场录音

44

你喜欢勃拉姆斯吗

尼古劳斯·哈农库特与维也纳爱乐乐团合作录制的《德语安魂曲》体现了极高的水准，音乐结构精巧（特别是木管声部十分出色），整个乐团全身心投入。结尾处的唱词"在主的恩泽中死亡的人有福了"（Selig sind die Toten）展现了温暖而丰富的织体，内部蕴含的节奏非常清晰，阴沉的唱段"因为凡有血气的尽都如草"（Denn alles Fleisch）逐渐烘托气氛，而对比强烈的"所以要有耐心"（So seid nun geduldig）唱段则呈现了最为精妙的处理。

《德语安魂曲》

女高音 - 多萝西娅·罗施曼（Dorothea Röschmann）、男中音 - 托马斯·夸斯托夫（Thomas Quasthoff）

柏林广播合唱团（Berlin Radio Chorus）、柏林爱乐管弦乐团（Berlin Philharmonic Orchestra）

西蒙·拉特尔爵士（Sir Simon Rattle）

百代唱片（EMI）/ 华纳古典（Warner Classics）

45

这张专辑的演出很精彩，体现了作品慰藉人心的作用，自然流畅，歌唱家的演唱也悦耳动听。拉特尔的演绎显示出勃拉姆斯受到前辈作曲家的影响，比如许茨和巴赫，以及其他古典时期之前的德国新教作曲家，但是他强调了作品中体现的新德意志学派，对勃拉姆斯影响最大的还是他非常尊敬的导师罗伯特·舒曼，舒曼去世后勃拉姆斯经常缅怀他。

这不是仅仅创造一时声音效果的演出。开场中提琴和大提琴的对话具有浓厚的柏林风格（尼基什肯定能辨认出这种声音，年轻时的卡拉扬也可以）。歌唱充满敬畏和虔诚，柏林广播合唱团演唱的极弱音美妙非常。我们聆听到的不是声音上的真实，而是情感和效果的真实。第四乐章"你的居所何等可爱"（Wie lieblich sind deine Wohnungen）速度较快，但又能慰藉人心，很难找到在这方面匹敌本唱片的版本。流畅的音乐速度呈现了一种深刻的静思，一个音乐演绎者最难得的品质是用自己的艺术手法诠释另一种艺术，而不显山露水。

在整个作品当中，拉特尔将作品感染力的特质和叙述的力量精妙地进行了平衡。在有男中音独唱的两个乐章，唱词

比较密集，速度比较轻快。第二、三、六乐章结尾处的合唱团表现非常优异。第六乐章结束部分，合唱团一直在用唱词倾诉，这也是勃拉姆斯想要达到的效果。

托马斯·夸斯托夫的演唱欠佳，无法比肩克伦佩勒与费舍尔－迪斯考合作的绝佳版本（评论见前文）；而多萝西娅·罗施曼在"你们现在也有忧伤"（Ihr habt nun Traurigkeit）中如芦笛一般的声色和绷紧的颤音也不甚理想。但是整体来说，这个乐章的音乐结构表达还是很具有说服力的，仿佛透过声音的呐喊在"诉说"。合唱团、歌唱家和乐团达成平衡，在演绎这部具有纪念碑性质的散文诗作品时，展现出洞见和深情。

《德语安魂曲》

女高音 - 凯瑟琳·福格（Katharine Fuge）、男中音 - 马修·布鲁克
（Matthew Brook）

蒙特威尔第合唱团（Monteverdi Choir）、革命与浪漫乐团（Orchestre
Révolutionnaire et Romantique）

约翰·埃利奥特·加德纳爵士（Sir John Eliot Gardiner）

SDG

46

约翰·埃利奥特·加德纳在 1990 年第一次录制《德语安魂曲》，他组建的革命与浪漫乐团刚刚成立不久，这是录制的第一批专辑之一。那张录音室专辑体现了加德纳对于这部作品宏大的构想，但是在某种程度上有些矫揉造作，营造出的效果有些时候并不是真情实感。十八年之后他在爱丁堡的厄舍尔音乐厅（Usher Hall）再次现场演绎了这部作品，虽然和之前的演绎有相似之处，但是可以感受到指挥家对作品进行了彻底的重新思考，对作品的脉络细节都进行了重新梳理。从一开始就可以看出这一点：中提琴发出的类似六弦琴的声音；滑音的演奏是精心设置的（在"你的居所何等可爱"这个部分的演绎非常精彩），并且在宏阔的录音中，让勃拉姆斯鲜明的日耳曼风格的竖琴声在整个作品中都像光晕一样发光（虽然没有达到飞利浦专辑的清晰度）。加德纳也敏锐地感知到，勃拉姆斯精心写就的铜管和定音鼓段落对《德语安魂曲》而言非常重要。

《情歌圆舞曲》（Op.52）

《新情歌圆舞曲》（Op.65）

《三首四重唱》（Op.64）

女高音-伊迪丝·马西斯（Edith Mathis）、女中音-布里吉特·法斯班德（Brigitte Fassbaender）、男高音-彼得·施赖尔（Peter Schreier）、男中音-费舍尔－迪斯考（Dietrich Fischer-Dieskau）、钢琴-卡尔·恩格尔（Karl Engel）、钢琴-沃尔夫冈·萨瓦里施（Wolfgang Sawallisch）

环球音乐 DG（DG）

47

这张专辑的作品融合了独唱、二重唱、四重唱等看似简单实则复杂的形式，如果喜欢这样动人的音乐，这张专辑可以一饱耳福。演唱者和钢琴家的表演非常地道，歌词的含义得到了充分的阐释。本专辑的四位歌唱家保证了高水平的演唱，这张专辑不仅仅呈现了优美的演唱，而且在诠释过程中体现了细节和美丽，以一种诗意的方式——不仅仅是枯燥的四三拍节奏——呈现了圆舞曲的风格。你可以很明显地感受到歌唱家之间的妥协与让步，他们的声音在不同时刻进进出出，这是技巧娴熟的录音所允许的，捕捉到多重细节，而其他版本往往忽略了这方面。唱片中的声音比较直接，这是一大优势。这张再版专辑值得收藏。

《四首严肃的歌曲》（Op.121）

《艺术歌曲》（Op.32）

男中音 - 马蒂亚斯·戈恩（Matthias Goerne）、钢琴 - 克里斯托夫·埃
森巴赫（Christoph Eschenbach）

乐满地（Harmonia Mundi）

戈恩与埃森巴赫的演绎非常精彩，没有一丝自我陶醉、自我满足的气息。在演唱海涅创作的两首诗歌《夏天的夜晚》（*Sommerabend*）和《月光》（*Mondenschein*）时，时间仿佛凝固。在《四首严肃的歌曲》中，喜欢汉斯·霍特（Hans Hotter）演唱的人可能希望听到更多真正男低音的广博音色，特别是在"我转身看到"（Ich wandte mich, und sahe）这个部分，但是在"哦，死神，你太痛苦"（O Tod, wie bitter bist du）的结束部分却深入人心，流露出纯洁的气质和精疲力竭之后的平静。在整张专辑中，戈恩都表现出了内心的平静和真诚。

这张专辑在唱片界并不算突出，但是戈恩已经可以跻身近年来发行版本歌唱家的前列，在我看来他比英国男高音伊恩·博斯特里奇（Ian Bostridge）要更加适合演唱这些作品（亥伯龙唱片于 2015 年 9 月发行了伊恩·博斯特里奇演唱的作品）；而托马斯·夸斯托夫的演绎则显得粗粝和聒噪（DG，2000 年 6 月发行）。"在我旁边沙沙作响的小溪"（Der Strom, der neben mir verrauschte）当中描绘的小溪可能不够清莹透亮，但是戈恩把瓦格纳歌剧般的力量注入了作品的演绎，在"哀哉，你又要我回去"（Wehe, so willst du mich wieder）的结尾展现出撼天动

你喜欢勃拉姆斯吗

地的决心，而在"你说我错了"（Du sprichst, dass ich mich täuschte）的段落，能感受到巨大的悲恸。歌唱家和钢琴家埃森巴赫在结尾段落"你怎么样，我的王后"（Wie bist du, meine Königin）的演绎震撼人心，令人久久难以忘怀。

《四首严肃的歌曲》（Op.121）

《九首艺术歌曲》（Op.69）

《六首艺术歌曲》（Op.86）

《两首艺术歌曲》（Op.91）

女低音‑玛丽‑妮可·勒米厄（Marie-Nicole Lemieux）、中提琴‑
尼古洛·尤吉尔米（Nicolò Eugelmi）、钢琴‑迈克尔·麦克马洪（Michael
McMahon）

Analekta

49

你喜欢勃拉姆斯吗

玛丽－妮可·勒米厄演唱 Op.86 的六首艺术歌曲游刃有余，她的演唱技术高超，同时关照了每首艺术歌曲背后的含义。《旷野的寂寞》（*Feldeinsamkeit*）和《渴望死亡》（*Todessehnen*）的演绎充满了思考，而迈克尔·麦克马洪的钢琴演奏将情感精准地表达出来。Op.69 的九首艺术歌曲是为一位女性特意创作的，作品有独到之处，但是在勃拉姆斯大量的艺术歌曲之中，这一部并不算特别优秀。歌唱家与中提琴家尼古洛·尤吉尔米合作的两首艺术歌曲格外吸引人。这两首作品节奏舒缓，堪称永恒经典，勒米厄用醇厚的声线和精妙的分句诠释了这两首作品。这张专辑的最后一首作品《四首严肃的歌曲》是勃拉姆斯最后一部也是最优秀的一部艺术歌曲。勒米厄的诠释可圈可点，充满了真挚的感情，但又不过分渲染。钢琴家的演奏平实、真诚，两人的合作堪称典范。这场独唱演出以情感动人，唱片录音自然的效果让聆听者更感愉悦。

多首艺术歌曲

女低音 - 伯纳达·芬克（Bernarda Fink）、钢琴 - 罗杰·维尼奥斯（Roger Vignoles）

乐满地（Harmonia Mundi）

你喜欢勃拉姆斯吗

本专辑的第一首艺术歌曲《我的心在你身边》（*Bei dir sind meine Gedanken*），是勃拉姆斯最为欢乐的几首艺术歌曲之一，罗杰·维尼奥斯的钢琴伴奏光彩照人，为这首歌曲增添了更多的吸引力，伯纳达·芬克的演唱情感真挚，分句灵巧而优雅，很自然地展现了勃拉姆斯风格的弹性速度。芬克是一位音色温润、充满光彩的女中音歌唱家，音色又带有醇厚、深沉的特点。她极佳的音色出色地诠释了《昔日恋情》（*Alte Liebe*）当中的怀旧情绪，在演绎勃拉姆斯其他以哀叹失落和心碎经历为主题的作品时，她也游刃有余，感人至深。芬克之前给人的印象一直是一位"严肃"的歌唱家，声音高洁而具有表现力，而在演唱一些风格轻松活泼的曲目，例如"我的心在你身边"时，她展现出令人惊喜的活力。而《小夜曲》（*Ständchen*）的演绎则充满了阳光的气息，不仅仅是展现月光下的情境，女声唱段"别忘了我的"（Vergiss nicht mein）仿佛充满爱意的深情抚摸，令人心驰神往。在演唱《西班牙艺术歌曲》（*Spanisches Lied*）时芬克展现了风情万种的一面，而《徒劳小夜曲》（*Vergebliches Ständchen*）则展现了热情大胆的一面，节奏也控制得很好，专辑倒数第二首曲目《我的男孩》（*Mein Knab*）当中温柔的诉说仿佛在暗示男孩的运势马上要改变。

其他歌唱家在演绎《五月之夜》（*Die Mainacht*）时可能体现出一种更为强烈的渴望，同时在平静的唱段《旷野的寂寞》（*Feldeinsamkeit*）时则显示出一种更大的神秘感，但是芬克的演唱自然流畅、婉转细腻，另有一番风味。虽然带着一种忧伤的气息，但是《五月之夜》这首歌也是一首春日之歌，充满着温暖的大调和声，而歌词"呵！微笑的图景"（Wann, o lächelndes Bild）则显示出一种兴奋的期待。人们会以为芬克抒情的女中音会将《永恒的爱》（*Von ewiger Liebe*）这首歌演绎得更为明亮，而维尼奥斯对钢琴部分的演绎又注入了自己的想象力，两人珠联璧合，让芬克的歌声更具有层次和深度，生动地描绘了男孩言语中压抑的激情和女孩温柔的坦率。高潮部分对永恒之爱充满光彩的诠释让人难以忘怀，这场独唱演出是诠释勃拉姆斯歌曲的优秀典范。

图书在版编目（CIP）数据

你喜欢勃拉姆斯吗 / 英国《留声机》编；王锐译
. -- 南京：江苏凤凰文艺出版社，2023.8
（凤凰·留声机）
ISBN 978-7-5594-7871-9

Ⅰ.①你… Ⅱ.①英… ②王… Ⅲ.①勃拉姆斯
（Brahms, Johannes 1833-1897）－音乐评论 - 文集 Ⅳ.
① J605.516-53

中国国家版本馆 CIP 数据核字（2023）第 130811 号

你喜欢勃拉姆斯吗
英国《留声机》 编　　王锐 译

总 策 划　佘江涛
出 版 人　张在健
特约编辑　雷淑容
责任编辑　孙　茜　傅一岑
书籍设计　潘焰荣　马海云
责任印制　刘　巍
出版发行　江苏凤凰文艺出版社
　　　　　南京市中央路 165 号，邮编：210009
网　　址　http://www.jswenyi.com
印　　刷　苏州市越洋印刷有限公司
开　　本　880 毫米 ×1230 毫米　1/32
印　　张　12.375
字　　数　200 千字
版　　次　2023 年 8 月第 1 版
印　　次　2023 年 8 月第 1 次印刷
书　　号　978-7-5594-7871-9
定　　价　78.00 元

江苏凤凰文艺版图书凡印刷、装订错误，可向出版社调换，联系电话 025-83280257

PHOENIX 凤凰·留声机

GRAMOPHONE
THE WORLD'S BEST CLASSICAL MUSIC REVIEWS

语 | 言 | 的 | 尽 | 头 | 是 | 音 | 乐